玩真的！朱宗慶的藝術文化必修課

口述—朱宗慶

整理—盧家珍、林冠婷　繪圖—莊易倫

推薦序／
扭轉臺灣擊樂乾坤的推手

賴德和（作曲家、音樂教育家，
第十四屆國家文藝獎得主）

一九七一年我任職國立藝專助教，朱宗慶同年考進音樂科，常有許多互動的機會。印象中他只默默做事拙於言辭，想不到後來到處演講形同名嘴，真是變很大。不過也有從年輕至今不變的勤奮踏實與勇往直前，套用朱氏術語：凡事「玩真的」。

朱宗慶一九八〇年赴維也納留學，我比他早到薩爾茲堡莫札特音樂院進修，曾利用假日到維也納度假聽歌劇，順便借住朱宗慶的租屋處，發現他每天清早出門趕赴學校搶占琴房練琴，如此勤奮向學，終於成為華人世界取得打擊樂演奏文憑的第一人。

2

一九八一年，我與馬水龍在國立藝術學院籌備處規劃音樂系課程，其中最主要的興革之一是創立打擊樂器主修，可是水龍並無適當師資人選，我於是推薦正在維也納即將學成的朱宗慶，這段因緣造就了臺灣近代音樂史上，打擊樂蓬勃發展的契機。

打擊樂器的重要性增強，是表示原始衝動力的再度復活。這種衝動力，數世紀以來在西洋音樂中，由於功能和聲的強勢籠罩，一直受到剝奪與壓制。功能和聲解體之後更由於對音色要素的需求，打擊樂器幾乎成了二十世紀作曲家的寵兒。最突出的典型是瓦勒士（Edward Varése）為打擊樂所寫的作品「電離」（Ionisation）。這首完成於一九三一年的作品宣告打擊樂成為獨立樂種。

上述這段世界音樂發展潮流的演變，臺灣打擊樂發展的腳步整整晚了半個世紀。臺灣迎頭趕上的起跑點是一九八二年朱宗慶學成歸國，受聘國立藝術學院開課授徒而開花結果。他先創立打擊樂團，再設擊樂教學系統。打擊樂從冷門變顯學，更進而於一九九三年舉辦「TIPC台北國際打擊樂節」，臺灣成為與世界同步的音樂資訊中心。

3

朱宗慶做為一個音樂家，他了不起的成就我都能懂；可是他的另一個身分——劇場經營者的奮鬥成果，由於不懂，我除了仰之彌高、肅然起敬之外，難置一詞。朱宗慶的親人、朋友、師長、學生、同事都會同意他是一個有情有義、待人真誠的人。以我自己為例，在我浪跡紐約靠接受委託創作維生時期，他極力邀我重返北藝大任教，並獲得教評會支持，使我又重回喜愛的教學生涯。

這是一本毫無保留的經驗分享與邁向成功之道的秘笈大公開，對於有志於從事文化藝術的青年人來說，絕對可以提升一甲子功力的葵花寶典。

推薦序／
在藝文打擊王馬後放炮

邱坤良（作家、舞臺劇編導、戲劇史學者，
曾任國立臺北藝術大學校長、
文建會主委、國家兩廳院董事長）

臺灣藝文界的打擊王朱宗慶堪稱是人生勝利組的代表，他生命中的每個階段都顯現漂亮身影，曾經多次得到受人矚目的榮譽，包括全國十大青年、國家文藝獎……等等，也留下動人的影像與文字紀錄。年前他又榮獲行政院文化獎，在已掛滿勳章的身體上，再披了一條豔麗的彩帶。因為屢次榮獲大獎，其帶有自傳性質的專書也一出再出，作為社會大眾的「典型在夙昔」。

蒙他不棄，在之前出版的傳記和專書，兩度邀我為他的大作作序，我推辭不得，但也受寵若驚。算起來，我寫過的「朱」文除了兩篇序文──〈經得起打擊的人〉和〈最善經營的藝術家〉，還「主動」在《文訊》雜誌上寫了〈凌

波微步：朱團與朱黨〉，算是小小「朱宗慶」專家之一了。

放眼今日臺灣藝文界，宗慶是少見的「能人」、「賢人」，也是福將，他的藝術成就「罄竹難書」，最膾炙人口的是：把音樂界原屬冷門的打擊樂，變成「熱門」音樂，從整團、演出、推廣，「朱宗慶打擊樂團」成為國家重要品牌團隊之一。他有豪邁霸氣的一面，也有細膩貼心的一面，能廣結善緣，又能力爭上游，這點從其「求學」過程就可窺知大概。他年過半百之後，貴為全國重要樂團的創辦人、大學教授、望重一方的音樂家，而且當了國家兩廳院的藝術總監，卻仍好學不倦，「考」進臺大 EMBA 進修，讓眼界更開闊，學識更淵博，人際關係更綿密。

不論官場、藝文界、新聞圈、企業界，宗慶知交滿天下，媒體關係尤非常人所能及，跟他有關的訊息經常成為報紙藝文版頭條新聞。他是做大官、做大事的人，能爭取任何想爭取的位置，推動他的理念，而且朝野、藍綠通吃。他的打擊樂教學中心遍布全臺，也在中國插旗，卻未見他被貼上哪個顏色的標籤。如今在帶領打擊樂企業體更上一層樓的同時，仍然掌管國家表演藝術中

心，及其「旗下」的國家級三館一團，公私兼顧，屹立不搖，全臺灣像他這樣的藝術家，很難找到第二個。

宗慶的成功與其人格特質有密切關係，他善待屬下，提攜後進，敢對欣賞的人材不次拔擢，平常勤與下屬互動，會不吝寫信或留個卡片、字條為他們打氣，這種同理心，他做得既窩心又自然。他的前半生處處是巔峰，尤其厲害的，他能把每次的巔峰當作起跑點。這些年下來，他在康莊大道兩旁熱情觀眾掌聲中華麗進場、瀟灑出場，即使沿途有些小挫折，在他強大的氣場，以及媒體兄弟相挺下，也自動灰飛煙滅。

宗慶好熱鬧，但不失優雅，如果在古代，可能就是孟嘗君、春申君之流亞。每逢一些時日，他會邀我小敘，有時是一群朋友，有時只有我跟他。有幾次我們各邀相同人數，酒桌上楚河漢界，像東西冷戰時期的華沙公約國與北大西洋公約國，雙方以酒當武器，開懷暢飲，談笑用兵。但他年輕時大口喝酒，出口「靠妖」、閉口「靠妖」，酒後四肢張開平躺在馬路上的「舊慣習」早已過去了。這些年的宗慶一樣好客，但更加慈祥、內斂，只有我們兩人的相聚場

合，他除了稱頌別人的優點，不月旦人物，也不發牢騷。

宗慶這番因榮獲文化獎而出版的著作——《玩真的！朱宗慶的藝術文化必修課》，與前幾本書不同，是由宗慶口述，兩位寫手記錄成書，他像述而不著的孔聖人，也像拈花微笑、不著文字的得道高僧，或傳播福音的紅衣主教，以輕鬆自在的方式大談生命的際遇，拜讀下來，我發覺眼前這位老友境界愈來愈高，尋常小事從他口中說出，好像就立即超凡入聖，處處是機鋒。

《玩真的！朱宗慶的藝術文化必修課》付梓前他又約我寫序文，我再次受寵若驚，但前三篇「朱」、「朱團」、「朱黨」研究，雖如滄海之一粟，但從朋友的角度，我對朱宗慶這個人的生平與性格、成就，能記述的、能稱讚的、能消遣的，差不多能寫的都寫了；換句話說，幾次寫下來，早已辭窮，有些話還一再重複，這不是江郎才盡，而是黔驢技窮了。

只是，他依然鐵齒，仍要我為這部新作講幾句話，於是，我依然無法推辭

（他就是有本事讓我不好意思不寫），為了好友的無上榮耀，我奮不顧身地再

寫一篇「朱」文，寫來寫去實在了無新意，十足地狗尾續貂，畢竟在臺灣比貝多芬、巴哈還出名的朱宗慶，他的性格與成就以及藝術理念，可謂「路人皆知」，還能多說什麼？不過，我倒也發覺，今日的宗慶像新科狀元，騎著駿馬神勇地向前奔馳，我在後面提著樹籃跟著跑，邊跑邊放鞭炮，有時又要衝到前面作「報馬仔」，大叫「朱宗慶來了！」跑到上氣不接下氣，一切只是為了沾沾朋友的喜氣。

這篇序文雖然不離我三篇「朱」文的內容，但自認也有「玩真的」部分，值得一提的是：以往「朱」文寫宗慶這個人，常在描述其爽朗個性與可愛外型（長頸鹿般美麗的睫毛）時，說他有點圓胖，或在數說他的豐功偉業時，順便酸一下：「難道人胖就可以這麼厲害？」如今我必須鄭重澄清：有關他「胖」的傳聞都是假訊息，這些年下來，朱宗慶早被他的寶貝女兒調教得生活作息正常、營養均衡，身體精實健朗，就像《玩真的！朱宗慶的藝術文化必修課》圖繪的朱宗慶這個戴眼鏡的書生——相貌那麼斯文，身材如此修長，再也沒資格被用「胖」字形容了。

推薦序／
朱校長玩真的！

黃榮村（曾任教育部長、中國醫藥大學校長，

現任考試院長）

朱宗慶校長一九八二年從維也納學成返國後，做過很多重要的領導工作，但每件都與音樂專業有關，二○二○年獲頒行政院文化獎的主要理由，是因為他是國內外公認的「開創臺灣擊樂文化的先驅者」。這樣一位在專業上的傑出領導人，在過去主導了將兩廳院成功轉型為臺灣第一個行政法人，擔任改制後的藝術總監，嗣後出任北藝大校長，以及兩廳院與國家表演藝術中心（三館一團）的董事長。一位傑出的音樂家又能在相關的專業領域，充分施展行政長才，歷經三十來年，恐怕除了運氣之外，更應該是在能力與性格上有特殊值得稱道之處，否則難以說明他過去長期的優異表現。

我與朱校長認識，是在任職教育部之時。朱宗慶校長費了很大力氣，讓兩廳院成為政府部門第一個行政法人，沒有朱校長，這件事是辦不成的。教育部當年請德荷小組來，將國家音樂廳與國家戲劇院精心打造為國際級表演場所，在二〇〇三年時歡度十五週年，可以說是國內藝文界最直接接觸國際級表演的固定場所，我若有空總會與太太一齊去走走，度過一個難得的週末，兩廳院朱主任常取笑我是「加班來上班」。

那段期間可能是教育部館所臺團的全盛時期，而且還額外爭取到經建會審議通過，執行三年期總數三十億的「國立社教機構服務升級計畫」，作較大規模的專案整修。當時有黃光男（史博館）、臧振華（史前博物館）、張瑞濱（國父紀念館）、曾坤地（中正紀念堂）、莊芳榮（國家圖書館）、徐國士與柯正鋒（科教館）、李家維（科博館）、顏鴻森（科工館）、方力行（海生館）、黃世昌（籌建海科館）、朱宗慶與簡文彬（兩廳院與NSO總監）、國光劇團（陳兆虎）、陳克允（教育電台）、陳篤正（藝術教育館）、陳介甫與吳聰能（中國醫藥研究所）。他們互相激勵合作，發展出團隊精神，讓館所臺

11

團大大發揮了教育功能，之後因政府組織再造，好幾個機構都轉到文化部去了。所謂英雄好漢在一班，連我在與他們定期聚會時，都覺得漪歟盛哉，時代對了，人也對了，大家能在一起做事，真是一生的榮幸。

當然也不是都順利無波，二〇〇四年總統大選期間兩顆子彈事件發生後，中正紀念堂正門入口處很熱鬧，又靠近兩廳院，我們都連帶遭殃，總算這輩子曾經有過禍福同當榮辱與共的時候，是人生中很值得回想的一段。

現在朱校長為了慶祝樂團創設三十五週年，為了自己「玩真的」大半生，出版了一本真情感言，還特別製作了三十五則感性圖文，當為別冊，甚見巧思。我從裡面不只看到了我們的共同經驗，更看到了貫穿他一生，特立獨行向前衝的正面向上性格，當為一位開創性的領導人物，他的夢想在堅忍中一一實現。他當為一位音樂啟蒙者，讓臺灣成為世界打擊樂發展的重鎮，培育了十五萬學員；他為陷入昏迷的李小弟及其家人改編演奏「鱒魚」打擊樂版本，激勵人心，成為典範；他以專業將「危機」化為「轉機」，在兩廳院改制前每週一信，一年寫五十二封信，來消除疑慮凝聚共識，一起向前行；一輩子全力以

12

赴，做什麼像什麼，念茲在茲的就是落實藝術專業治理。真的，很多都是一步

一腳印，路，就是這樣走出來的。

我最喜歡他講的這段話：「人生在逐夢的旅途中，挫折與阻礙在所難免，

一個人走不如一群人走得遠，若有同事、長官的相挺支持，以及朋友的相知相

惜，將可度過許多困難。相同的，如果我們也能適時給身旁的人必要協助，相

信將是造就每個夢想的最重要力量。」

敬禮，朱校長！

13

推薦序／
真的「玩真的」的朱宗慶

鄭麗君（曾任文化部長、立法委員、青輔會主委）

這是一本真誠的自傳。透過這本書，朱宗慶老師不僅為我們上了一堂藝術文化必修課，也為我們上了一堂人生哲理必修課。

朱宗慶老師娓娓詳述，文如其人，口氣真誠，如兄亦如友，無私分享了珍貴的生命歷程，也包括一路走來的自嘲心法：「我是學打擊樂的，禁得起打擊！」我所看見的，是對於音樂有著永恆追求精神的藝術家，對於教學育才懷抱無比熱忱的教育家，也是投身劇場發展及文化事務的實踐者。他對藝術的堅持、對社會的使命感，以及對生命價值的美好目標，都是我們學習的對象。

我經常說：「歷史不是一個人往前走一百步，而是一百個人往前走一步。」過去四年在文化部「服兵役」，很慶幸能和許多先進夥伴一起攜手前

14

行，為文化治理而努力。其中，國家表演藝術中心朱宗慶董事長，是這趟旅程中讓我極為感念與佩服的前輩。正因為這份革命情誼，我可以見證，朱董事長不論做人做事，於公於私，以「真誠」一以貫之，真的都是「玩真的」！如他所說，這是他追求專業、結交朋友、服務社會的一致態度。

我始終記得，每一次與朱董事長見面時，他手上總有一疊備好的資料，從理念、目標到具體計畫，提綱挈領，畫滿註記，讓人全然感受到他的熱情與專業。而每一次，為了替國表藝爭取預算，他不僅做足萬全準備，也都會強調：做這些事不是為自己，是為了所有表演藝術工作者。從更多的書信、電話、簡訊，乃至疫情中的視訊，看著他不曾懈怠的全力以赴，常常讓我感動，也讓我備受激勵：原來，在開拓文化治理的道路上，我並不寂寞。

其實，我和朱董事長過去並不熟識，但知道他曾三次進出兩廳院，推動該中心行政法人化，也於兩廳院董事長任內再度促成「國家表演藝術中心設置條例」三讀通過。所以，當我需要為三館一團、全新格局的國表藝尋覓董事長時，心中人選非他莫屬。至今，我仍然很感謝他身為前輩，卻仍應允承擔重

任；更感謝他於任內讓國表藝邁向新里程碑，不僅讓二〇一六年開幕後的臺中歌劇院營運年年成長，二〇一八年衛武營藝術文化中心開幕一週年就寫下亮眼紀錄，也讓兩廳院整修後華麗轉身，並提出了再升級的公共建設計畫，乃至面對二〇二〇新冠疫情，為防疫紓困並肩作戰。

自兩廳院成立到現今的國表藝，三十多年來，朱宗慶絕對是關鍵的靈魂人物。然而，他總是客氣謙讓，不斷感謝歷任首長及文化部給予他的支持，實則是朱董事長的專業、敬業與樂業，透過專業治理充分發揮行政法人的公共任務，方能落實政府與中介組織間的臂距原則，達成文化機構法人化的政策初衷。他常說：國表藝是表演藝術工作者的「家」，是人民文化生活之所依。正是源於這份家的情感，讓他投入了無數歲月來推動劇場發展。對於壯大藝文生態系，我們都共同相信「劇場驅動」的理念：劇場，不只是那一座看得見的硬體，唯有眼睛看不見的組織和營運，才能讓劇場有了靈魂，讓空間傳遞藝術訊息，讓藝術與他者相遇。謝謝朱宗慶董事長不斷為「劇場」賦予新生命。

二〇二〇年二月，我很榮幸代表文化部公布朱宗慶董事長榮獲第三十九

屆行政院文化獎。自一九八二年他於國立藝術學院音樂系設立打擊樂組，於一九八六年成立朱宗慶打擊樂團，並於一九九三年創辦「TIPC 臺灣國際打擊樂節」，短短三十多年，朱宗慶改寫了臺灣的打擊樂，和世界並駕齊驅。這個獎不僅是要向他卓越的藝術成就致敬，也是要向他培育無數藝文人才、讓世界看見臺灣藝術軟實力等社會貢獻表達感謝。

「真情無法量化，我願意為你演奏！」就如朱宗慶老師常說：我永遠是玩打擊樂的。他的人生，一如他的藝術初衷，真誠而充滿愛。謝謝朱宗慶董事長，以這本書為我們上了珍貴的一課。

自序／
玩真的！我的藝術文化必修課

二○二○年，是很特別的一年。首先，很榮幸在這一年獲得了行政院文化獎的殊榮，對我來說，這個獎不但是對我個人的肯定，更賦予了打擊樂推廣工作一個重要的社會價值，深具意義。一路走來，因為臺灣社會的支持和鼓勵，使得追求藝術專業工作的夢想，能夠不斷向前，並且有能力邁開步伐、推己及人。

其次，在獲得行政院文化獎之時，我所創辦的打擊樂團也正準備於二○二一年一月迎接三十五週年的到來。一九八二年自維也納返臺，一九八六年成立打擊樂團，我和一群對音樂藝術懷抱著極大熱情的年輕人，一起走上了推廣打擊樂的道路。一路走來，做了不少事，也累積了許多經驗，從青澀魯莽的衝勁到茁壯成熟的發展，我和樂團持續在劇烈變動的時代中調整步伐，堅守不變的核心價值。

再者，二〇二〇年初爆發全球 COVID-19 疫情，為世界帶來的衝擊，巨大而深遠，表演藝術更是首當其衝，影響甚鉅。然而，也因為這次疫情，讓我們有了許多的思考以及更多的盤整。於是，這些機緣成了出版這本書的動機，藉此機會，讓自己可以將過去的累積重新檢視、反省一番。

從打擊樂的演奏、教學、研究、推廣，到藝術教育、劇場經營，是我在藝術專業追求上的主要面向。三十多年來，這幾項核心不斷循環、交疊融會，這本書的六個章節便是依循著這個脈絡構成，由我口述，請家珍和冠婷整理成稿。此外，本書還附有三十五篇的「有感而發」圖文，是我在工作與生活中的一些心情和感觸，以文字留下紀錄，再搭配小易所繪製的插圖，與大家分享。

以藝術文化為志業，勢必會面對不少困難和挑戰，就好像是「必修課」一樣，而在過程中，除了自身付出努力獲得許多學習和收穫之外，還有許多人給予愛護和鼓勵，讓我感覺自己特別幸運。這一路上，給過我幫助和支持的「貴人」真的非常多，其中，本書出版可以邀請到賴德和、邱坤良、黃榮村、鄭麗君四位，曾在不同領域與我共同打拚過的「貴人」來寫序，實感榮幸。藉此機

會，我也要向所有曾經協助過我的貴人們，一併致上最誠摯的謝意。

最後，感謝上天，感謝家人與朋友們——懷著滿滿的愛，我會繼續「玩真

的」！

|目　錄|
CONTENTS

21

第一章
最初的起點

我喜歡音樂，也喜歡分享

我沒有立志要當音樂家

很多人都會問我：你是怎麼走上音樂這條路的？

是不是從小就立志要當音樂家？其實，我並非出身所謂的「音樂世家」，更沒有從小立志要成為音樂家，說到底，只是因為親身感受到音樂的美好，又因為喜歡分享的個性，讓我迫不及待的想要分享給大家。這份初心，最後引領我走得又寬又遠⋯⋯

我成長的年代，是一個「惡補」當道的年代，在考試中間的喘息空檔中，我總喜歡用唱歌和吹口琴來紓解壓力。小時候的鄉下沒有什麼才藝班，但是和音樂的接觸卻來自四面八方，廟口的野臺戲、初中的管樂團、叔公的胡琴、祖父的南管，還有哥哥的爵士鼓，都成了我的養分。

耳濡目染下，我也跟著享受音樂帶來的樂趣，初中畢業時，我便以國立藝專（現國立臺灣藝術大學）為志願，獨自從臺中大雅到臺北上音樂課。考上之後，原本我主修的是管樂，但因為管絃樂團打擊樂手缺人，常常上場代「打」，也才有機會和當時年輕的國內作曲家溫隆信、賴德和、李泰祥、許博允、陳揚等人一起探索現代音樂，並和國外打擊樂家交流。最後，在當時音樂科主任史惟亮的鼓勵下，讓我決定以打擊樂為職志，這是個重要的轉折點。

畢業當完兵後，我順利成為臺灣省立交響樂團（現國立臺灣交響樂團）的打擊樂首席，在樂界也有不少的活動，然而才過了一年半，我卻又收拾行囊前往維也納留學。當時的朋友們都覺得我腦子壞了，勸我別走回頭路，因為多拿個文憑回來，職務也不見得會有什麼改變，但我卻認為，安逸會造成停滯，說什麼也要走這一遭。

二十五歲的年紀，千里迢迢好不容易來到維也納拜師學藝，沒想到老師卻不願收我，因為在他的眼裡我已經「太老了」！我不死心，每天早早出現在課堂聽課，終於逮到機會讓老師聽了我二十分鐘的演奏，這才打動老師，收我為

徒。為了不辜負父母和哥哥的支持，我比別人加倍付出努力和時間，兩年半之內便拿到了演奏家文憑，成為華人世界獲得打擊樂演奏家文憑的第一人。

維也納，分享的起點

當我在維也納音樂院求學的時候，除了以兩年半的時間取得打擊樂演奏家文憑之外，我也抓緊機會，一有空就去音樂廳、歌劇院、博物館「報到」，竭盡所能地去欣賞演出和展覽，盡情而忘我地吸收各種藝術的養分。那段辛苦卻充實的日子，至今仍是令我難以忘懷的時光。

維也納給我很大的文化衝擊，在那兒，藝術的體驗彷彿唾手可得，隨時隨地都有機會享受美的生活。對維也納的人民來說，無論從事什麼職業，親近藝術都是一件再自然不過的需求，是生活中不可或缺的一部分。因此，我曾想像：「如果能將這樣的生活感受帶回臺灣，與故鄉的朋友分享，那該有多好？」

懷著這樣的理想，我動手擬訂計畫，希望能找到一群志同道合的人組成樂團，從事打擊樂的推廣工作，這樣，我便能以所喜愛的打擊樂為媒介，去和大

家分享藝術生活的美好。一九八二年六月二十九日，我帶著一份十五年的打擊樂推廣計畫，從維也納回到了臺灣，就這麼開始投入自己所熱愛的工作。我很清楚一個人的能力有限，所以我希望成立一個團隊，大家一起才走得遠，有朝一日成為專業一流的樂團，就像維也納愛樂之於奧地利那樣！

不過，由於打擊樂成為獨立樂種的時間並不算長，在此之前，打擊樂器相對於管絃樂團，是舞臺邊緣的配角，雖不可謂不重要，但的確不算熱門。對當時的臺灣社會來說，「打擊樂」更是一個相當陌生的名詞，玩打擊樂器並不被視為「有前途」的事。

雖然如此，面對這些已知的困難和未知的景況，我還是覺得充滿希望，因為我總認為，做就對了！為期十五年的打擊樂推廣計畫，我以每五年為一階段：第一個五年，以業餘樂團的形式致力於演奏、教學、研究、推廣工作；第二個五年，成為半職業樂團，累積能力、培養人才、建立特色，朝職業樂團的目標邁進；第三個五年，正式成立一個職業樂團，追求打擊樂的專業發展。

由業餘、半職業再到職業樂團，我想像著以循序漸進的方式，朝夢想邁

進。但我沒想到的是，社會給我的回應，竟超乎預期的熱烈！這一份來自社會的鼓勵，給了我加速前進的動力，也使得成立職業樂團的夢想，提前在第三年半的時候就實現了──一九八六年一月二日，朱宗慶打擊樂團正式成立。

在藝術的追求上，打擊樂團的成立宗旨相當明確，那就是形塑融合傳統與現代、結合本土與國際的展演風格，以此立足臺灣、放眼世界！

樂團成立初期，為了推廣打擊樂，我和團員們上山下海，從音樂殿堂深入街頭巷尾，每個可能讓大家認識打擊樂的機會，我們都不輕易放過。所幸，樂團每次在各地演出，我們總會收到遠超期待的熱烈掌聲，許多觀眾欣賞完樂團的演出，紛紛向我詢問哪裡可以學打擊樂？於是，結合演奏和教學來推廣打擊樂的想法，便轉化成了創辦一個打擊樂教學系統的構思。

在我的構思中，體制內從教育著手，培養擊樂人才；體制外的推廣則透過成立基金會、樂團，並創立教學系統，向下扎根。不知不覺中，最初描繪理想的藍圖，就這麼一步一腳印，化為付諸實踐的版圖，不斷延伸、拓展開來……

懷抱初衷，讓擊樂與社會連結

三十五年後，打擊樂在臺灣已從舞臺邊緣走到舞臺中央，是廣受眾人喜愛的熱門樂種，從打擊樂團、打擊樂教學系統、臺灣國際打擊樂節、台北國際打擊樂夏令營、JPG 實驗室到擊樂大賽，欣賞演出和學習打擊樂的人口持續累積，蓬勃的發展前景，受到世界樂壇的高度關注與讚嘆。與此同時，打擊樂團也擴增為一團、二團、「躍動」和「傑優」，光是一團的演出場次便已超過三千場，足跡遍及全球三十四個國家地區，不只是在臺灣，在歐、美、亞等地，所到之處皆受到藝文界和觀眾的肯定，在世界樂壇占有一席之地，而臺灣也成為國際打擊樂重鎮。這份豐收，不但早已超過了我原本的想像，可能也跌破了不少人的眼鏡吧！

一頭栽進打擊樂的世界裡數十載，我知道，打擊樂蘊藏著無限的潛能，還有非常多的可能性等待我們去挖掘，能夠與更多的人去分享這份美好的感受，是我和打擊樂團這三十五年來始終熱切的想望。我想，放眼未來、努力當下，

只要懷抱著熱情的初衷，我們就可以繼續伸展出過去未曾想像的觸角，讓打擊樂的影響力在各領域更加深化，與社會的脈動連結。

如今，不管走到哪兒，很多人都說他們知道朱宗慶打擊樂團，或許是透過報章雜誌和電視，又或許是透過戶外演出，不過真正買票進音樂廳看樂團表演的，粗估約有三百萬人，還有很多的努力空間！就為了這兩千萬人，值得我繼續努力，敲出那些大家覺得不可能的音符。

有人曾問過我：當時從維也納返國後即進入大學教書，若專心於學院的教職工作，或經營個人的演奏生涯，同樣大有可為，且應可過著較為單純的生活。為何仍要選擇走一條比較困難的路，成立一個樂團，以演奏、教學、研究、推廣工作多管齊下，讓自己像多頭馬車般忙碌？

我想，這個問題永遠不會有標準答案。回想起來，最初做這樣的選擇，憑藉的是滿腔的熱情和一股幹勁，而後續發展出的這些工作，也帶來了不少壓力和心理負擔。但是看到這三十多年來，我所投身的領域的確有了活絡的發展，我想，我仍會毫無猶豫地回答：「這一切都是為了分享，而且非常值得！」

與北藝大交織的人生歲月

位於關渡的國立臺北藝術大學（簡稱北藝大）對我而言有特別的意義，它就像是我的「起家厝」，校內許多師長都是我的貴人，我的打擊樂教學從這裡開始，我大半的人生歲月也與它彼此交織，這份超過三十年光陰所釀造的回憶之酒，格外值得細細品味。

直到現在，我都還記得，二十多歲的我，在維也納接到署名「馬水龍」的親筆信時，心裡的驚訝、驚喜、驚惶，簡直無法言喻，馬老師在我心中，是仰之彌高的前輩藝術家，但我與他並無私交，實在不曉得馬老師為什麼會主動寫信給我，後來我才知道，是由於賴德和老師的引薦。在信上，馬老師向我說明，國立藝術學院（北藝大前身）成立在即，他是音樂系的創系系主任，因為意識到打擊樂在未來的音樂發展上將扮演重要角色，所以規劃創設了擊樂組，正式列入臺灣音樂高等教育體制內第一個擊樂主修，他希望我可以參與推動設立的工作。

32

馬老師對我信任有加，他交辦我蒐集世界各國打擊樂發展的相關資料，作為日後推動教學事務的參考。於是，我在返臺前，已研擬出一套音樂教育的計畫藍圖，對於人才培育，了然於心；而推廣打擊樂的短、中、長程計畫，也就應運而生。

從無到有的打擊樂體制內教學

記得有一次，我受邀到女兒就讀的國中演講，分享返國後推動打擊樂的心路歷程，演講結束後，我迫不及待的想知道女兒的感想。她說，我的演講內容很有趣，只不過，她也有點擔心，會不會讓其他同學覺得，講太多「豐功偉業」了？這讓我感到意外，因為我並沒有要「炫耀」自己的意思。後來再細細思量，又覺得不意外了，畢竟對一個十幾歲的孩子來說，她出生的時候，打擊樂和鋼琴、小提琴一樣，都是熱門的音樂才藝，也有完整的高等教育體制內課程，怎麼可能想像三十多年前，打擊樂有多麼冷門？而這個「冷灶熱燒」的任務，當時又有多麼難能可貴？

北藝大擊樂組的創設讓我躍躍欲試又不免戰戰兢兢，回國後的第一年，學校便提供了教職，但當時的我年輕氣盛，在第一年擊樂組招生時，因覺得學生表現普遍未達理想的狀態，所以決定第一年先不收學生。

此舉讓許多人跌破眼鏡，不解已到手的教職為何要放棄？也有人對我豎起大拇指，另眼相看。現在回想，不免覺得自己當年怎麼那麼「勇敢」？不過，我倒十分慶幸自己擁有這份勇氣，事實證明，後來北藝大擊樂組招入的學生，個個都是一時之選，也引領了臺灣打擊樂的發展。

在課程安排上，北藝大就像一張白紙任我揮灑。我打破過去「學打擊樂就是要打鼓」的既定想法，規定學生必須以木琴、鐵琴、小鼓、定音鼓為基本技巧樂器，以此為基礎，探討各項打擊樂演奏及發展的可能性。同時不能只有技術而已，還必須做各項樂曲分析。此外，每個人都要上管絃樂團課，還必須學習合奏和室內樂，且配合北藝大「兼具傳統與現代、融合本土與國際」的創校精神，增設了京劇鑼鼓、南北管和醒獅鑼鼓的學習。隨著時代的推移，陸續再加入鋼鼓、甘美朗等世界音樂打擊樂器，使課程變得愈來愈豐富。

我把自己在維也納想盡辦法吸收的一切養分，盡其所能的融入教學，當時規劃的課程、教材、打法、空間、樂器，如今仍在沿用，看起來稀鬆平常，但在當時都是從無到有的創舉。也難怪我的女兒會覺得爸爸在「炫耀豐功偉業」，我想，如果讓她乘著時光機到了那個年代，一定會覺得不可思議吧！

北藝大這塊園地，的確提供了非常充足的養分，是帶動藝術文化在臺灣發展的重要原動力。在許多傑出前輩藝術家的帶領下，我懷抱著熱情和使命感參與其中，和一群同樣具有無比熱忱的藝術教育工作者共同在北藝大打拚，有機會與舞蹈、戲劇、美術……等不同領域的藝術家培養出深厚情誼、結為好友，也擴大了我的視野，更奠定日後我在治校時，力推「跨域」、「跨界」發展的重要基石。

七年校長任期難忘點點滴滴

我常說，臺灣是一個給機會、給掌聲的社會。像我這樣一個出身鄉野的打鼓人，在北藝大任教超過三十年的時光，有超過半數以上時間，同時擔任行政

主管職務。包括：音樂系系主任暨研究所所長、藝管所所長、研發中心主任、展演中心主任、兩次借調兩廳院，還有整整七個年頭的校長職務。過程中，我曾到臺大管理學院 EMBA 高階公共管理碩士班再進修，吸收課堂新知及同儕經驗，在在啟迪了我，使我在理論、抱負與實務操作間，注入新思維，也不斷地找到新的可能。

在初任校長時，有人問我：「學校裡有這麼多性格殊異的藝術家，要如何帶領北藝大？」我的回應是，師生們對於北藝大的認同與愛護，即是最主要的向心力。肩負著創校宗旨與理想，篳路藍縷一路走來，大家產生的「革命情感」，就像家人一般。因而，共事過程，摩擦是必然的，但藝術工作者在舞臺下的爭執，不外乎是力求作品的呈現盡善盡美，一旦上了臺，所有的衝突便隨即拋諸腦後，所有人齊心齊力，將最完美的演出展現於舞臺之上——這就是北藝大能夠卓越領航、邁向頂尖的關鍵特質。

為北藝大擘劃出「國際一流藝術大學」的發展藍圖，是我的治校願景。校長是學校的領頭羊，實現願景，除了決心，也需行政團隊的熱忱投入，以及資

源的到位。在學校，我雖和大家的相處像老友、互動如家人，但對行政團隊的組成，「用人唯才」是最高的考量，「凡事玩真的」仍是我和團隊間共持的做事態度。

表演藝術是我的專長，也許是出於此，有人會以為我治校的重心可能就是「辦活動」，然而，我就任後所做的第一件事，卻是著手整合教學與學習資源。包括：圖書館藏書擴充與閱覽空間再造、課程整合、開設全校核心通識課程──「關渡講座」，以及完成學生宿舍、藝文生態館、全校區的汙水系統工程，並進行全校區老舊滲漏建物安全總體檢，且全面整修改善與補強。隨後進一步全面拓展國際姐妹校，促進交流、國際大師蒞校、海外交流學習；重啟並擴張「關渡藝術節」，持續打造連結教學與展演創作、理論與實務、在地與國際的平臺；不斷爭取、引進各界資源，以及擴充師資名額、引領藝術高教趨勢，在前後任校長的共同努力下，使北藝大成為唯一連續九年獲評為教學卓越的藝術大學，同時形塑出國際聲望與影響力。

七年來，全校師生共同締造了許多傲人的成果。雖然北藝大多年資源短

37

缺，但可喜的是，我們以兢兢業業的努力，強化北藝大高教品牌與優勢，為社會各界所看見和肯定，願意「投資」，讓我們得以借力使力、成長茁壯，為北藝大蓄積了前進未來的動力。

卸任校長時，我也決定從學校退休。二〇一三年六月二十一日，在北藝大音樂廳，學校為我的退休舉辦了「感恩與祝福」音樂會。音樂會的最後，學校主管共同送給我一份紀念禮物，是由雕塑藝術家蔡根老師所精心打造、象徵「吉慶有餘、長長久久」的九個磬，代表了我與北藝大的「友誼長存」。七月二十四日，第二〇七次主管會報，也是我就任北藝大校長以來最後一次主持的正式會議。會中，我也為每個人準備了一瓶啤酒，這瓶「酒」象徵的是永久的「久」，願我們以酒為由，成為永永久久的好朋友。

精彩的風景得來不易，七年來的點點滴滴，特別令我珍惜。北藝大是我打拚人生事業最初的堡壘，也是最重要的基地。如今我仍以講座教授與名譽教授的身分，在北藝大的音樂系及藝術行政管理研究所繼續任教，同時也將觸角延伸至國立臺灣藝術大學（簡稱臺藝大）表演藝術學院暨藝政所博士班，雖然工

38

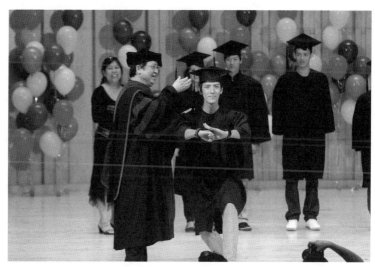

以北藝大校長身分為畢業生撥穗，現場充滿歡笑。

作十分忙碌，但藉由課程的準備工作，讓自己的想法不會老化，也透過和學生對談，互相激盪，讓自己隨時保持活力，如此「教學相長」的美好過程，真是一大享受！

是老師，也是父親

自維也納歸國之後，二十七歲的我，雖然還沒有小孩，但教學工作卻讓我漸漸有了當父親的感覺。與這些手握鼓棒琴槌的年輕學生們相處，帶著他們從不會到會，從可以演奏到精彩詮釋，過程中必然會付出許多時間和心力，看著學生們一點一滴地成長茁壯，逐漸擁有屬於自己的一片天，為師的我，總是為他們的表現感到驕傲和欣慰。

有了孩子以後，自己真正為人父親，則又為我帶來另一番美好的啟示。雖說孩子從出生、上學到出社會，要操心的事情實在太多了，但每當看到孩子純真無邪的模樣，再多的煩憂似乎都可以拋諸腦後。能夠陪著孩子牙牙學語，陪著他踏出人生的第一步，是件再幸福不過的事；而成長的五味雜陳點滴在心頭，那一份深情，有時甚至是難以訴諸言語的。

為人師與為人父，對我來說，經驗感受往往非常雷同。

是老師，是老闆，也是老爸

當老師的我，常會和學生的家人們打成一片，而創立樂團以後，我更是把團員們當作學生和家人。

記得當年創團時，臺灣的打擊樂還是一片荒蕪，我下中南部推廣教學時，總是跟中小學的學校說，可不可以給我好的學生，我會很用心教他們，而且一定要認識他們的父母，盡全力溝通與說服。因為我知道，如果要有好的打擊樂演出，一定要培養人才，並成立職業樂團讓大家安身立命。

於是，我便這樣長期扮演了「亦師、亦父、亦老闆」的角色，有些團員甚至覺得我就像另一位父親！我想，所謂父親的形象，不見得一定是指長輩，而是代表著更多責任的承擔，因而必須成為一個「更有肩膀的人」，要以身作則、成為榜樣。

身為父親最開心的，莫過於可以把最大的愛傳遞給孩子，與孩子分享生活中大大小小的感動，提供機會和環境，引導孩子去累積經驗、增長見識，終至

能夠獨立自主。這樣的心情，不管是對自己的兒女、樂團團員或團隊工作夥伴，皆是如此。多年來，由於視團隊成員為家庭的一分子，當我在做決策或是擘劃願景的時候，出發點總是基於熱情和疼愛，希望創造「共好」的結果；也因為如此，當團隊成員獲得好成績的時候，我也是發自內心地感到與有榮焉。

想想看，要領導一個團隊三十多年，猶如拉拔呱呱落地的嬰孩長大成人，絕對不是件容易的事。三十五年來，我和打擊樂團創造了無數珍貴的回憶，其中包括喜悅和歡樂，當然也有艱辛、困頓與挫折。在追求夢想的路上，許多時候需要吃足苦頭，但終會有盈滿豐收的璀璨時刻。

藝術教育現場，如父子一般的師徒制

而在學校教育現場，藝術學習領域更是特別，「師徒制」是臺灣最常見的一種師生關係。所謂的「師父」既是老師，也是父親，不僅傳授專業技藝和個人經驗，同時也將為人處世的態度教化給學生。這種關係往往維持相當長久，到最後更成為學習、工作、生活上緊密連結的一家人。

當學生的時候，我曾受過很多優秀老師的照顧，因此也立志要當個好老師。從藝專到維也納，一路接觸的是西方學院的教學方式。學院教學重視理論與技巧的學習，有嚴謹的音樂結構和制式的教學系統，與「師徒制」可以彼此互補。因此，回國後，我結合這兩種教學方式，除了以系統化的方式教授基礎理論與技巧，也教學生服務社會、結交朋友。

師徒傳承有什麼特點？師徒制就是老師要帶學生去參與、感受、領悟，而不是只有告訴他「這個音打對，這個音打錯」而已。所以，每個進入樂團的學生，跟我就像師父和學徒一樣關係密切，從觀摩開始，排樂器、收樂器、合奏練習，同儕們彼此扶持，實際體驗演奏現場的每個細節，一起感受面對音樂的專業態度。

除了教學生音樂之外，師徒制還有一種態度、精神的傳承，我除了像家人一般的去關愛和要求，當他們遇到任何困難必須面對，或是有任何喜悅想要分享時，我都是那個樂意陪伴的人。

當然，學生會慢慢長大，從技術性的學習到職業性的學習，進而增進自己

堅持夢想，每個人都是「才」

三十多年來，我教過許多學生，他們天生的條件各有不同，後來的成就也不一樣。許多目前在藝術界頗有成績的學生，並不是一開始就天賦異秉，而是對音樂充滿熱情和夢想，最終能夠突破障礙，為自己找到出路。樂團四位最資深的打擊樂家便是最好的例子。

團長吳思珊學習打擊樂的起步較晚，上課時只會回答「好、不好」，「是、不是」，外加點頭和搖頭。一開始，思珊只能當樂團的「撿場」，沒想到她以勤奮努力累積實力，有一次，一位團員有事不能上場，我讓思珊試試，她一上臺，果然不同凡響，自此成為樂團要角。後來更到法國取得「第一獎演

的領悟力，並面對社會及國際的競爭。打擊樂的發展一直在變化，各種組織、演奏方式日新月異，老師必須跟著學生跑，也必須不斷自我成長，除了教導演奏技巧，還要協助他們尋找管道。這種教學相長、熟稔又親暱的師生關係，是我心中最理想的師生關係，對照現在較為功利的社會更顯得珍貴。

44

奏文憑」，獲得北藝大打擊樂博士，是位優秀的「戲劇音樂」專家。

團員何鴻棋是另一個奇蹟，我總笑說他是從垃圾堆中撿回的珍寶。小時候調皮的他，五年的藝專，他讀了七年才畢業。不過阿棋一碰到打鼓就特別認真。有次我帶他到國家音樂廳，激勵了他發憤圖強，後來甚至考上研究所，令人刮目相看。阿棋在拉丁樂器和醒獅鑼鼓上表現特別傑出，深受觀眾喜愛。而他對於公益有一顆熱切的心，長期教導弱勢朋友學習打擊樂，開啟彼此不一樣的人生視野。

在舞臺上耀眼奪目的吳珮菁，小時候家庭經濟狀況並不理想，從小必須分擔家計，清晨跟著媽媽到市場賣餛飩；此外，珮菁的手很小，不利彈奏樂器，不過包餛飩卻意外地練就她手指的靈活度，加上她自我要求很高，不斷砥礪自己挑戰更高技巧，練就了「六根琴槌」的精湛藝聞名，受到國際矚目。

黃堃儼當時是我教過的學生裡相當聰明的一個，但就因為天資聰穎，在校也是憑天分和臨場反應過關，讓我很頭痛，擔心他不夠深入。我改變對他的教育方式，給他更多新的教材和表演機會，讓他從各種挑戰中學習，果然激勵出

他的才能。

　起步晚的、小時調皮的、家境不好的、聰明機靈的，最後都有自己的一片天空。我相信每個人都是一塊「原石」，都是「才」，只要堅持夢想，熱情不滅，路就算迂迴了一點，終究會發光發亮！孩子在跌撞中成長、不斷進步，而父親的初衷也始終不變，那就是希望孩子健康、平安、快樂。為師又為父，肩頭或許沉重，但卻是我最甜蜜的負擔。

不在計畫內出生的打擊樂教學系統

成立打擊樂教學系統，其實本來並不在我的規劃藍圖中。

對於「教學」這部分，原本我認為自己在藝術大學裡面負責訓練人才，樂團團員則協助指導一些走向專業的人，或是對打擊樂有興趣的人，這樣就夠了。但後來才發現，這樣是不夠的，因為喜歡打擊樂的人已經遠遠超乎我的想像！於是我決定，在體制內的教育環境繼續培養人才之外，同時在體制外進行打擊樂的教育推廣，雙管齊下，最後拼貼出一塊打擊樂版圖。

打擊樂教學也要「普羅化」

當時為了讓更多人分享打擊樂之美，我到各處演講，我一邊演說，一邊搭配著打擊樂器的示範，頗受歡迎，透過演講接觸的老師至少五、六千人。後來就有許多學校邀請我去教學，在盛情難卻之下，我答應了十一所學校，每個禮拜全臺灣繞一圈，就這樣足足繞了七年。

由於平時要在十一所學校奔波，我只好利用周末來指導團員學生們練習，但後來樂團在星期六、日的演出愈來愈多，能上課的時間也愈來愈少，我開始想：「或許成立一個打擊樂教學系統，讓教學更普羅化，大家上課就不會這麼困難了。」

這樣的念頭其實也不是憑空而來，一九八四年，我升格當父親，兒子的出世，讓我的父愛本能開始燃燒，也透過兒子的成長，我開始觀察孩子的一舉一動，並以自身經驗為本，讓樂團錄製一系列兒童打擊樂集CD，還為兒童設計專屬的音樂會。動機很簡單，就是我發現兒子沒有的，別的小朋友也沒有，於是就想為他們做點事。

一九八八年的兒童節，樂團在臺北新公園音樂臺（現二二八和平公園）為兒童策劃了專屬的音樂會活動「讓我們這樣敲敲打打長大」，不但讓小朋友聽音樂，還讓他們上臺敲打樂器，這在當時是一項創舉！

這場兒童音樂會以別出心裁的方式進行，一邊說故事，一邊引出樂器，還有小丑和卡通動物穿插在其中，再加上唱遊的方式，引領小朋友認識打擊樂，

進而喜歡敲敲打打，然後再將敲打變成有意義的節奏，同時從中學習到秩序、規則和禮貌。

兒童音樂會的舉辦，讓許多父母擦亮眼睛，開始關注孩子生命中的第一次「出擊」。沒想到，小朋友對於這樣的設計瘋狂投入，他們一旦抓住了鼓棒，怎麼也不肯放手，從這個時候開始，就不斷有人問我——「什麼時候可以開班教小朋友打擊樂」？

於是，我開始認真思考創辦打擊樂教學系統的可能性，兒子也到了可以學習音樂的年紀，什麼樣的學習方式，對孩子們來說是比較好的呢？

我回想自己的童年，小時候和音樂的接觸既自然又廣泛，即便是後來選了冷門的打擊樂為主修課程，父母也從不加以干涉。這樣的自由放任，反而讓我對音樂是真正的「選其所愛、愛其所選」，即便是學習之路再辛苦，也都能甘之如飴，我覺得學習音樂就應該是這樣的環境！

臺灣的小孩很幸運，很早就開始學習樂器，但也許是長期以來受到了考試掛帥的升學主義影響，當老師和家長習慣以相同的心態來看待音樂的學習時，

無形之中，便對技術產生了過度的期待和要求，使得原本對學音樂懷抱著興奮之情的學生，很快就因為壓力而打了退堂鼓，音樂變得不好玩，學習的動力也一點一點流失殆盡，有受挫經驗的「藝術中輟生」並不在少數。

我認為在音樂的學習上，對於專業的學生，必須要求嚴格；但對於以興趣為出發點的學生，你就要抓著他的手，不斷的鼓勵、不斷的給他機會、不斷的讓他有被激勵的感覺才對。所以我想創造一個輕鬆玩耍的環境，讓孩子們透過「玩」的過程，去感受音樂、喜歡音樂，然後才進入學習的階段。

兒童音樂教育的敲門磚

在我全國走透透的教學過程中，有一個很重要的體悟：學音樂是要給予體驗的機會，從體驗中，去感受音樂的節奏、旋律、和聲與音色變化，以及與自己和他人的樂音互動的樂趣，進而產生想要深入探索的動機。

而打擊樂就很適合用來作為兒童音樂教育的敲門磚，因為打擊樂是從最基本的肢體動作出發，而心跳就是最好的節奏，對人類來說，它是一種最自然的

音樂型態。不僅如此，打擊樂的樂器非常多元，包括鐵琴、木琴、邦哥鼓、康加鼓、沙鈴等等，甚至生活中信手拈來皆是，像是桌子、椅子、鉛筆，甚至鍋碗瓢盆，都可以作為打擊樂器，就算身邊沒有東西，只要彈彈手指、拍拍手、打打肚子，整個身體就是最好的打擊樂器。

孩子的想像力是無限的，透過豐富多元的打擊樂器，他們可以聽到各種不同的音色，然後藉此表達自己的情緒，發揮自己的創意。我不希望一開始就用「技巧」來扼殺孩子的興趣，相反的，在孩子與打擊樂初次接觸時，技巧不是最重要的，我希望用豐富教材及趣味的方式，引領小朋友進入音樂的世界，沒有壓力的快樂玩音樂。

此外，打擊樂有合奏的特性，小朋友在長期的合奏中，可以學會「成全別人，表現自己」的道理。當他們長大之後，就會成為樂團的小小粉絲，也成為表演藝術的潛在觀眾，有意願走專業之路的孩子，還能培養為未來的音樂家。

因此，我積極地擘劃教學系統的藍圖，一方面進行系統的組織計畫，另一方面還要編寫教材、培養師資，也由於這套打擊樂教學系統沒有前例可循，一

切在音樂專業之外的部分，只能根據自己的經驗與直覺。例如教室空間的大小、內部環境的裝潢、樂器的數量，以及經營者的審核、講師的挑選等，我在北、中、南共舉行了三場系統說明會，開始尋找有志於兒童音樂教育，並且具有共同理念的合作夥伴。

教學中心開放的地區和數量採取穩紮穩打的方式，在招生過程中也找了幾位顧問諮詢，我希望打擊樂教學系統成為普羅大眾的「音樂學校」，而不是坊間所謂的校外補習班。

三十年來，教學系統一再強調，學音樂必須經由接觸、感受、喜歡、學習、訓練這五個歷程循序漸進，讓孩子在學習初期不會被技巧所困而心生挫折。當孩子持續對音樂有了發自內心的喜愛，不管以後是要朝向音樂專業之路發展，或純粹讓音樂成為一輩子的好朋友，都是十分珍貴而美麗的體驗。而孩子在完成階段性的課程之後，甚至還因為對打擊樂的熱愛與執著，組成傑優青少年打擊樂團，至今已有一百餘團，分設於臺北、基隆、桃園、新竹、臺中、嘉義、臺南、高雄等地。

二〇一六年起，教學系統又推出了為成年人所設計的「活力班」，可說是完成了當年創立藍圖裡的最後一塊拼圖，圓了一個二十多年來始終在追求的夢想。透過木箱鼓、拉丁鼓、非洲鼓和爵士鼓，讓大家盡情享受玩音樂的歡樂時光，並透過音樂結交志同道合的朋友，生活因此變得更加多采多姿。

現在我走到哪兒，都會有人對我說「小時候上過朱宗慶打擊樂」！這讓我感到很溫馨，也很榮幸聽到大家這麼說。別人對我的稱呼，也漸漸從原本的「朱老師」，換成了「朱爸爸」，聽起來更親切了。當年勇於創立的教學系統，如今已培養了近十五萬名學員，這些孩子們長大之後，有的成了科技人員、公務人員、醫生、律師，更有的因此成為藝術家，成為朱宗慶打擊樂團的新生代，甚至遠赴國外發展。回想最初以孩子的「分享」為起點，在心中燃起的小小熱情，如今已成就一番風景，怎不令人欣慰。

本來是舞臺表演者，後來變成劇場經營者

兩廳院於我，有著很深的緣分和情感。多年來，我和樂團到過不少國際一流的場館演出，在眾多精彩的專業場地裡，國家兩廳院至今仍在我所鍾愛的場館名單裡名列前茅，這份鍾愛不但經得起客觀的評比，更雜揉了一些個人主觀的情感和歷史記憶在內。

一九七六年十月三十一日，兩廳院開工動土，當時我在國防部示範樂隊服兵役，因而參與了典禮音樂的演奏工作。一九八七年，兩廳院落成啟用，舉辦開幕季活動，打擊樂團有幸在成立的第二年即受邀演出，於一九八七年十一月二十五日舉辦了一場名為「擊樂舞臺」的音樂會，首度站上國家音樂廳的舞臺，當時的我根本不曾想到，日後我會成為這座殿堂的經營者！

我還記得，音樂廳剛落成時，曾一度引發熱烈的討論，包括主舞臺內裝的升降平臺、反射音效牆，甚至廳內的管風琴等，都成為當年的話題焦點。當時，眾人的心情是既陌生又期待，現在回想起來，覺得十分有趣；之後，隨著

對劇院專業的了解增加，大家也就更加認識兩廳院的好在哪裡。

兩廳院落成後不久即名列世界百大劇場，它提供了絕佳的專業環境，讓優秀的演出者能夠在這個舞臺上展現能力、磨練敏銳度、累積經驗，製作出一流的展演作品。在這樣的場地演出，演出者可以盡情表現，而作為聆賞的觀眾，則能獲得細緻精彩的聽覺體驗，與世界同步。

三進三出的特殊情感

因緣際會，我曾三度進出兩廳院，擔任行政主管職務。我想，臺灣應該沒有人像我這麼幸運，可以在不同階段、以不同的職務角色，多次和兩廳院的同仁們並肩努力的吧！

第一次進入兩廳院工作，是在一九八九年。有一天，我接到了時任國立中正文化中心主任的劉鳳學老師來電，表示希望與我見面聊聊。我與劉老師並沒有任何私交，且當時我的主要心力，仍投入於演奏和教學工作上，所以，當聽到劉老師請我擔任國家戲劇院暨音樂廳顧問兼規劃組組長的時候，著實感到相

當意外。

規劃組組長一職，相當於現今的節目部經理，主要負責規劃節目以及演出事宜等工作。當時與我共事的組內同仁，包括了李惠美、邱瑗、于復華、李玫玲、姚蕙玲等許多傑出的人才。然而，在那個年代，兩廳院和外界之間的確存在些隔閡，接觸和溝通的管道也較為缺乏，以致時常遭受批評或引發爭議。

我還記得，到任的第一天，眾人為我舉辦了一場小型歡迎會，會上送給我一個蛋糕，上頭寫著「生死未卜」四個大字。隔天，報紙也大幅報導了這件事，足見大家對我未來是否可能「全身而退」的關心。

由於當時的我，已經做了非常多的演出、教學及推廣活動，有幸獲得十大傑出青年、金鼎獎最佳演奏人獎及最佳製作人獎等肯定，藝文界和社會各界普遍對我抱有期待，而劉鳳學主任也給予我相當大的信任和支持，因此，在這一年內，我有機會規劃促成不少重要的節目製作，也帶著同仁四處學習、增長見識，並努力與藝文工作者、政府單位及媒體建立起溝通和互信關係，讓兩廳院與外界產生更多的聯繫和交流。

一年後借調期滿，我在一九九〇年回到學校，繼續我的教學生涯。時隔十年後，我於二〇〇一年三月三十日第二度「回鍋」兩廳院，這一回，一個重大的歷史任務正等著我去完成⋯⋯。

兩廳院的法制化、組織改造和法人化

千禧年後，有師長要推薦我擔任兩廳院主任的風聲，間接傳到了我耳裡。

但這個消息於我有點「超現實」，因為過往兩廳院主任的一職，多半是由政府或學校「德高望重」的人士擔任，對當時年僅四十多歲的我來說，覺得自己與這個位子的距離實在太遙遠了，所以也就沒有太放在心上。

隔年，就在我連任北藝大音樂系系主任、剛開始第二個任期不久，教育部的范巽綠政務次長，透過藝文界朋友的引介主動找上我，亟力說服我接下兩廳院主任一職。

我還記得，遴選委員會上，在委員們對我的一些提問之外，我也主動問委員：「請問您們對我有什麼期待？」同時，我也提出具體的願景目標與執行想

法，坦率的態度，令幾位遴選委員感到驚訝。但也因為這樣開門見山地表達「我想要做事」的意念，獲得了委員們的認同和支持，於是開始著手兩廳院連串的變革，我也因而有機會擔負起推動兩廳院法制化、組織改造和法人化的使命，並大力追求打造兩廳院成為一流劇場和全民共享之文化園區的夢想。

其實，我與當時的教育部官員並沒有特別交情，還曾很不懂事地以藝術家的本位心態提出了許多的期待和要求。然而，最後教育部竟然幾乎都做到了！當時的教育部長曾志朗不但接受遴選委員通過的人事案，對我也相當信任，甚至曾在部長室當著媒體的面說：「朱宗慶主任就是我的天使，他講的話我都支持。」

以 NSO 國家交響樂團為例，這個前身為「聯合實驗管絃樂團」的團體，歷經多次組織更迭，在我擔任中心主任兼 NSO 團長時，它的名稱是「國家音樂廳交響樂團」（又名「國家交響樂團」）。我打了通電話給曾部長，表示希望能夠調整定位，改稱「國家交響樂團」（又名「國家音樂廳交響樂團」），部長也一口就答應了。後來，NSO 便對外公告，改名成為「國家交響樂團」，

一直沿用到今天。

繼曾部長之後接掌教育部的黃榮村部長，對我更是始終關心和力挺。黃部長任內，剛好是我著手進行組織改造的時候，而幾乎我所有的提議，黃部長都非常支持，且幾乎每次的協調會議他都親自主持，與政務次長、常務次長、社教司長、人事處長等人就問題當面討論、設法解決。

經過了長期在立法院的「奮戰」，二〇〇四年一月九日下午四點二分，「國立中正文化中心設置條例」三讀通過，我國完成了第一個行政法人機構設置條例的立法。兩廳院完成改制，得以從體制面突破官僚桎梏，重啟契機！二〇〇四年三月一日，我以改制後首任藝術總監的身分，與相關主管機關首長，包括行政院長游錫堃、教育部長黃榮村、行政院政務委員陳其南、葉俊榮，以及兩廳院首任董事長邱坤良等人，共同為兩廳院轉型行政法人留下了歷史的見證。

半年後，我「功成身退」，於二〇〇四年九月三日卸下兩廳院藝術總監一職，將重責大任交棒給平珩總監，再度回歸校園生活。

從兩廳院到國家表演藝術中心

回想起來，三度進出兩廳院工作，竟都是意料之外的機緣造就使然！二〇一三年，就在我擔任北藝大校長的第二個任期即將任滿、準備要從學校退休的前夕，我再次意外地收到來自教育部的請託，希望我能接任兩廳院的董事長一職。

兩廳院的行政法人化，是我在任職中心主任期間全力推動的發展工作，參與了整個改制過程，因而非常清楚與了解該制度的內容。其本意在於，由政府依法委託各界專業人士組成董事會，執行公共任務，以形成一個「手臂距離」，確保兩廳院的專業運作；董事會聘任合於專業需求的藝術總監，由藝術總監率專業團隊掌管場館的節目規劃與經營業務，也就是我所謂的「藝術專業治理」，董事會則負責給予最大的支持和適當的監督。

因此，董事會與藝術總監之間，應該是各司其職、分工合作的關係，共同致力於兩廳院的業務推動與發展。唯一的目的，便是要讓兩廳院能有更專業、

更美好的發展，以期對國家社會有所幫助，造福人民的文化生活。

有鑒於《國家表演藝術中心設置條例草案》已經在立法院一讀通過，待成立之後，兩廳院董事會與藝術總監也將依法解散，因此，第四屆董事會自始即設定是以完成階段性的轉接工作為目標，好讓不久的將來，當兩廳院併入國家表演藝術中心時，相關的業務能夠「無縫接軌」。

決定接任董事長，當時的我其實沒想太多，只是單純覺得，兩廳院於我有著特殊的情感和使命感，所以理所當然要「義無反顧」，於是便答應第三度進入兩廳院工作。雖然董事長不在第一線，但還是有許多要操心的事；而比照前兩次的做法，在我擔任董事長任內，為避免瓜田李下之嫌，我也明確宣示：我所創辦的打擊樂團將不接受兩廳院的邀演，這是我一向堅守的原則之一。

二〇一四年一月九日，《國家表演藝術中心設置條例》法案正式通過，當三讀議事槌敲下的剎那，代表著臺灣表演藝術史上最重要的一刻。巧合的是，臺灣第一個行政法人《國立中正文化中心設置條例》，也是在十年前的同一天，完成了立法院三讀！

三個月後，原由教育部監督的行政法人國立中正文化中心，正式走入歷史。由文化部監督的行政法人國家表演藝術中心誕生，採「一法人多館所」，將臺北的國家兩廳院、臺中的臺中國家歌劇院、高雄的衛武營國家藝術文化中心以及 NSO 國家交響樂團，串連成為一個生命共同體。

二○一四年三月三十一日，是我在兩廳院（國立中正文化中心）上班的最後一天。上午，順利完成最後一次的董事會議，並參加了教育部的惜別會之後，我特別到兩廳院所有的辦公室走了一趟，和大家道別。然後，我便第三度從兩廳院「畢業」了！

三年後的一月十一日，我在當時的文化部長鄭麗君邀請下，正式接任國家表演藝術中心「三館一團」的董事長，再次走進兩廳院的辦公室，責任更加重大，希望文化部、董事會、各館所三者之間，可以形成「黃金鐵三角」，使國表藝的發展能夠帶動文化事務的整體提升。

過去三十多年來，兩廳院始終扮演著推動我國文化藝術發展的領頭羊角色，也累積了許多可貴的經驗，未來，相信在這樣的基礎上，我們將讓國家表

演藝術中心成為藝術工
作者的「家」，同時也
是人民生活的依賴，讓
社會因為表演藝術而更
加溫暖。

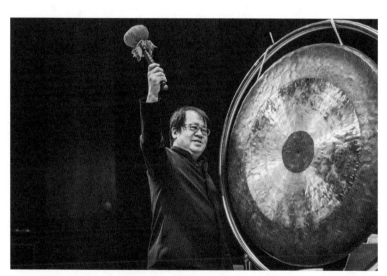

敲響大鑼，宣布 TIPC 臺灣國際打擊樂節在國家音樂廳登場！1987 年樂團參
與兩廳院開幕季，首度登上國家音樂廳舞台演出，當時的自己沒想到日後會
與這座藝術殿堂結下三次進出的不解之緣。

只要有愛的地方就是家

二〇一九年，樂團以擊樂劇場《泥巴》為壓軸演出；二〇二一年，《泥巴》又在樂團三十五週年慶重新搬上舞臺。這個製作的靈感，緣起於苗栗蘆竹湳社區的一個家族故事，也是知名陶瓷品牌「瓷林」董事長林光清的家鄉，它所要呈現的，是臺灣人愛家愛鄉的深刻情感，從在地的故事裡，探討「家」的意義。而在創作摸索的過程中，也給了我許多關於家的思考。

無條件支持我的家庭

我想到臺中大雅之於我的意義，那是我出生、成長的地方，雖然隨後因為求學、就業的關係長期北上定居，但我始終把我的戶籍設在臺中，一直到兒子已屆就學年齡，為了孩子受教育的需要，才正式移籍到臺北。猶記得，身分證字號開頭的英文字母，是新生兒報戶口的戶政事務所所屬縣市的代號，而代表改制前臺中縣的所屬代號 L，便成了我身為「永遠的臺中人」之印記。

我生長在一個經濟並不富裕的家庭，小學時，家裡還曾因經商挫折差點三餐不濟，但無論再怎麼困頓，只要我們有學習需求，父母都會設法籌措費用。

也由於我的家人們都喜愛音樂，在那個打鼓被認為沒出息的年代，我不但打鼓、吹小喇叭、單簧管和薩克斯風，也彈鋼琴，甚至組康樂隊在學校和廟口表演。父母對我的興趣不但從不干涉，連最後走上追求打擊樂的道路，也給予無條件的支持，這是個很強大的後盾。

比我早接觸音樂的哥哥，也有天分，但當時的家境無法支援兩個孩子學習，於是哥哥選擇放棄，轉而成為我背後支持的推手。對於我的關愛，哥哥一路走來未曾改變，團隊成員也都暱稱他為「師伯」，樂團留存的草創時期活動照片，很多都是由他所拍攝紀錄的，在《泥巴》的演出現場，當然也少不了他熟悉的身影。這份默默守護的心意，構築了來自「家」的動人力量，讓我一直銘感於心。

分享音樂，我們成為一家人

隨著工作經驗的累積，「家」漸漸有了不同的面貌，不同的「家人」們，開始出現在我的生命中。

猶記得三十多年前我剛回國時，憑著一股熱情，積極推動打擊樂在臺灣的發展。在當時，尋找對打擊樂有興趣的優秀學生，成了一個重要的開始。只要是來跟著我學習的學生，除了希望激發他們對打擊樂的熱情之外，我還非常期待能夠和他們的家人多所接觸、認識。因此，我和幾乎所有早期學生的家人們經常有來往，有時通電話，有時互相到家裡坐坐，久而久之，大家也培養出如家人一般的情感。

除了老師和學生在課堂中彼此的教學相長外，學習音樂自然少不了演出過程的互動，包括演出前的曲目討論、排練、裝備樂器，以及演出後的整理以及慶功宴，這其中勢必歷經大大小小的要求、堅持與爭執。然而，就是因為有著共同努力的目標，所以才能夠彼此包容、相互支持，就像是好朋友或兄弟姊妹

一樣。在這樣的工作環境裡，大家彼此分享著當下的喜怒哀樂，建立相互扶持的情誼，進而共同擁有一段又一段歷久彌新的珍貴記憶。

也因為如此，與其說他們是學生或工作夥伴，大家更像是生活在一起的家人，共度了許多的節慶和生日，彼此鼓勵、打氣和提醒。從分享個人對樂器、對音樂、對藝術的愛開始，發展出人與人分享彼此之間的愛，是一件非常美好而動人的事情──何其有幸，透過打擊樂的媒介，能夠和這麼多的人成為一家人！

懷著同樣的心情，每年學校的新生到來時，我也都會舉辦迎新音樂會，並邀請新生家長一同參與，希望新生和他們的家庭成員，能夠一起融入這個藝術的學習環境。雖然，大學生已經是獨立的成年人了，但藝術的學習過程中，充滿了挫折與焦慮，有家人的理解、支持和陪伴，可以一起分憂解勞、分享與合作，而這份來自家人的愛與關懷，往往是支持藝術工作者努力不懈的動力來源。

「家」是創造歸屬感的同義詞

如今，家，對我來說，就是簡單的三個字——「歸屬感」。

家的定義，狹義來說是從小成長的家庭，廣義可延伸至一起打拚的工作團隊。因為有「家」的觀念，人與人之間的關係更為緊密、凝聚，那種彼此包容、相挺、共同追求目標的過程，更是感動人心。

隨著工作或居住地的改變，人們遷徙的方向或有不同，但尋覓一份自我的歸屬，卻是不變的目的。於是乎，一張照片、一首歌、一份文件，或是一個地方、一個團體、一個場所，都可以是關乎「家」的符碼。

我認為，「家」應該是創造歸屬感、實踐核心價值的同義詞，「家」代表著「共同」的夢想——共同的環境、共同的回憶、共同的動力、共同的行事準則……，無論過去、現在或未來，凡是具有此類意義的，都可納歸於「家」的觀念。因為懷抱著這樣的心理期待，所以我也常常將工作夥伴和朋友視同家人一般看待，而創造家庭氛圍的想望與追求，始終帶給我向上與向善的力量。

當然，時代和環境在改變，思維一定會有衝撞。兩廳院經營幾十年，為了觀眾和藝術家不斷推出新的改革；打擊樂團的成員從第一代到第三代，每次的演出都是挑戰，當然會有意見不合的時候。但是當彼此情同家人時，無論是多麼激烈的討論，都會有緩和的空間，大家共同努力找出核心價值，最後終會走在同一個方向。因此，樂團是家、學校是家、兩廳院是家、國表藝也是家，大家有共同的環境、共同的回憶、共同的行事準則，最重要的是共同的夢想。

把你的夥伴當成家人，你的要求與包容力就會格外強大，大家擁有共同目標，就會共同遵守準則與紀律。向心力需要長期經營，而且非常不容易，但只要待人誠懇、正面思考，我相信大部分人都能接納意見。

直到現在，我仍覺得自己非常幸運，能擁有一群表現優異、極度熱情的夥伴，大家因為真心喜歡表演藝術而聚在一起，在追求夢想的道路上，共享許多酸甜苦辣的箇中滋味，成為具有堅實革命情感的一家人。

第二章
追逐夢想
千山萬水擋不住想飛的翅膀

讓臺灣成為打擊樂重鎮

二○一六年，在國際打擊樂藝術協會（Percussive Arts Society，PAS）公佈我獲選進入名人堂（Hall of Fame）的訊息後，國際知名的權威性打擊樂專業雜誌 Percussive Notes 在專題報導的採訪中，問了我一個問題：您是否曾經想像過，朱宗慶打擊樂團有朝一日，會成為一個如此重要的團體？（Did you imagine that the group would become so important?）這個問題，令我百感交集。

「國際打擊樂藝術協會」是全球打擊樂界最具知名度和影響力的組織，該組織每年通常會選出一到兩位對打擊樂界深具貢獻的人，授與「名人堂」獎項，並於組織年會舉行期間頒獎。這個來自打擊樂壇世界

級的最高榮譽，亞洲地區僅有日本的馬林巴演奏家安倍圭子（Keiko Abe）曾於一九九三年入選，睽違二十三年後，我成為 PAS 名人堂四十多年來唯二的亞洲獲獎者，也是兩岸三地華人世界第一人。得到這個獎項，不是只有對我個人的肯定，也代表世界擊樂界對臺灣擊樂發展的肯定。

記得在 PAS 名人堂的受獎典禮上，大會特地播放了五分鐘關於我在臺灣推動打擊樂發展的影片。影片播畢後，會長茱莉‧希爾（Julie Hill）女士介紹我上臺，當我站上舞臺的那一刻，我看到臺下兩千人全體起立為我鼓掌，那實在是令我難忘的一幕，能在國外這麼多專業人士的面前接受喝采，真的是莫大的肯定！而在發表受獎致詞時，一開口提到「臺灣」，我整個人就哽咽到差點說不出話來，實在有太多錯綜複雜的情緒湧上了⋯⋯

一九八六年，我創辦了臺灣第一支專業打擊樂團，打擊樂在臺灣從陌生到普及，樂團扮演著關鍵性的角色。三十五年來，樂團走過三十多個國家、累積近三千場演出、委託創作至少二四三首打擊樂作品，並且有近十五萬人透過我所創辦的教學系統學習了打擊樂，而在場觀禮的多位打擊樂家或樂團都曾來

臺，參與我們所主辦的「臺灣國際打擊樂節」、「台北國際打擊樂夏令營」等交流活動，我可以很有自信地說，臺灣已經是世界打擊樂發展的一個重鎮了！

分門別類的音樂會，觀眾各取所需

創團以來，為了拓展打擊樂的欣賞人口，樂團不僅走出了嚴肅的音樂殿堂，更透過舉辦不同型態的音樂會，讓打擊樂更親近民眾的生活。為了呈現打擊樂的多元性，樂團規劃了七大系列：經典音樂會、推廣音樂會、校園音樂會、親子音樂會、節慶音樂會、音樂劇場（後來改為擊樂劇場），以及結合不同表演藝術元素的跨領域實驗性作品演出等，每一場音樂會，我們都認真對待、用心準備。

以親子音樂會為例，三十年前，兒童藝術風氣尚未普及，更不見專為兒童量身打造的音樂會，因為看到許多孩子都對音樂產生好奇和反應，讓我興起了舉辦「兒童音樂會」的念頭。

構思舉辦兒童音樂會，必須以孩子為主體，設身處地、一再斟酌。一開

始，考慮到兒童注意力持續集中時間較成人來得短，難比照一般音樂會長時間地正襟危坐，因此將節目內容規劃為「音樂演出」、「知識推廣」、「觀眾參與」三大面向，由主持人和演出者以分段的方式，引導孩子欣賞音樂、認識樂器，同時培養參加音樂會的禮儀。其後，兒童音樂會融入了一些戲劇元素，演奏者開始各具鮮明的角色性格，強化了舞臺上、下的互動效果。

每一年的兒童音樂會，都是眾多創意人才匯集、相互腦力激盪的心血結晶，包括演出主題設定、演出人員排練，音樂與肢體指導的創作或編寫，以及燈光、布景、服裝、道具設計，都朝向更專業的分工與更緊密的合作。其所呈現的「簡單」，背後所投入的資源、付出的心力，絕對不簡單！

而每年兒童音樂會的經驗，除了成為團隊重要的磨練和能量累積外，也見證了藝術進入生活的過程。二、三十年前剛開始舉辦時，有些帶孩子來看演出的家長，對於一人一票、購買節目單、節目進行的流程，以及欣賞演出的劇場禮儀並不熟悉，還曾有些家長把孩子安頓好了以後，就自顧自地在座位上看起報紙來。為此，兒童音樂會特別在演出過程中安排了親子互動的橋段，讓大朋

友、小朋友都能共享音樂的樂趣。

透過工作人員在開演前後不斷說明，我們逐步與觀眾建立共同成長的默契，使得兒童音樂會不只是「給小孩看的節目」，而是適合闔家觀賞，兼具教育性、快樂性和專業性的表演藝術演出。現在，無論是「大手牽小手」，由家長提供孩子接觸藝術的機會，或是「小手牽大手」，由孩子主動提出要求、家長陪伴一起成長，處處皆可見藝術生活和美感教育的提升。

臺灣國際打擊樂節，建立品牌口碑

而於一九九三年創辦的 Taiwan International Percussion Convention 臺灣國際打擊樂節（初始名稱為「台北國際打擊樂節」），對於樂團而言，更是個不簡單的里程碑！

回首來時路，樂團於一九九○年首度赴美巡演，並受邀參與國際打擊樂藝術協會年會（PASIC），在年會上，看到世界各國打擊樂家齊聚一堂的壯觀場面，讓我深受震撼，因而動心起念，想要在臺灣籌辦一個國際級的打擊樂節。

同時，也由於看到當時臺灣民眾對打擊樂的喜愛，便想邀請世界知名的打擊樂家來臺，讓樂迷和藝術工作者能有機會欣賞到頂尖的擊樂藝術，拓展更廣的視野，並將我們優秀的傳統擊樂文化與現代擊樂的蓬勃發展，豐富地呈現在世界舞臺上。

然而在九〇年代，「全球化」尚未成為趨勢，要籌辦高規格的國際打擊樂節，有點像是個遠大的「夢想」，過程中所要克服的困難之多、負擔之重，難以為外人道。但我始終相信，只要願景方向是明確的、有意義的，那麼，去做就一定會有累積。

一九九三年，在打擊樂於臺灣之發展有了些累積之際，我們選擇主動出擊，積極尋求擴大視野、自我挑戰的可能性。在這一股純粹信念和高度熱情的驅使下，秉持「世界走進來、臺灣走出去」的精神，第一屆「台北國際打擊樂節」（TIPC）就此誕生！以每三年為週期，引介各類打擊樂最新、最好的團隊來臺演出，相互切磋、觀摩、激勵，並開發打擊樂更多的表演形式及可能性，進而建構臺灣成為「世界擊樂中心」。

在為期六天的活動中，法國史特拉斯堡打擊樂團、瑞典克羅瑪塔打擊樂團、日本岡田知之打擊樂團、美國密西根大學打擊樂團及德國三人打擊樂團等五個國際知名樂團陸續來臺，加上朱宗慶打擊樂團，一起進行六場精彩的演出與學術講座，旋即得到廣大的迴響。各國團隊無不驚訝於臺灣擊樂在短短數十年突飛猛進的發展，更見識到臺灣旺盛的生命力及豐富的音樂創作。

此後，所有最新的樂譜、最好的打擊樂器、最新的擊樂資訊，在臺灣都可以最快速度取得，臺灣變成了一個與世界同步的音樂資訊中心。第四屆，全球四大打擊樂團全數登陸臺灣，奠定了 TIPC 的地位，至今參與過 TIPC 的國家已多達二十個。二〇一一年，TIPC 邁入第七屆，擴大改名為「臺灣國際打擊樂節」，二〇一九年第十屆起，改為每兩年舉辦一次，以因應變化愈來愈快的國際樂壇發展。

如今，TIPC 已是國際擊樂社群所公認的重要平臺，不斷引領前瞻的趨勢潮流。各國優秀的打擊樂家皆高度肯定 TIPC 的價值與貢獻，並期盼著能有機會帶著出色的作品，來臺參與這場盛會。對我而言，讓拿著鼓棒琴槌追夢的人

齊聚在臺灣，為觀眾創造一場藝術饗宴，是 TIPC 走過十屆從未改變的初衷。

首屆打擊樂節大賽，發掘新生代人才

同時，TIPC 臺灣國際打擊樂節也肩負起培養新秀的使命，除了延伸至 TIPSC 台北國際打擊樂節夏令營，提供年輕學子們親炙擊樂大師的機會之外，二〇一七年，樂團更結合 TIPC 舉辦首屆打擊樂節大賽，並預計每四年舉辦一次，就規模與質量而言，可說是世界罕有的大型整合平臺。

我認為，音樂比賽最初的目的，是為了要發掘人才、栽培人才，並提供參賽者相互觀摩、學習成長的機會；然而，有些國際比賽參賽者的程度參差不齊，有些則是受外在因素影響而流於操作，若是「為比賽而比賽」，就偏離了它的本意。所以我想，如果能把比賽的品質辦得讓國際公認，對學子而言，或許也是美事一樁。

既然決定要舉辦比賽，就必須格外慎重，確保比賽的初衷與意義，是根本的核心價值。經過了慎重的評估與規劃，我們決定二〇一七年五月首度舉辦

TIPC 大賽，這是我們在演出、行政、國際藝術節以及擊樂教育之外，為臺灣發展打擊樂的最後一塊拼圖。

相較於世界知名的伊莉莎白女王國際音樂大賽、蕭邦國際鋼琴大賽及柴科夫斯基國際音樂比賽等，當今國際重要的打擊樂大賽無論以規模或公信力而言，還有很大的努力空間。對新生代的音樂家來說，我認為大家都需要舞臺，如果可以做一個非常公正的國際級擊樂大賽，就有機會被看見。

第一次舉辦 TIPC 打擊樂大賽，受邀來臺的國際大師評審團，包括法國的艾曼紐·賽瓊奈（Emmanuel Séjourné）與尚·喬法瓦（Jean Geoffray），匈牙利的佐坦·拉斯（Zoltán Rácz），日本的神谷百子（Momoko Kamiya）、美國的麥可·伯瑞（Michael Burritt）、凱西·肯格羅西（Casey Cangelosi）與茱莉·希爾（Julie Hill），及美籍臺裔的吳欣怡（She-E Wu）等，樂團的兩位資深團員黃堃儼與吳珮菁，也參與其中。除了擔任大賽評審外，他們更於第九屆 TIPC 臺灣國際打擊樂節《擊樂大師》音樂會中共同演出，展現評審們精湛演奏的大師風範。報名參賽者也都是來自世界各國實力堅強的一時之選，展現出

國際專業比賽的高度。

而冠亞軍得主除了豐厚的獎金之外，也安排登上國家音樂廳舞臺，於打擊樂節中演出，後續並且會推薦給經紀公司、藝術節等，延續比賽的後續效益。希望透過經驗的累積，一步步將 TIPC 大賽建立為一個世界公認的打擊樂大賽平臺，讓優秀的年輕人有更多站上一流舞臺的機會，也讓世界看見打擊樂新星的無窮潛力！

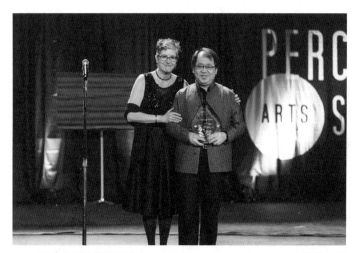

2016 年國際打擊樂藝術協會 (Percussive Arts Society, PAS) 公佈名人堂 (Hall of Fame) 入選人，時隔二十多年再有亞洲人獲獎，會長茱莉・希爾 (Julie Hill) 女士介紹我上臺，在上千名來自世界各地的擊樂藝術工作者前接受喝采。

打擊樂的舞臺並不只有劇場

表演藝術工作者，無論國內或國際上，都希望自己的作品能在專業演出場地或知名藝術節中呈現，分享經過沉澱淬鍊的呈現與意念表達，並與觀眾產生文化及情感的共鳴和交流。如能在一個硬體設備完善的劇場表演，節目內容的掌握就關乎觀眾的感受和體驗，甚至他們的反應與回響也成為演出的一部分。

專業場館的舞臺的確令人留戀，不過，在我多年的經驗中，演出所能獲得的感動除了發生在舞臺之外，也會發生在不同的角落。有時候，因緣際會，帶著樂器「暫時離開舞臺」，透過演出去分享音樂、結交朋友、服務社會，往往在過程中會有意想不到的收穫。

開疆闢土，硬「打」出來的舞臺

說起來，打擊樂的舞臺也是硬「打」出來的！

年輕的時候，臺灣的打擊樂發展剛起步，仍屬小眾，很多人甚至不知道打

擊樂是什麼，還以為打擊樂就是打鼓，其實並不只有如此。為此，我載著樂器到處去演講、演出、推廣。記得第一次演出時，對方還不願意租借場地，只因為覺得打擊樂會把場地打壞。這些際遇現在聽起來匪夷所思，但在當年是再平常不過的事。

然而，這些挫折並沒有打擊我的意志，反而讓我覺得，這會是一個機會，給了我更積極開關舞臺的動力。記得二、三十年前，學院派的音樂工作者很少參加綜藝節目，但為了把打擊樂大力地推介紹給一般觀眾，我們嘗試各種推廣方式，包括跑去參加李季準的《蓬萊仙島》、張小燕的《綜藝一百》和沈春華的《強棒出擊》等綜藝節目，後來又陸續上了張菲和胡瓜的綜藝節目。而綜藝節目主持人都對我們十分禮遇，也尊重專業表現。我們在節目中介紹了打擊樂，並且示範演出，效果很好，這件事顛覆了很多人對「學院出身」的想法。

樂團成立後，我們有機會進入音樂廳，有鑑於打擊樂的多元化，我們還把音樂會分類，推出經典音樂會、國人作品音樂會、推廣音樂會、實驗音樂會、節慶音樂會、校園音樂會等等，讓不同的對象可以有所選擇，甚至有進階的概

念，一步一步深入打擊樂的領域。

第二年，我更進行了一項當時被視為「大膽」的計畫──把演出搬到戶外。打擊樂既然是如此天馬行空，為什麼不能突破場地限制，讓星空下、廟堂邊、曠野山巔無處不是好所在，擴大人們對打擊樂的認知？

於是，我們結合古蹟場域，推出了「暫時離開舞臺──古蹟行動」計畫，在福茂唱片的支持下，載著一箱箱樂器「開打」，足跡走訪臺北市的城隍廟和大龍峒保安宮、新北市三峽祖師廟，以及基隆的海門天險，原本三三兩兩的閒散民眾，因為看到我們搬樂器而好奇聚集，等到開演後更是走不開了，而在熱力四射的演出結束之後，我們也收到他們真心實意的喝采：「再來一個！」而這次的創舉，不但引起話題，也成功讓原本不進音樂廳的民眾，開始喜歡音樂，至少喜歡打擊樂。

真情無法量化，我願意為你演奏

隨著表演藝術風氣的提升，國人已漸漸習慣進入劇場欣賞演出，但我們還

是會走出舞臺，以藝術服務社會，用音樂和大眾做朋友。即使戶外場地和音樂廳的場地條件不同，觀眾也常常是不期而遇，但在這個過程裡，大家聚在一起參與藝文活動，卻很容易形成一股「共好」氛圍，因為音樂的感染力，讓人與人之間形成一種無形連結，臺上和臺下所產生的化學反應，與在演藝廳裡的精緻演出相較，帶來的是不一樣的感動。尤其某些看似尋常的事物，在戶外演出時卻顯得特別深刻。

有一次，樂團在戶外演出遇到大雨，大家先是非常有秩序地找地方避雨，忽然，有幾個年輕人衝上臺來，因不明所以，讓我們有點感到訝異，沒想到，他們竟拿起手中的報紙、塑膠袋拚命往樂器上鋪，要幫樂器遮雨，雖然於事無補，但心意讓我們感動。雨停後，大家安靜地回到會場，熱情回應樂團演奏的音樂，演出後還主動幫忙恢復環境清潔，令人無比欣慰。

到養老院和醫院演出，也是特別的經驗。老人與病人在欣賞音樂會時，通常還有一些陪同的社工、家屬及醫護人員，從與這些人的互動中，看到他們專注的神情，眼眶噙著淚水，讓我們感受到他們的喜悅與滿足。對樂團來說，能

84

藉著三、四十分鐘的演出，為觀眾帶來一些撫慰、一點快樂，非常值得。

另外，藉由母語詩歌的誦讀，國際移工和新住民與樂團也開啟了合作新頁。在排練過程中，她們的真誠與堅毅，以己身國家文化為榮、樂於分享的心情，讓樂團在感動的同時，也獲益良多。而透過音樂會演出，能讓觀眾認識這些國家的特有文化，促進交流和了解，開拓彼此視野與心胸，相互分享情感，也喚起更多美善及包容。

因為愛，我們透過音樂有了連結

還記得一九九五年的某一天，我接到一通來自「喜願協會」的電話，希望樂團能夠到醫院演出舒伯特的《鱒魚》，為一位罹患腦瘤的李小弟圓夢。雖然還沒有想到如何將《鱒魚》鋼琴五重奏改編成打擊樂的版本，但我一聽到對方順帶提到「要快！」便二話不說，當下就一口答應邀請，且隨即著手進行編曲、排練等演出籌備事宜。

不久，我和團員們果真帶著打擊樂版的《鱒魚》，到醫院去演出。在現場

見到了已陷入昏迷的李小弟以及神色堅強的家長，我才赫然想起，我認識眼前這位病童！熱愛音樂的李小弟，曾上過打擊樂課，也多次來欣賞樂團的音樂會，而《鱒魚》這首曲子，則是這個家庭最鍾愛的一首歌。因此，李媽媽希望藉著打擊樂團演奏《鱒魚》，來給李小弟全家鼓勵與安慰。

在臺北榮總大廳舉辦的音樂會，來了許多病患、傷者及照料陪伴他們的家人，為他們演奏時，心中許多感觸油然而生。演出結束後，我上前為李小弟打氣，也向家長致意。當李媽媽當面感謝樂團的時候，那帶著傷感卻洋溢著溫馨的氛圍，是我至今仍難以忘懷的回憶，而透過音樂所連結起來的情感，更是難以言喻。

李小弟過世後，大家同感遺憾不捨，而李媽媽化悲痛為力量，把對李小弟的愛轉化為對社會的付出，更是讓人敬佩。這個故事在當時還曾拍成電視劇，在社會上得到許多共鳴，而每回我在演講或課堂上講起這個故事，除了自己忍不住哽咽之外，在座的人也無不為之動容。看著事後錄製的影片裡，李媽媽面帶微笑地回憶，訴說著那場音樂會如何改變了她的人生觀，無法形容的感動瞬

時湧上心頭，令我難以自拔⋯⋯

「在我們需要的時候，他給我們一個鼓勵、一個激勵，自此，我的人生觀學著這股精神，去走我人生的路。」李媽媽的這段話，對藝術工作者來說，又何嘗不也是如此呢？經由李小弟的故事，我深刻地體會到，音樂不只是音樂，藝術也不只是藝術，它能帶給社會的能量，事實上是超乎我們想像的！

藝術工作者必須不斷地追求夢想，除了挑戰各個音樂廳和劇場，以及各項國際藝術節之外，有些事情遠比數字更重要。這些無法量化的感動，往往是激勵藝術工作者苦心竭力、堅持不輟的能量來源。

舞臺之外的演出，跟掌聲不一定有關係，跟數字不一定有關係，但卻能為社會帶來溫暖與力量。在樂團的眾多音樂會裡，這類演出或許困難多一點，辛苦一點，卻令人回憶、感動一輩子，也是樂團之所以能不斷向前邁進的動力。

這些難以忘懷的瞬間，都是一些平凡中的不平凡吧，我願意一直做夢，持續發揮生命的力量。

追求卓越，創造學校的視野和高度

視野和高度，是成就一所國際一流藝術大學的重要關鍵。創設於一九八二年的北藝大，是我國第一所高等藝術教育學府，在創校時期，社會上蘊含著一股高度文化能量，雲門舞集、蘭陵劇坊等團體的設立，為臺灣帶進前所未有的藝術文化觀點思維。而我自進入北藝大任教之時，就深受創校精神啟發，二○○六年八月接任校長職務後，更不以作為臺灣的標竿學校而自滿，要與全球知名藝術大學站在等高的平臺上對話。

當時創校已二十餘載的北藝大，面對國內外時空環境的大幅變遷，以及全球化的發展脈絡，與各國藝術教育接軌已是必然趨勢，因此，在我擔任校長期間，便在延續創校宗旨之外，同時以「追求藝術頂尖與卓越創新」作為校務發展定位，繼續推動北藝大成為國際一流的藝術大學。

有了這樣的思維願景，接下來就是提出具體的做法和落實。所以就任之後，我便密集與各教學、研究、行政單位及校內老師、校友、關切北藝大的藝

文界友人等進行對談，以深入瞭解學校的問題、內部與外界的期待，並思考解決的方法。此外，每年度還會舉辦願景共識營，與各教學、研究與行政單位一、二級主管面對面充分溝通，且擴大邀請負責系所教師們，以及學生代表共同參與，凝聚共識，一同擘劃校務發展方針與願景，而「參與教育部卓越計畫」和「齊備國際化學府條件」，是重要的兩個方向。

連續九年獲評定為教學卓越的藝術大學

教育部於二〇〇四年規劃獎勵大學教學卓越計畫，這對於學校的自我提升來說，是一筆可貴的經費。北藝大自二〇〇五年起，在邱坤良校長任內獲得計畫補助，有了非常好的起步，隔年，我便從整合校內學習資源與能量、連結多元外部管道、引進校外資源等面向，持續爭取教學卓越計畫的補助。每一期的教學卓越計畫，皆承載著不同的意義，也與「追求藝術頂尖與卓越創新、躋身國際布局與世界接軌」的發展願景息息相關。

自二〇〇五年「卓越啟航」後，二〇〇六至二〇〇八年為「奠定基礎」階

段，自二〇〇六年下半年起，為擴大成效，我從「教學提升」和「教學支援系統整備」兩個核心著手，開始強化教學卓越總計畫辦公室的統籌規劃與管理功能，以及第一期教學卓越計畫基礎建置的效能。由於表現傑出，各方面獲得高度評價，使北藝大成為第一期教學卓越計畫中，唯一獲得四年補助的藝術大學。

第二期卓越計畫自二〇〇九至二〇一二年，為「特色創立與發展」階段，以品牌經營為核心定位，以「國際、校際、科際（技）、人際」的「四際思維」貫通執行，深化研究和教學，務實地拓展校務的「四藝計畫」，即展「藝」、創「藝」、服「藝」和科「藝」，企圖讓各項發展從「學校」和「學生本位」角度切入，打響學校知名度、塑造專屬的北藝學風，讓學校與學生同步成長、共生共榮。

第三期卓越計畫自二〇一三年起，更進一步以培育專業藝術人才及創建藝術高教品牌為發展目標，秉持「卓越領航」、「藝術創新」、「品牌經營」的精神，邁向「深化創新」階段。透過全校師生和同仁的齊心努力下，北藝大不

但連續獲得卓越計畫補助，並且成為唯一連續九年獲評定為教學卓越的藝術大學。

這份成果得來不易，必須仰賴所有人的團結一心。尤其在高等教育的生態變遷下，資源分散稀釋，辦學也日益困難，必須付出加倍的努力，才能在各種競爭型的計畫脫穎而出，維持學校的高度競爭力。而準備各項計畫事務所需花費的心力，遠比一般人想像的大許多，我想許多同仁可能也難以完全理解這樣的處境與心境。

值得慶幸的是，雖然過程中大家偶爾會有所抱怨，但最終所有人仍是同心協力，解決困難、突破困境。每一次爭取卓越計畫和各項專案的經費挹注，都不是輕鬆的差事，然而，看到每位成員在各自的工作崗位上，貢獻自身的才華，分擔各項任務，我想，那一股基於共同對學校的熱愛所產生的服務熱忱，便是推動北藝大能夠向前邁進的動力來源。

建立國際學術與藝術交流網絡

北藝大自創校以來，對於姊妹校的締結即十分慎重。對於「締約合作」，我常說：不能僅是成為「紙上親家」，而是希望藉由與優秀的國際藝術院校締結盟約，建立起學術與藝術交流網絡；透過實質的師資、學生和教學資源上的合作，建構完整的國際化教育體系，將資源的運用最大化，最終增強彼此的實力，同時拓展師生的國際視野，並打開學校的能見度。

而在全球化的浪潮下，作為高等藝術學府，在培育未來的年輕藝術家時，必須同時架構一套兼具在地傳承以及與世界互動的發展模式，才能在國際舞臺找到定位與競爭力。二〇〇六年，北藝大把國際交流業務從研發中心獨立出來，分設研發處、國際交流中心（現更名為國際事務處），積極對外締結姊妹校，並且舉辦各項國際藝術節、大型國際會議，以及大師班講座和工作坊等，最明顯的合作成果，就是不時穿梭在校園間的各國教授、交換學生的身影。

治校七年期間，北藝大締結的姊妹校，從九十四學年度的四所續增至

五十三所，亞、歐、美與大洋洲，都有國際知名的校院機構成為交流夥伴，而邀請國際知名藝術家、學者蒞校授課或開設工作坊的次數，也從二七四人次累積成長達六二〇人次，在展演、創作或學術研究等各種藝術教育的交流上，都擴展了多元合作的可能性。

例如二〇〇七年十月策劃舉辦的「多元與鏈結──世界藝術院校高峰論壇」，是臺灣首次最大規模的國際藝術學校高階主管會議，邀集了來自歐、美、亞各地共十二所著名藝術院校校長，進行跨國界與跨文化的討論。二〇一二年十月，更進一步盛大舉行「世界藝術校院校長論壇」暨「兩岸藝術校院校長論壇」，廣邀四大洲二十六所國際知名的藝術校院校長，進行深度交流與意見交換，為下一波的高等藝術教育發展擘劃方向。能夠舉辦這樣的國際性會議，讓各國藝術校院的校長們齊聚一堂，對國內和全球的藝術發展皆有著重大意義，同時也足見北藝大在全球藝術高教學府所扮演的重要角色與地位。

此外，一〇〇學年度第一學期起，北藝大也設立了臺灣首創的「文創產業國際藝術碩士學位學程」，提供全英文授課，並參與財團法人國際合作發展基

金會獎學金計畫，以招募友邦優秀人才和外籍學生來臺就學，亦是建構國際化校園、促進多元文化激盪的努力之一。

「有為者亦若是」的暖心激勵

頻繁參與國際交流，不但有助於拓展北藝大的國際能見度，我自己也常會受到啟發和激勵，一種「見賢思齊」的感覺油然而生。以下的小故事，就是其中的一個例子。

澳洲昆士蘭科技大學（Queensland University of Technology, Australia）的校長彼得‧科德拉克（Peter Coaldrake）教授，曾多次來訪北藝大，這所憑著科學研究和教學成果享譽國際的科技大學，擁有一個辦得有聲有色的創意產業學院（Faculty of Creative Industries），且許多鑽研的領域皆與北藝大的系所高度相關。

晚間，兩校主管到餐廳共進晚餐時，科德拉克校長誠懇地問了我一個問題：「你當校長有何快樂之處？」我當場愣住了，因為當了這麼多年校長，還

94

真的從沒想過會被這樣問，而且，我還真是不知道該怎麼回答！於是，我向他請益，想看看他會如何回答這個問題。

科德拉克校長很慷慨地跟我分享了他擔任八年校長和兩年澳洲校長聯誼會會長的經驗，他說，他覺得當校長最能感到快樂的，便是能夠讓學校改變。而他的辦學，首重三點：一是任用各行業中的頂尖人才，在他任內新聘或申請退休的教師有數百位，他們都是各專業領域裡的佼佼者，皆有突出的發展。二是重視校園環境的建設，科德拉克校長特別提到，除了滿足專業需求的設施之外，學校裡也應該要有像咖啡座這樣的角落，能營造出一個自在輕鬆的氛圍，讓師生可以在其中沉澱思緒、分享心情、溝通交流。最後，科德拉克校長強調，必須努力精進、不斷創新，走出去尋找資源，主動進行國內外、跨科際的交流，才能朝著世界頂尖大學之路邁進。

科德拉克校長說這些話時，在在展現出無比的教育熱忱，令我非常感動，而他身上所洋溢的活力，也使我深受鼓舞。出任北藝大校長，看到許多老師和同學們優秀的表現，的確會有與有榮焉的成就感，但是瑣碎繁雜的事務，也常

95

令我的情緒有所起伏。

尤其，治校七年期間，高等教育的環境面臨劇變，政府對高教資源的投入，紛紛轉向競爭型補助，而公、私部門的支援和資源，更是僧多粥少。在眾多學校都積極爭取外部資源的情況下，我們必須傾全校之力去規劃和執行，努力在堅持創校精神和順應時代潮流的平衡間，找出藝術大學應有的發展定位，有時難免有心力交瘁之感。然而，看到科德拉克教授身為科技大學的校長，年紀又比我稍長，卻仍對藝術和教育事務念茲在茲，讓我覺得「有為者亦若是」，又注入了繼續衝刺的動力。

其實，我也曾開玩笑地說過：「沒有喝咖啡的地方怎麼像個音樂系呢？」顯然，科德拉克校長與我的看法是不謀而合的，要有個可以放鬆發想的空間，坐下來冥想也好、討論也好、聊天也好，都能為師生營造不同的心靈感受。我想，教學、研究、展演、創作，北藝大都擁有充沛的能量以及絕佳的發展條件，每思及此，就覺得追求卓越、躋身國際，絕對不能、也不會只是說說而已！相信曾經到訪過的藝術家和藝術教育工作者，應該都會同意我的看法吧！

深化美力，培養藝術跨界人才

世界趨勢大師亞歷克‧羅斯（Alec Ross）曾在一場演講中提到，在面對未來所必須具備的能力中，「跨領域」是很重要的能力之一。因為在未來世界中，各領域之間的藩籬早已開始倒塌崩解，未來的人才必須能夠跨領域的學習與整合。

這番話現今聽起來，大家都不覺得稀奇，甚至已經感同身受，但其實北藝大的師生早在創校時期就開始跨領域。記得一九八三年，北藝大舞蹈系成立時，創系系主任林懷民老師聘我到舞蹈系教音樂與舞蹈，以及現代舞的現場伴奏，在他的帶領下，從課程規劃到系務的推動和教學，我參與其中，學習許多、收穫許多，也因而結識了許多劇場界的朋友，成為日後屢屢「跨界」的重要契機。

不僅如此，北藝大前校長馬水龍老師慧眼獨具，早在二十多年前便觀察到數位科技和網際網絡已深深影響人民的生活、工作方式和藝術生態，一九九二

年於北藝大創立了全國首座科技藝術研究中心，投入探索。如今，臺灣在科技藝術的發展如百花齊放，馬老師所奠下的前瞻基礎，實不可磨滅。

一路走來，我深知跨領域能力的重要性，因此在我擔任北藝大校長期間，培養藝術跨界人才便成了重點項目之一。

以藝術為核心出發，完備教學體制

要跨界之前，必先整備好自己！因此，北藝大以藝術為核心出發，從完備教學體制開始。首先，為了激發學生多元視野，北藝大增聘外籍及各領域專業師資任教，引進音樂、舞蹈、戲劇、新媒體藝術、電影等專業的外籍教師、客座教授或研究人員，以及各領域專兼任教師，希望能透過教學及展演、研究交流活動，促進文化流通，為學校帶進多元文化視野，激發教學與學習成果。

同時，也針對原有系所進行調整，再著手齊備相關系所專業和研究能量。例如成立美術學系博士班、舞蹈研究所博士班、文創產業國際藝術碩士學位學程。九十六學年度，傳統音樂學系開始招收碩士班學生，成為臺灣唯一的臺灣

98

音樂研究所，除了原有的南北管樂和獨奏樂器教學樂系統外，九十七學年度再納入客家音樂及南島音樂系統二大體系，使臺灣音樂研究更具完整性。

系所整併調整的同時，有鑑於全球創意人才競爭日趨激烈，北藝大也著手開闢新的影像藝術領域，因而於九十八學年度至一〇〇學年度期間，陸續成立電影創作學系、新媒體藝術學系，以及動畫學系等學士班，使藝術教育向下扎根。而為擴大教學成果與能量，二〇一〇年與中影公司簽署五年為期之合作協議書，成立「中影北藝大電影產學研發中心」，開創電影界與學術界合作之首例。同年九月，教育部更核定增設「電影與新媒體學院」，成為臺灣當時最新穎、且是唯一整合專攻電影與新媒體藝術領域專業的最高學府。

打造藝術節與講座，深化跨界學習

完備了教學體制之後，接下來就是不斷的深化與實作。

為了深耕在地、鏈結全球，北藝大打造了多項藝術節；每年十月定期舉辦關渡藝術節、關渡雙年展、關渡電影節、關渡國際動畫節，含括表演、視覺藝

術展演活動，以及電影、動畫等相關領域的影展與作品呈現。在校內各專業展演廳館、校園裡的各個角落精彩上演，使北藝大成為國際重要的展演櫥窗。

這麼豐富的藝術節，匯集多少教學能量，當然也要運用在學生的課程上，所以自九十六學年度起搭配關渡藝術節，明訂「跨領域學習週」，由各系所、共同科及藝術資源暨推廣教育中心共同開設二六五門課程，並且於二○一一年訂定北藝大「關渡藝術節跨領域學習實施辦法」，提供畢業生養成跨領域能力的機會。

而在增進藝術專業的同時，我認為人文素養的深化同等重要，必須透過通識教育，運用跨域整合和多元學習的教學，帶領學生跨越專業學科領域的界線，「關渡講座」因此而生。

在我的想法中，講座的概念以「人」為中心，上溯自然規範、生命感知，下到人文藝術的本質與臺灣藝術根源，藉由深度、豐富的主題型課程規劃，藉由國內外大師的現身說法，協助不同專業領域間知識與經驗建立對話的橋樑，培養學生以宏觀眼光跨學科整合的能力，並且帶領他們探索自我、關懷社會，

成為具有多元知識涵養的藝術專業人才。

九十五學年度迄今，關渡講座每學期開設不同主題，邀請不同專業的講者，領域擴及自然、生命、社會及人文，範圍極廣。其中包括單國璽、傅聰、李遠哲、汪其楣、施明德、黃一農、洪蘭、姚仁祿、吳寶春、陳怡蓁等，不勝枚舉，成為北藝大具代表性的通識教育品牌。

同時，北藝大也以學校為平臺，積極跨界爭取藝術節慶或大型盛宴的合作機會，對象包括文化部、外交部、國家文藝基金會等等，讓師生有更專業的實作經驗。例如在時任行政院客委會主委李永得的支持下，合作首齣大型客家歌舞劇《福春嫁女》，集結各學院師生校友、校內外及國內外專業團隊，歷經八個多月製作排練完成，於國家戲劇院舉行盛大首演，呈現出國內客家音樂歌舞劇罕見的完整規格及恢弘氣勢。後又於二〇〇八年三月到桃園、新竹、苗栗、及屏東等地巡迴演出，獲得各界熱烈迴響。

北藝大也首創國內第一個大型藝術與科技跨界合作案例，二〇一〇年承辦廣藝基金會「二〇一〇廣藝科技表演藝術節」《Transfuture 超未來》，結合藝

術與科技，把聲音、戲劇、舞臺、互動科技等媒材作品融冶一爐，以在地實驗室方式，促進跨界合作，打造出獨具特色的藝術節慶。

而二〇〇九年的高雄世界運動會，則是北藝大跨界合作的代表作。由我擔任高雄世運開閉幕式總導演，積極連結各界資源與能量，並強化產學連結、爭取企業資源。擔任總企劃的是安益公司總裁涂建國，邀集校內音樂、舞蹈、劇場設計、藝術科技、視覺及藝術行政……等各學院的師生、校友們，結合安益公司的專業管理、技術與行銷團隊，以藝術為核心，把高雄在地文化與城市特色，透過創意詮釋包裝，精彩打造國際盛宴。

清大與北藝大，跨領域結盟

除了校內的跨領域之外，我認為，在多元創新思維下各種跨領域的校際結盟，亦可為我國高等教育人才培育找到一個新的方向。

當時的跨校交流雖然很常見，但主要集中在跨國或跨區域間的往來，著重不同文化間的相互激盪，以及相同領域的合作與結盟，做法也以師生的跨校交

102

換、校際間的經驗或資源分享為主。而在藝術教育交流上，能跨出與非藝術領域院校結盟的情形當時並不多見。

北藝大原本與政治大學、陽明大學即有合作先例，二○一一年，清華大學與北藝大締結為姊妹校，兩校學生可以互相修課，藉由不同學習領域的轉換，讓不同專長的學生們一起生活一同學習，以促進彼此瞭解激發創意思維。試想，當美術系學生到材料工程系上課，瞭解金屬、陶瓷等素材的製程和運用，想必日後在創作上對色彩及材質會有很不一樣的體會；音樂、戲劇、舞蹈的學生到人文社會學院上課，對提升表演藝術的創作內涵將極有幫助；而核子工程和人文社會的學生選修新媒體藝術，資訊工程系到電影創作系，中文系到美術系，這是多麼令人期待與興奮的事。

猶記得兩校簽約時，清大陳力俊校長曾言，清大學生中本就存在一群「藝術中輟生」，他們從小學習音樂與繪畫，後來因為學業和考試，只好暫時擱置一邊；；北藝大的學生裡，又何嘗沒有一群「數理中輟生」，因為體制內的教育型態之故，只好有所割捨。

國內高等教育資源豐富，很多學校在學風與辦學上，都有卓越的成就，透過校際交流，將優質的學科融會在一起，就能讓學生在不同的學習氛圍中擦撞出火花，更有助於迸發多元成果。為因應全球化競爭時代的來臨，我們應積極培養所謂的Ｔ型人才，讓年輕的學子們在踏入職場前，具備橫向的才能寬度及縱向的專業深度，提升視野，進而懂得「合縱連橫」，締結出藝術與科技人文的精彩邂逅。

讓世界看見臺灣——高雄世運開幕式

二〇〇九年七月，第八屆世界運動會（The World Games）移師高雄舉辦，這是首次在臺灣舉辦的國際大型綜合運動會。高雄世運開閉幕式由北藝大策劃製作，成功以藝術文化元素打造國際運動盛會，其中，像是轟動全場的三太子藝陣，透過轉播，不但引發了熱烈的感動和共鳴，更讓世界看見了臺灣的文化魅力與創意活力。

對我來說，能夠擔任高雄世運開閉幕式總導演，率北藝大師生完成這個令世界驚艷的演出，是我治校七年期間，一次相當特別而難忘的經驗。事實上，決定承接、籌備高雄世運的時間非常緊迫，我的經驗告訴我來不及，因為只剩下短短十一個月……

在有限時間裡，完成不可能的任務

回溯這場大型盛事的起始，二〇〇八年六月，我接到了立法院尹章中參事

105

的電話，他告訴我，主辦過多項國際運動賽事的德國「安益國際集團」有意爭取高雄世運開閉幕典禮執行團隊的專案，而高雄世運組織委員會（KOC）的條件規定，團隊中必須設有一名總導演，這名總導演除了要符合各項嚴格條件之外，還要有籌劃國際活動的經驗，他希望我能幫忙。當時，我因為自己工作太忙無法抽身，而先做婉拒了。

之後，得知安益國際集團爭取高雄世運開閉幕式專案的團隊負責人和工作人員都是臺灣在地的團隊，且未來所有工作和表演團隊將由總導演決定，但考量到籌備期只剩不到一年，時間緊迫，實在無法承接，同時也猜想，主辦單位可能已有屬意的團隊了，所以我還是沒有答應。儘管再三婉拒，安益國際集團並未就此放棄，他們滿懷誠意特地到北藝大來向我簡報，表明自己的決心，以爭取我的支持。

其中，最能說服我的論點，就是「世界運動會」是一場世界級的運動盛會，賽事的開閉幕典禮將會成為全世界目光的聚焦中心，這是臺灣第一次舉辦如此大型的國際活動，機會十分難得，透過電視轉播，我們將可向世界發聲，

展現自己的文化活力，讓全世界的觀眾看到臺灣的進步。

而在討論之中，有位老師表示，不管最後獲不獲選，都可以藉由爭取標案的機會「操兵」，藉此將北藝大音樂、舞蹈、戲劇、美術、文資五個學院的資源和人力進行整合運用，一起創意發想，凝聚共同的士氣。我覺得很有道理！

於是，經過和校內同仁的討論評估，我們決定和安益國際集團一起打拚。

八月十九日參與評選簡報會議後，我和同事們就意識到得標的機會很高；果真，由「安益國際集團」與「國立臺北藝術大學」組成的專業執行團隊，最終獲得評審一致的肯定，以高分贏得標案。興奮之餘，我當下就決定：既然如此，就全力以赴吧！

順利獲選後，接下來就是極大責任與壓力承擔的開始。我即刻請平珩老師擔任開幕製作人、史擷詠老師擔任閉幕製作人、陳錦誠老師擔任執行總策劃，並請音樂學院劉慧謹院長、音樂系蘇顯達主任負責音樂統籌，舞蹈學院王雲幼院長、舞蹈系吳素君主任職掌舞蹈統籌，美術學院曲德益教授掌管視覺統籌，名藝術家李明道先生掌管視覺設計，再加上導演李小平、助理導演王嘉明、技

107

術總監林家文等人，組成了一個強大的創意製作團隊。自此以後，高雄世運開閉幕式活動，便列為全校列管的項目，以現有的師生及校友為主體，動員全國的藝文界和體育界菁英參與。

一場跨領域的通力合作，改變思維

我一直認為，舉辦大型國際活動的目的和意義，不是為了辦活動而辦活動，也不只是放煙火式的嘉年華。更重要的，是能夠利用舉辦大型國際活動的機會，一方面匯集優秀的人才形成跨領域的通力合作，另一方面，透過專業的組織與動員過程，讓大家可以從過程中學習，培養、改變意識與思維，從而推動社區、城市、甚至國家，迎向新趨勢、開展新階段。

國際性、多樣化、生活化，是世界運動會的精神，強調「運動競技的友誼」、非國與國之間的賽事。在此概念下，高雄世運開閉幕式以「重視個體的自由展現、非集體美學的彰顯」、「衷心且自然、非機械式的完美」、「歡慶全世界的相聚、友誼無國界的慶典」來定位，透過風（wind）、海浪

（wave）、相聚（meet）、轉變（change）等創意元素來發想演出內容；主要的特色有：融入臺灣的文化元素與高雄在地特色、強調國際性與在地性的雙重對話、呈現傳統與現代、科技與藝術、跨界跨領域的風貌。

面對這樣一個世界級的盛會，於內於外皆須做足萬全準備，但是這個工作不僅受限於時間緊迫，經費不足也是另一個難題。最後，北藝大團隊運用藝術專業與創意，在有限的經費上發揮臺灣本地文化與藝術資源展演的最大可能性。

「當時間和經費有限的時候，我們決定就地取材。」除了北藝大校內各系所師生全力投入籌備工作，我們更結合在地資源，串聯北、中、南各地校友，及全臺各藝文界菁英，成立不同的負責小組，進行不間斷、來回無數次的討論及修正。希望運用藝術專業、團隊與創意，能夠克服時間與經費有限的挑戰，能將臺灣本地文化與展演資源的最大可能性發揮出來。

在許多老師和團隊人員幾乎不眠不休駐守高雄的努力下，高雄世運終於在二○○九年七月十六日正式登場！開幕活動集結了近四千名創意及表演藝術工

作者，在眾人的群策群力下，以「在地元素、熱情活力的港都」為主軸，以高雄的歷史為經、文化為緯，透過「福爾摩沙」、「萬民祈福」、「活力高雄」三大段落，藉由藝術表演形式激發出璀璨絢麗的一頁，和這座海洋城市的藍天艷陽、新穎城市景觀以及在地人的熱情一起迎接它的貴賓，帶著大家重溫高雄的過去、現在和未來，也看見整個臺灣的生命力。

從草根誕生的靈感，在地就是國際

開幕式「萬民祈福」主秀橋段，四十尊大型三太子神偶被賦予著不同的個性、容貌及造型，戴上大副墨鏡，揮動著閃亮白手套，騎著摩托車出場。再以伍佰《你是我的花朵》歌曲為創作動機，委託鍾耀光老師編寫結合管絃樂團以及國樂團現場音樂，使電音三太子一出場，全場觀眾立刻歡聲雷動，陷入瘋狂。

緊接著七爺八爺和眾神將現身，武轎及十二進士依序進場，豫劇團揮舞著大旗，旗手轉動著洪通先生畫作製作的華蓋，輝映著地面上華麗的民俗圖騰。

轎伕們左右甩轎和顛轎，煙霧繚繞，鞭炮聲持續不斷，一波波的驚喜將場面推升至高潮。這正是臺灣特有的轎陣文化，是融合了傳統與現代的文化風俗，象徵守護大地，為萬民祈福。

這個靈感其實來自於北藝大每年一度的「關渡藝術節」特別和北投關渡宮合作，舉辦了「民俗藝陣大遊行」。其中一個「朴子電音三太子」的表演，雖然僅短短出現三分鐘，卻讓大家感到趣味極了。隔天，我在文化生態課程中和藝管所學生討論，學生也都覺得這是一個非常特別的展演方式，融合了傳統與現代，可說是敬神又自娛，大有可為！所以在世運開幕式創意發想過程中，我們把這個橋段加進來，並從這基礎去延伸發揮，果真是一鳴驚人！

回想當時的心情，大家就是一條心，每個人都想著藉此機會將臺灣的文化特色讓世界看到！我們將傳統藝陣搬演上國際舞臺，以現代化元素及貼近時下年輕大眾的語彙，讓「古」、「舊」的技藝或民俗活動與現代科技結合，湧現新特色。無論是「高雄哪吒會館電音太子團」，或是「霹靂布袋戲」，將傳統文化賦予新生命，創造一個精緻、現代又臺味十足的臺灣傳統文化藝陣，展現

世人眼前！

最後一段演出則聚焦高雄，由超級馬拉松選手林義傑開場，在櫻井弘二特別創作的音樂中，以地球投影方式，不斷翻頁，透過林義傑的跑動，不斷變換場景，從全球、亞洲、臺灣，一直聚焦到高雄；隨後還有打擊樂、街舞、歌唱與直排輪等表演，營造溫馨的世運開幕氣息。

或許由於各界所抱以高度的期待，完全跳脫了政治的口水或干預，又或許是大家都確信「高雄世運的成功等於臺灣的成功」這個更高的價值，不希望在經費、時間和製作協調的困難外橫生枝節，所以在籌備過程中，我們可以感受到高雄市及整個臺灣的重視。高雄市長陳菊完全的信任和支持，文化局長史哲則協助開幕式和閉幕式所有事宜，協調各單位以滿足我們的需求，甚至在市議員與我們的互動中，都能感受到善意與謝意。

成功完成高雄世運開閉幕式的經驗，為當時參與的師生留下了難忘的生涯篇章。身為總導演，看著最後的成果以及它所產生的實際效益，心中充滿成就感。透過高雄世運開閉幕式，我和所有人一樣深深感受到：臺灣真的很美麗！

夢想與育成：從「北藝風」到「JPG 擊樂實驗室」

年輕，對於追逐夢想而言，是一個重要的「本錢」與「資產」。三十多年前，在我被稱為「青年藝術家」的年代裡，我與一群年紀相仿的年輕人，憑著一股熱情和衝動，去追求自己的夢想。

成立打擊樂團、舉辦國際打擊樂節等決定，雖然多半沒有前例可依循，但也許是因為年輕不知「天高地厚」，相對也就沒有太多負擔，能夠不設限地勇往直前，享受天馬行空的創造過程與結果。直到多年後回想起來，我才意識到，那些從無到有的經驗，即是所謂的突破與創新。

很多時候，突破與創新的意義或價值，必須放置在時代的脈動裡，方可呈顯。

我曾在課堂上與學生分享一九九三、一九九四年兩度籌辦國慶民間遊藝的經驗。當時，文化發展和文化建設正邁入新階段，包括以地方為主軸的文化政策思考，以及十二項文化建設計畫等；與此同時，九〇年代也是「藝術行政」

專業開始導入社會的時間點，因此在一九九三年，我便和一批初踏入藝術行政領域的年輕人，共同接下了籌辦國慶民間遊藝的重大任務。

當時，我們運用表演藝術節目製作的概念來籌辦國慶民間遊藝，以「人親、土親、文化親」為主題，邀請本土扶植之藝文團隊，並以結合傳統與現代特色的表演藝術活動來規劃節目，現在看來，此即為早期的一種「策展」模式。

一九九四年，我們更進一步突破種種慣例及傳統形制，以全新的活力與觀點來重塑「民間遊藝」。我們大膽地喊出：「廿一世紀是我們的！」藉著這個全新點燃的主題，把節目從嚴肅的凱達格蘭大道拉到輕鬆的兩廳院廣場，縮短與觀眾的距離；再透過活潑的節目內容，讓孩童與青少年登上國家慶典舞臺，展現出更具包容性的主題與生命力，並達到全民參與的理想。

回頭再談這段往事，那種把握機會、引領潮流的熱情與努力，現今二十多歲的年輕人聽了，也能感同身受並產生共鳴。由此可見，想要打破侷限、開創新局的心態，正是「年輕」最大的特徵。因為這樣，思考如何創造機會，與年

輕人共同完成有意義的事，來重新定義「年輕」，成了必然的使命。

「北藝風」與「JPG擊樂實驗室」便是在這個前提下誕生的。

「北藝風」：夢想不滅、初衷不變、育成不斷

我常說，「給孩子最好的，他自己會去放大」；所謂「最好」的意義，來自於關愛、照顧與陪伴等付出。看孩子從嗷嗷待哺的狀態日漸長大，能夠站立行走，終至獨立自主，感受這段成長過程中豐富細膩的變化與領悟，是為人父母者最感值得的地方；而孕育與撫養，即是一段「能量放大」的過程。

從事教育工作亦然，「給學生最好的，他自己會去放大」。以藝術教育為例，音樂課堂上的學習，除了相關技巧與知識傳授，更涵蓋從欣賞到演奏中，細膩體察與敏銳覺知能力的培養。以音樂為媒介，老師引領、陪伴學生進入音樂的大千世界，而當知覺的「記憶庫」日漸豐厚，學生將發展出自身對音樂的意見，並把在音樂上的所學運用於其他領域，找到融會貫通、學以致用的機會，這就是能量持續放大、擴散的經驗。

在我身邊，類似這樣「能量放大」的案例，不勝枚舉。然而，要放大希望的能量，實則需要許多「育成」作為推動的力量。

根據我長年的觀察，我發現不少學藝術的學生，在接受技術訓練與知識薰陶後，仍不時感到迷惘，不曉得是否應以藝術為業，也不太確定進入專業領域、出社會以後的路該如何走下去；也有許多優秀的年輕學生，在離開校園之後，因沒有資源或支持體系，而未能持續藝術相關工作。因此，在北藝大擔任校長期間，我籌畫在校園內設立育成中心。我認為，臺灣的年輕世代有很好的創新內容，只要從旁給予一些協助，讓他們能自主發展，年輕人就會自己把能量放大，一定有機會造就一片天地。

在文建會（文化部前身）的文創發展法施行細則專案補助之下，北藝大在二○○八年年初成立了「北藝風」品牌，該中心並在校內開設了一間文創商店——北藝風概念店（KD Arts Gallery Shop），做為進駐者之作品展售商店，並設置虛擬通路，透過網路突破地緣限制，擴大交易來源與接觸點。九月成立「北藝風創新育成中心」，希望成為年輕藝術家創意創業的實驗基地，同時作

為藝術與產業的交流平臺。

文創工作者普遍擁有相當優異的藝術創作能力，但對商業營運的陌生，直接影響了創業的意願以及接下來最重要的存活問題。「北藝風創新育成中心」陪伴年輕的藝術工作者創業，協助他們釐清自己的問題，並提供解決的辦法，在走出校園之後，能以藝術的能力與涵養，去追求夢想、開創舞臺，也讓屬於普羅階層的大眾更懂得欣賞藝術與文化，進而願意消費。

多年下來，北藝風累積出可觀的成效，像是周東彥狠主流工作室、阮劇團、達康、印花樂、何理互動、世代文創⋯⋯等團隊，如今都已在各自的領域表現亮眼。

「JPG 擊樂實驗室」：年輕藝術家的實驗室與舞臺

懷抱著同樣的初衷，二〇一六年打擊樂團也在陶瓷品牌瓷林的贊助下，成立了「JPG 擊樂實驗室」，目的是希望讓三十五歲以下的打擊樂家透過跨界合作的嘗試，透過輔導陪伴、資源串連以及製作資金等方式，產製不同形態的演

出節目，為打擊樂的創新尋找可能性，也為年輕藝術家搭建舞臺。

在我看來，年輕世代因為還沒有太多現實負擔，應該是最有勇氣「放手一搏」的一群。然而，懷抱夢想的年輕人的確可能因為人脈、經驗、資源、方法的缺乏，而錯失了實踐理想的機會。因此，將實驗室文化引至表演藝術，創新和育成是主要目的，這其中，蘊含著對探索藝術型態未來可能性的想像。相較於結果，陪伴這些後起之秀歷經興奮、撞擊、掙扎、挫折等「實驗」的過程，對我來說，更能彰顯育成的意義。

我認為，打造年輕藝術家實驗室計畫的環境，最重要的是陪伴他們一起經歷這個節目製作、團隊合作的過程，就像每個實驗室裡，都會有經驗豐富的計畫主持人，提供經驗、人脈、資源與課程，融入育成方法。因此，包括發想構思、企劃撰寫、執行製作、行銷宣傳等藝術工作者實踐創意所需的各項環節，皆必須含括在計畫裡，讓年輕人有機會認識該認識的人，具備該具備的能力。

三年來，「JPG擊樂實驗室」已共培育扶持了十五組的實驗團隊，第三屆更將培育期拉長到二十個月的時間，冀盼給予實驗團隊更多的資源與更完整的

醞釀時間。檢視這些風格各異的計畫，有的將擊樂與雜耍結合，有的將擊樂與食物結合，有的將擊樂與聲響、戲劇、影像結合，我對於年輕人的天馬行空印象深刻，而各界隨之而來的熱烈迴響和共鳴，更是超乎我的預期。從中，我深刻地感受到，大家對於這樣的發展方向，有著急切的共同期待——我們需要加速「催熟」下一輪的藝術世代！

整個社會就像一個實驗室

現下，實驗室的概念已不再侷限於科學研究，而是擴及各行各業。整個社會就像一個實驗室，各種想法都能找到實踐的「培養皿」，促使人們勇於接受風險與挑戰，從實作中累積經驗，尋求技術提升、觀點翻新，乃至重塑思維，讓想像力和願景持續再造。

創意與創新，是藝術工作者的天職，但與此同時，舞臺上的演出呈現，往往是「只許成功不許失敗」的。既要擁抱創新，又要追求完美，就需要多管齊下，帶著不同的出發點投入。既名為實驗計畫，就一定是容許失敗的，不過我

認為，「容許失敗」並不意謂著馬虎或無所謂，相反的，「容許失敗」的意義

在於對過程的重視更勝結果，所以，不必因為擔心失敗而裹足不前，而要在實

驗的過程中，對未來抱有期待。

實驗室是年輕藝術家的舞臺，看著他們大膽提出計畫構想、躍躍欲試的模

樣，總會讓我想起被稱為「青年藝術家」時的自己，以及曾經給過我幫助、鼓

勵和揮灑空間的長輩們，使我有機會歷經追求藝術那困難又有趣的過程，並且

有幸展現成果。如今，我已不再被視作「青年藝術家」了，但我相信，透過不

斷的創新，讓江山代有人才出，就是對傳承最好的禮讚。

無論是創作作品，還是文化創業，「第一哩路」總是充滿了未知與潛能。

我想，在自由、開放的環境裡，若不同的調性和可以持續相互激盪、融合，則

精彩的綻放也就值得期待了。

第三章
玩真的
路遙知馬力，日久見人心

國家兩廳院變身記

一般的民眾可能不太明白，建物外觀金碧輝煌的兩廳院，為什麼要「變身」？殊不知一九八七年成立的兩廳院，有長達十六年的期間，一直都是組織定位不明的「黑機關」。

前身為國立中正文化中心的兩廳院，在成立初期，是臺灣最重要且少數在軟硬體皆符合國際劇場標準的表演藝術場館。像這樣專業的劇場，必須用最專業的方式來經營，即時獲取國際資訊，並以最快的速度因應藝術工作者的需求。因此，兩廳院不能比照一般行政機構，必須給予更多的自主空間。

然而，在成立十多年後，兩廳院的組織法案卻始終被擱置，只能依「暫行組織規程」，以公務機關的

121

體制運作，結果專業人員非但得不到應有的尊重，還受到公務人員法律的層層限制，人才漸漸流失，兩廳院的發展也變得封閉而緩慢，並且與國際舞臺脫節。

為了讓它早日法制化、正常運作，進而成為國際一流的劇院，歷任中心主任皆曾嘗試解決「姿身未明」的定位問題。我於二〇〇一年三月到兩廳院工作後，也是以全力推動兩廳院的改制轉型為首要目標。

從「黑機關」到「行政法人」

在初步討論兩廳院的組織定位時，兩廳院曾廣邀各界人士提供意見，在比較了公務機關、委外經營、財團法人等制度的優缺點後，我們認為「法人化」會是提高兩廳院競爭力的契機。在當時的法制環境裡，對於「法人化」的想像，多數是以財團法人的型態設立，包括工研院、中華經濟研究院、國家文藝基金會、公共電視、國家衛生研究院等，國家已有諸多財團法人設置條例的立法前例可循。因此，兩廳院的法制化，一開始是朝向「財團法人化」的方向去

規劃，於二〇〇二年五月提出「財團法人中正文化中心設置條例」的構想，八月間獲教育部通過報請行政院審議。

當時，政務委員葉俊榮先生向我提起設置「行政法人」的構想，為苦尋定位的兩廳院提供了另一種可能性。於是，財團法人版的兩廳院設置條例便於二〇〇二年十一月間，由行政院退回教育部重審，行政院組織改造委員會則提出「行政法人」制度，為長久以來討論不休的公設法人「正名」，也在公務機關和有遁入「私法」疑慮的財團法人之間，劃出了第三條道路。

「行政法人」是個新制度，對當時的我來說，也是個完全嶄新的名詞。於是，我屢屢拜訪好友林信和律師請益，在他的鼓勵和說明下，思及此，便覺得「如獲至寶」，心中也燃起了「雖千萬人吾往矣」的使命感。很榮幸，當時的我有機會參與行政法人制度的法案推動，並且得到許多人的支持。可以說，我國行政法人制度的創立，是一群志同道合的人，懷抱理想積極努力、得來不易的結果。

設置行政法人的主要精神，是藉由法律的創設，在傳統行政機關之外，成立公法性質的獨立機構，讓不適合由傳統行政機關來推動、或民間沒有意願或能力承接的公共任務，能由一個與政府保持一定距離的公法人來處理。換言之，行政法人執行的是公共任務，所以是政府組織的一環，只不過並非以行政機關的方式存在與運作，國家仍有義務確保這些業務能夠持續推動下去。

行政法人與財團法人最大的差異，就在於兩者的公共任務、保障及所受到的監督有所不同。行政法人是一個「公」的法人，其任務與組織方式都要由立法院制定法律來規範。再者，行政法人的行政決定視同行政處分，因而得提起訴願、行政訴訟以為救濟；若涉及公權力行使或設施之維持，若有違法或疏失，也要依國家賠償法承擔賠償責任。是以，成立行政法人並非易事，當時制度初創時，過程更為艱鉅，實施之後的檢討與評鑑也相當嚴謹，絕不是撒手放任。

行政法人是為一個專業、有競爭力、有企圖心、有清楚願景的單位來給予發展機會。一方面，引進企業經營精神，使公共任務的業務推行更專業化、更

講究效能；不受現行行政機關有關人事、會計等制度的束縛，但仍受到一定的控制與約束。另一方面，政府須編列預算支應行政法人大部分的經費，以同時確保公共任務的實施與法人機關的營運自主性。

但與此同時，行政法人可以受到公開透明的公法監督，經營績效也會被強化和要求。有鑑於此，我曾一再強調，除非機構本身有非常清楚的目標，並且具有強烈的企圖心，否則，行政法人並不是它最適當的選擇。

行政法人是什麼？多年下來，我常被問到這樣的問題。簡單來說，行政法人是一個充滿理想性與前瞻性的制度，它使得執行國家公共任務的組織機構，可以藉由人事會計制度的鬆綁，增加專業競爭力。行政法人不一定是因應市場機制下的產物，但它卻賦予組織機構以企業效率及專業化經營的思維模式，強調創新、變革、效能與執行。

二〇〇四年三月一日，兩廳院（國立中正文化中心）成為臺灣第一個行政法人機構，而我是其中一個從頭到尾的推動參與者。作為首例行政法人機構，兩廳院一直在顛簸中前進，歷經多屆董事會，主事者雖不同，做法也有差異，

但在追求專業發展的一致精神下，改制後的兩廳院的確做出了一番亮眼成績。

這些歷程與累積，不只對藝文場館的運作深具參考價值，對政府推動行政法人制度來說，更是彌足珍貴。

有挑戰的地方就有使命

身為藝術工作者，長期從事藝文活動推廣，很難不接觸到行政工作層面。

三十多年來，我為了追求理想，必須不斷地克服困難、解決問題，漸漸從一個對音樂懷抱極度熱情的演奏者，變成大家口中「很會經營」、「有行政長才」的藝術工作者，這一些經歷轉折與經驗積累，其實許多都不在我的意料當中。

直至今日，我還是覺得，我只是一直抱持著一種「玩真的，把事情做好」的心態罷了。

三度進出兩廳院，其中體驗最深的一段，當屬擔任中心主任到改制行政法人後首任藝術總監的那三年五個月，在總共一千二百五十一天的時間裡，留下了許多令我難忘的回憶。

任職兩廳院期間，我曾不斷思考，自己要以什麼樣的心情和態度，去面對眼前的工作挑戰？過往，經營打擊樂團，是基於個人興趣和理想的追求，可以說「成敗自負」，影響畢竟有限。但國家兩廳院是我國對外的文化櫥窗，它的發展方向對於臺灣的表演藝術生態和藝文發展具有指標性的影響，因此，任何的改革舉措，只許成功不能失敗。

兩廳院的發展目標是要成為世界一流的劇場，必須要有宏觀的願景追求、明確的目標設定，以及完整的策略計畫和執行方案。然而，當時的我未曾學習過「管理」，許多事情的判斷多是依靠「直覺」。雖然慶幸自己的直覺通常都沒有錯，也慢慢從實務工作中累積出一些經驗法則，但我深知，要帶領兩廳院達到「立足臺灣、放眼國際」的經營水準，單憑過往的經驗是不夠的。因此，我決定重返校園，進入臺灣大學管理學院攻讀 EMBA 高階公共管理碩士班進修，讓學理和實務經驗可以相互印證。

其實，一個藝文場館運作的成功與否，主管者的任事態度是重要的關鍵。所謂在其位、謀其事，只要能有企圖心、高度熱忱、認真投入，且願意傾聽、

尊重專業意見，就有機會獲致好的經營成果。

當時，我從釐清兩廳院未來發展的定位方向，及其在臺灣的藝文生態環境中所應扮演的角色開始，勾勒兩廳院的願景、目標、策略與實施方案。二〇〇三年，我提出了「積極提升兩廳院國際競爭力」、「打造兩廳院成為全民共享的文化園區」、「推動兩廳院改制為行政法人」、「積極爭取經費預算」、「全面進行組織變革」等五項指標性的工作目標，並親率兩廳院的所有主管和全體同仁共同擬定了九十二項工作計畫、三五五件工作實施項目，定名為「二〇〇三五二追逐願景工程」計畫。

在這一年五十二個星期中，我們天天衝刺、週週追蹤檢討，而我更透過每週一信的方式向兩廳院全體同仁說明具體工作的進程，並藉此進行觀念溝通和心得分享，與同仁互勉打氣。

回顧「二〇〇三五二追逐願景工程」計畫，完成率達到九十七％，由此可見，當時所規劃的願景、目標、策略及執行方案，是有高度執行力並且符合發展需求的。然而，願景工程的推動看似順利、圓滿、大豐收，實則卻是個危機

重重的巨大挑戰。不過，我始終相信，有挑戰的地方就有使命！

在兩廳院的一千二百五十一天，我就是帶著這樣一以貫之的心態，踏實邁出每一個變革的腳步，為了使兩廳院能夠真正成為國家文化的表徵、人民生活的依歸，勇往直前。雖然當時的困難和辛苦超越之前的所有經驗，但看著理想一點一滴付諸實踐，自己所付出的努力能對社會有所貢獻，便覺得能夠參與、推動兩廳院變革的過程，是與有榮焉、引以為傲的。

三館一團——國家表演藝術中心

二〇一四年一月九日對於臺灣的表演藝術界而言，是歷史性的一天。《國家表演藝術中心設置條例》在立法院三讀通過，邁向行政法人「一法人多館所」體制，這也是臺灣首例，並將臺北的「國家兩廳院」、「臺中國家歌劇院」及高雄的「衛武營國家藝術文化中心」納入國家表演藝術中心。

同年四月二日，「國家表演藝術中心」正式掛牌成立，三場館依據在地文化特徵，發展各場館的區隔與特殊性，除了可彰顯臺灣多元文化特色的活力之外，更能發揮領航者的角色，帶動區域文化藝術發展的扎根，提升國家表演藝術能量及國際競爭力。

當時剛從北藝大退休不久的我，自認擔任公職的這三十多年期間，有近二十年是一級主管職，已對國家社會盡了應盡之義務，所以決定要將更多的心力，投入在自己所鍾愛的打擊樂專業發展上。然而在三年後，文化部長鄭麗君客氣而慎重地來找我，因為國家表演藝術中心首任董事長陳國慈即將屆齡，希

130

望我能夠幫忙接任。

我問部長：「為什麼找我？政府對國家表演藝術中心有什麼樣的期望？」

交換意見後，我發現部長對於國表藝的願景有著很深切的期待，再加上，我們在想法與理念上有許多的不謀而合，且部長給予我非常大的信任和支持，因此，經過再三思考，我同意接下國表藝董事長這個職務，而抱持的基本信念就是「只許成功，不能失敗」！

二〇一七年一月十一日，我正式接任國家表演藝術中心的董事長，對我來說，這是個使命與責任的開始，我跟自己說，也跟鄭部長說，這是我最後一次進入公家機構服務，所以，我會全力以赴，希望能貢獻一己之力，為臺灣的表演藝術界做點事。

在我接任前的兩年九個月中，由陳國慈董事長所帶領的董事會，已為國表藝打下很好的基礎，我也強烈感受到藝文界與社會各界對於國表藝所抱持的高度期待，這樣的氛圍，猶如二〇〇一年我接任兩廳院主任時，各界對於推動兩廳院法人化的強烈期許，希望我的加入，能讓國表藝更好。因此，上任不久，

131

我便發信給三館一團的總監，說明對國表藝的發展願景，凝聚合作共識。

讓國表藝成為藝術工作者的「家」

首先，要讓國表藝成為藝術工作者的「家」，以及人民生活的依賴。場館數量愈來愈多，與人民的距離應該要愈來愈近，而不是愈來愈遠。

讓國表藝成為藝術工作者的「家」，即是希望再次界定場館與表演團體、藝術工作者之間的關係，將彼此視同家人一般對待，能夠帶著同理心，從對方的需求、角度去做專業的設想，共同努力、相互支援、一起解決問題。創造此等組織氛圍的想望與追求，始終帶給我向上與向善的力量。

表演藝術的專業繫於舞臺「實戰」經驗的累積，而舞臺的實戰經驗，除了在演出呈現的分秒剎那，還包括演出前、演出後，以及舞臺前、舞臺後，各種繁瑣事務和各項細節的執行。頂尖的公營場館所扮演的角色，不應只是出借場地的「房東」，或只是採購節目的「貿易商」，而是應該主動肩負起帶動文化創新的國政願景，與表演團隊建立共生共榮的夥伴關係，建立合宜的機制，確

保精緻藝術的品質，讓不同發展階段的表演團體，能夠循序漸進地朝夢想的舞

臺不斷前進，以此厚植臺灣的文化軟實力。

國表藝成立後，北、中、南三座國際級的劇院陸續到位，再加上NSO國

家交響樂團，對藝文生態的專業發展具有關鍵性的影響。我希望國表藝可以體

現藝術的價值，成為人民親近藝術的觸媒，並且透過藝術豐厚「美感存摺」，

為人們開啟一扇扇創新思考之窗，帶來正面鼓舞和激勵，讓不同文化之間能有

更多交流與包容。

讓國表藝轄下場館成為國際一流的劇場

其次，國表藝不僅要將一流的外國節目引進國內，更要將臺灣的表演團隊

推向國際。

全世界一流的城市，幾乎都有一座一流的劇場；劇場裡的演出，或者對於

藝文界的服務，都象徵著這個城市以及國家的企圖、自信與遠見。世界劇烈變

動，文化軟實力的競爭亦包括在內，不進則退，舉世皆然。

記得我曾和一位歐洲的藝術經紀公司代表談話，他再三向我表示對臺灣表演藝術團體的驚艷，在他看來，在臺灣這片不算大的土地上，竟能孕育出數個表現傑出、別具特色、且在國際上享有高知名度的表演團隊，就數量與質量而言，對比亞洲其他國家，是很了不起的成就。但也有人相當坦率直白地提醒：臺灣的優勢已經快要不見了！這兩廂說法的對照，一方面反映出臺灣表演藝術過去幾十年來所累積的實力，另一方面卻也預示了未來可能的艱難處境，令人擔憂也感慨萬千。

環顧亞洲地區表演藝術發展，以臺、港、日、韓、新等較具競爭實力，但面對全球競爭，特別是北京、上海及中國大陸各地新興劇場急速崛起，臺灣必須強化自身的表演藝術品牌，才能維持優勢。如果沒有危機意識，與時俱進、因應調整，使臺灣成為「亮點」與「必經之地」，那麼不下五年光陰，臺灣就可能喪失國際上表演藝術領域的代表性，甚至可能遭致被邊陲化的命運。因此，演出網絡經營的努力不可或缺，要能夠把握文化交流的機會，轉化為實質的網絡建構，才不致使文化交流的效益成為曇花一現。

在我看來，場館與表演團體應該是緊密合作的夥伴關係，而將臺灣的表演團體推向國際，是國表藝的重要任務之一。雖然資源確實有限，但國表藝畢竟有「領頭羊」的地位，因此，我們必須化被動為主動，透過各種交流與世界接軌，讓成熟的表演團體，有機會代表臺灣讓世界看見；讓有發展潛力的表演團體，在國內外有展演的舞臺；讓剛起步的表演團體，有育成學習、陪伴成長的機會。

讓文化部、國表藝董事會、各場館成為「黃金鐵三角」

國家表演藝術中心是國家最高層級、獨立運作的專業表演藝術機構，眾人期待透過它的資源整合提高整體效益，對表演藝術的整體生態發展前景帶來機會。現行的《國家表演藝術中心設置條例》相較於《國立中正文化中心設置條例》，雖然並不完善，然而實務上還是可行。面對不完善的制度，我更希望透過實踐來落實制度設立的理想，在過程中透過經驗的累積、反思與討論，建立起一個最適切的運作模式，提供給監督單位參考，待未來有適當的機會時，可

135

以進行修法可能性的提議。

長期在這個領域工作，且已是第四度來到這個舞臺，我很清楚自己該做、可以做的事情有哪些。國表藝作為一法人多館所的文化機構，各場館必須由藝術總監來落實藝術專業的經營，這是無庸置疑的。多年來，我不斷地透過寫書、發表文章、演講、參加論壇等方式一再強調的，就是透過行政法人來落實藝術專業經營的核心價值，絕不會因為今天擔任了國表藝董事長，就去破壞這個我追求已久、並付出極大心血去奮力捍衛的中心思想。

也許有人會質疑，如此一來，董事會不就變成虛設嗎？當然不是！它必須作為三館一團的後盾，提供必要協助和適當監督，並負責協調溝通，一方面了解政府所賦予的公共任務方向，另一方面，也確保政府與藝術之間能維持適當的「臂距」。董事長和董事會應該各司其職，讓藝術總監能夠更有力量地去帶領場館團隊落實專業經營。

因此，藉由擔任董事長的機會，我希望能以積極的做事態度，把一個良好的制度給建立起來，讓文化部、董事會、各場館能分工合作，形成一個「黃金

鐵三角」，使國表藝三館一團的發展，能夠帶動文化事務的整體提升，也讓行政法人的理想得以落實，成為我國行政法人制度實踐的典範。

因為我在這個圈子日久，大家對我有一定的信任與期待，所以，無論是否擔任國表藝董事長，自然都會有很多人來找我。我想，透過我以國表藝董事長的身分居中協調與溝通，應可協助扮演減緩或避免衝擊的角色。但與此同時，我也清楚告知所有相關人士，我的角色並不是第一線的實務處理，尤其是節目的規劃或安排，我會謹守分際，不會對場館的專業經營做出踰越分際的干預之舉。希望透過這個合作關係的建立過程，可以保持運作的順暢，達到真正的專業治理。

當然，肩負如此大的使命，我亦戒慎恐懼、誠惶誠恐，深怕「期待愈大、失望愈大」，我雖曾三度進出兩廳院工作，但「一法人單一館所」與「一法人多館所」的情況畢竟不盡相同，過去所累積的相近經驗可以試著轉化應用，但仍有許多需要學習的地方。

相對於北部的兩廳院已有三十三年的發展，中、南部歷經了這麼多年的企

盼，才好不容易迎來了國際級專業劇場的設立，勢必會需要一段摸索、磨合的時間，如何在磨合的過程中，轉化出有益的助力，是另一項必經的修煉。

臺灣幅員不大，一法人多館所的國家表演藝術中心成立後，其所轄北、中、南三個國家級劇院再加上各場館與文化中心，實應藉此機會成立平臺，透過節目和經費的分享，共同「把餅做大」，進而串連全國各地，甚至延伸至海外。如此，不但能提供演出者較充足的支援，使其專注於展演創作與特色發展上，各場館也會因合作關係而減輕彼此負擔、擴大影響力。期待國表藝的整合，能開啟臺灣表演藝術在未來更進一步的發展契機，以優質的文化設施帶動中、南部都市發展，落實國內藝文區域均衡發展，並將臺灣的展演帶向國際舞臺。

願景—策略—執行：目標對了，就去做！

二〇一九年八月二十一日，距離打擊樂團創團三十五週年，正式進入倒數五百天，我們正式對外宣告，五百天整合行動計畫啟動！

回想打擊樂團迎接三十週年時，也做了倒數五百天計畫，從結果來看，重大的組織調整，確實讓樂團躍進到另一個層次。同樣的，為迎接三十五週年所做的五百天整合行動，目的絕不是為了吹蠟燭、切蛋糕的慶祝，而是要藉此盤點、整頓過往累積的經驗、資源、能量，讓「到位的專業」價值可以展現出來。

面對激烈變化的時代，要不斷自我突破，非常困難。人很容易因為習慣而養成安逸的心態，然而，對打擊樂團隊來說，只有不斷地改變，才是永遠不變的。因此，懷抱遠大目標的同時，也要時時具備危機意識，讓自己不要處在安逸之中，不斷思考改變的可能性。

打擊樂團隊發展至今，雖然已成長為一個成熟的團隊，但是依舊要面對很

多困難。邁向下一個階段，勢必要能整合各項活動的能量，讓團隊每個人能夠各自就定位，也讓核心的問題得以解決。五百天整合行動計畫，即是各部門將這樣的思維內化後所提出的具體目標、策略和行動計畫，而團隊所有人必須一步一步將它落實。

有人問我，為什麼這麼喜歡倒數？而且是倒數五百天？

的確，一般常見的倒數大多是一年或一百天，但我卻往前倒數這麼多，原因無他，其實就是：提早思考自己的目標是什麼，然後開始醞釀，有足夠的時間進行改變，最後落實。這是一種「目標管理」的方式，倒數計時才知道終點在哪裡，藉由「願景─策略─執行」的過程，隨時檢視自己的步伐，一步一步踏實築夢，而不是走到一個階段，才來想下一步要做什麼。

因此，我不但在樂團倒數計時，在北藝大倒數計時，在兩廳院邁向行政法人的時候，我也預先規劃了五十二封信，並以「每週一信」的方式和員工溝通，從第五十二封開始發信，到最後一封時，正是時候和同仁共同回顧「二○○三五二追逐願景工程」這一年來的成績。如今在國表藝，我一樣用倒數計

時五百天的方式，帶領大家往下一個目標邁進。

凝聚共識，用心也要用情

也許有人會疑惑，在這麼多不同的團體與機構中，該如何凝聚大家的共識？

以兩廳院為例，當時為了推動行政法人及組織變革，以我為召集人成立了「願景推動小組」，並且有系統地規劃了三階段的「員工自我發展訓練課程」，從大方向概念性的組織再造、文化視野、服務業理念與觀念、行銷策略規劃、管理會計、危機管理，到不同領域的成功經營案例、員工自我管理、溝通協調能力……等，邀請相關領域最傑出的領導者或學者專家，與組織成員一起建構新觀念，形塑新組織文化。

此外，尚有「首長每週一信」、「員工前程計畫調查」、「工作日誌填寫」、「落實月、季、年考核」、重要主管與成員的領導能力開發與訓練等措施。讓員工在這些措施的推動過程中，體察到組織的改變已經慢慢地在發生，

而且未來是會被執行的。

當然，除了協助員工盡快融入新的組織之外，進行國內外劇場或展演場地營運資料蒐集與分析，找到兩廳院營運角色與定位也是很重要的。「願景推動小組」開始推動「目標管理」，以效率為導向重新檢討工作流程，以工作流程為核心重新進行部門設計與分工、人力配置的檢討，員工全面工作能力評估以達適才適所，專案研討新的會計制度，並導入「全面品質管理」（Total Quality Management）、建立重要業務項目的關鍵績效指標（KPI）等；我期許的 KPI，並不是報表上的數字，而是務實且有溫度的工作目標。

在督促與關切「兩廳院設置條例」立法進展的過程中，我們並不只有等待而已，種種作業在兩廳院已經同步在發生或完成。常常有人提問：「為什麼兩廳院設置條例在一月通過後，三月即可掛牌運作？」不為什麼，因為在正式轉型行政法人之前，我們早已打下穩固的基礎。

在共識營裡找尋解決困境的辦法

而在我擔任北藝大校長期間，每年度所舉辦的願景共識營，則是與各教學、研究與行政單位一、二級主管面對面充分溝通的重要聚會，且擴大邀請負責系所教師們，以及學生代表共同參與，凝聚共識，一同擘劃校務發展方針與願景。

共識營最早是從打擊樂團隊開始，每年一次的相聚，讓團隊的同仁們共享腦力激盪的夢想，以及攜手進步的感動。因此，我也將這個做法帶到了北藝大。

回想第一次舉辦願景共識營是在我剛擔任校長的時候，由於是首次舉辦，便以我的治校理念作為主題，和大家分享我在未來的三年如何帶領學校同仁前進的做法。第二次的願景共識營，則是以整合大家的意見為主，由各學院提出單位的需求，大家一起討論、協調，找尋解決困境，提升學校體質的辦法。

第三次的願景共識營，我們事先擬定了四個議題，將參與者分成小組，分

就不同的議題深入討論且試著提出解決方法，到了座談的時間，再分別提問，彙整大家的意見。難得的是，各組的同仁在召開共識營之前，早已開過多次的會前會，甚至把議題細分成數個子題先一步進行探討，對共識營預先做了充分的準備，小組討論速度快的，還進入了午茶時間，變成了不同系所與行政單位的聯絡情感時間。

第四次共識營全校總共有將近一一〇位教職員生報名參與，甚至擴大邀請了十四位學生代表。在兩天的議程中，我們事先規劃了三大議題主軸：「願景與定位」、「教學與學習資源」、「對外連結與國際化」，並聘請兩位外部專家分享經驗，然後採取分組討論的方式，針對各個主軸的意涵，尋找具體的行動策略略方案。透過「咖啡桌論壇」的方式，每位人員輪流至不同桌長所主持之分項議題來進行討論，提出見解。而在共識營之後，我也請秘書室將所有議題集合整理之後，編入列管事項並於主管會議中列管執行。

透過共識營，不同學院系所的老師、行政同仁有機會相互交流，了解對方的專業領域及工作內容；很多平時未參與校務會議的同仁們也更暸解學校的運

作以及努力的方向，進而提高了對於北藝大的認同感。看見老師、同仁們為了能讓學校變得更好，不斷拋出新的創意與想法，那熱情投入的態度以及彼此的融洽和睦氣氛，讓我深深感動。

在我擔任校長期間，一共舉辦了五次的願景共識營，校務發展即是以此凝聚共識，而後依循著治校理念以及各單位所提出的近期、中期、長期規劃，逐一落實各項工作，七年下來，的確累積出了可觀的成果。

紀律是藝術工作者的基本功

過去到現在，總有人認為，我除了身為「藝術家」，同時還做了很多管理的工作。在一般人的眼中，藝術家總是感性多於理性，因此生活或工作往往講究靈感、創意與隨性。但我卻認為，感知雖然是藝術工作者必備的能力，感性也是他們形塑個性所必備的特質，但這並不代表他們沒有理性的思維或缺乏紀律的規範。

以音樂表演為例，掌握好技術層面是首要條件。音樂也是一種時間藝術，

一秒鐘細分為四等份、八等份，甚至三十二等份，或是在時間內的長短變化，都是常有的事，對於各種不同節奏變化，應能精準掌握，不能受到心情、情緒的影響，不管是一個人的演出，或是百人合奏，都必須遵循一定的規範後，才能去談音樂詮釋和情感表達。此外，在理性的介面上，表演者上臺前的焦慮或在舞臺上的緊張，必須面對和克服，想辦法轉化這種生理上的阻力成為鍛練基本功的助力，也就是紀律的養成。

因此，我總是會要求同仁們「好還要更好」，只要目標明確，做就對了！

在嘗試或挑戰的過程中，可以做錯事，但不能做壞事。

以前我曾說過「破窗效應」，一個房子如果窗戶破了，沒有人去修補，不久之後，會有更多破壞者把其他的窗戶也打破，藉此惕勵同仁；但現在我的想法改變了，窗子破了可以補起來，只要把問題解決了，一樣可以挺得過去。

想做事的人，遇到困難會找方法；不想做事的人，遇到困難會找理由。若要克服挑戰，必須藉由清楚的遠景、具體的目標、解決困難的決心、詳實的執行方案、積極的行動力及團隊共同打拚，始能積極快速的推動各項理念。

一個品牌想要屹立不搖，實力才是王道。當每一位藝術工作者、每一個藝術團體或每一個表演場館，都因為價值創新而產生無法被取代的特色，各擁自己的一片藍海，藝文環境便會因此蓬勃活絡，進而擴大市場規模，也就是「共好」。藝術的領域豐富多元，所謂的頂尖或市場領導者，絕對不是只有一個，而應該要有一百個、一千個，藝術藍海的大未來才會產生。

無論是藝術工作或劇場工作，最大競爭者其實是自己，如何維持高水準的品質，甚至超越上一個作品或上一個年度的表現，是我們永恆的功課。先創造自己的「藍海」，在持續一段時間後，再進一步思考突破原有的「窠臼」，擺脫舒適圈裡的安逸心態，不斷和自己搏鬥，進行另一階段的創新。對我們而言，「與同業競爭並且求勝」絕對不是主要目標，「精益求精」及「追求生命價值」才是自我砥礪鍛鍊的終極目的。

藝術的價值，難以用一般管理角度衡量

許多人看我在打擊樂團隊和公務機關經營得有聲有色，覺得我對「管理」很有一套。回想起來，在創團之前，雖然我沒有正式學習過管理，但一開始我就訂定了樂團運作的框架：「樂團」專注於演出，「基金會」為非營利組織，主要負責行政工作為樂團服務，「教學系統」則以「公司」形式來經營。擔任兩廳院主任時，為了帶領大家改制，我特別去報考臺灣大學管理學院EMBA，攻讀高階公共管理碩士。但我必須說，從事藝術工作，有時候還真不能完全用一般的管理角度來衡量。

以二○二○年三月喬遷的打擊樂教學系統教學中心為例，為了讓老師、孩子和家長們有更好的學習環境，教學總部尋覓了新的大樓，且投入經費，打造了一個專業安全、明亮舒適的場域，教室更多更寬敞，從樂樂班到傑優青少年打擊樂團的孩子都可以在這裡上課和練習。若以管理的角度來看，這項投資的成本與回收根本不符合效益，但我還是堅持要這麼做，不為什麼，因為有些事

情的價值與意義值得放在第一位。這樣的看法，或許很多人是無法理解的。

擊樂劇場 《木蘭》的推翻與重建

這樣的價值觀放在樂團的表演藝術工作上，更是有過之而無不及！擊樂劇場《木蘭》的推翻與重建便是最好的例子。

二○一○年，打擊樂團推出全新製作《木蘭》，這是我首次認可為「擊樂」與「劇場」之間的「跨界」創作，這是一場實驗，因為無前例可循，就必需承擔風險，所以我格外重視。這項製作源自於駐團作曲家洪千惠的《披京展擊》，此曲以穆桂英的故事為底，當時我認為這樣的形式有發展潛力，建議她可以發展更大規模的作品，於是她選擇了「花木蘭」作為主題，恰好兩廳院突然有團隊釋出隔年檔期，於是《木蘭》就這樣搬上舞臺。

《木蘭》首演反應不俗，但站在藝術總監的角度，其實我並不滿意，當晚我找了洪千惠與導演李小平，希望再做一次，甚至不排除全部修改。我認為既然堅持以「擊樂劇場」而非籠統的「音樂劇場」稱呼《木蘭》，就要彰顯打擊

樂在舞臺上的主體性。演出完當下，我便決定將整個製作打掉重練，投入經費和人力，從頭到尾進行修整，歷經兩年多的「換血期」，二〇一三年新版《木蘭》正式登臺，相較二〇一〇年版的《木蘭》，新版《木蘭》幾乎九十％都已不同，任何內容只要無法為打擊樂所用，就予以剔除。

新版《木蘭》以音樂為依歸，臺上三位京劇演員的加入，給演出帶來很大的幫助。音樂相對於戲劇、舞蹈等藝術則顯得抽象，因此在製作中，「京劇木蘭」的任務在於構織觀眾眼中木蘭的形象和個性，但以整體藝術的角度來看，作曲家將京劇唱腔本身也視為音樂線條、創作聲部的一部分。

既然以音樂為中軸，新版《木蘭》更著重擊樂與劇場兩者的統整與融合，雖然在敘事格局上，比「舊版」顯得較為內縮，但也因此來得聚焦，尤其音樂的特質，抒情本來就優於敘事。而打擊樂則以各種形態進出舞臺，例如以豆子散在鼓皮上的作響聲象徵鞭炮，以杯碗敲擊出的「七聲八響」象徵左鄰右舍過年時節的熱鬧。一臺臺馬林巴琴緩緩徐徐在舞臺上推移，如同一具具從戰場送回的棺木；團員化為士兵，在臺上施展京劇基本功法十八棍，結合節奏進行打

擊，具趣味性更具戲劇張力。

新版《木蘭》於二〇一三年四月在國家戲劇院首演，同年跨海前進北京國家大劇院、上海文化廣場、廣州友誼劇院、廈門大劇院。由於《木蘭》綜合擊樂、劇場、戲曲等元素，原本擔心中國大陸觀眾無從接受，尤其在京劇發源的北京，然而滿座的票房和媒體正面的評論，讓《木蘭》首次踏出臺灣，便凱旋而歸。

之後，樂團又帶著《木蘭》遠赴莫斯科參加契可夫藝術節。有著京劇東方元素的《木蘭》，即使與俄羅斯文化存有差異，且演出時無俄文字幕，仍然吸引許多觀眾，票券幾近完售。觀眾在欣賞演出時，也都在每個段落之後以熱烈掌聲。其中，有位俄羅斯觀眾特別在演出後向我致意，表示節目內容精彩，不需特別解釋劇情也能感受到其中的情感。

其實早在二十多年前，樂團便已投入音樂結合劇場的嘗試，《木蘭》只是更進一步確立了「擊樂劇場」的形式，它將擊樂劇場做了充分的表述，站在全球擊樂發展的軌跡上，透過音樂作為國際語彙，結合華人以及臺灣的文化風

貌，開創出擊樂另一種新的可能。尤其在觀眾的回饋裡，出現許多超乎想像的「解讀」，也讓我感受到，「擊樂劇場」這樣的表演型態，確實可以帶給觀眾更多的刺激與思考。

當然，擊樂劇場在演出人員、排練時間，以及各項跨界投入上，所需的製作費用一定比音樂會高出許多，尤其推翻又重建，也會造成樂團財務上更大的負擔，但是我並不願就此放棄理想，如果不在框架之外多進行嘗試，又怎麼能夠發現新的方向？所以在二○一九年，我們又推出擊樂劇場《泥巴》，繼續迎接各種不同的挑戰，而唯一不變的，只有對舞臺表演的堅持，我相信擊樂劇場會一直做下去。

「擊度震撼」不惜重本打造里程碑

另一場讓我不惜重本打造的，則是二○一二年三月二十四日的「擊度震撼」萬人音樂會，它不但是團史上特別的里程碑，更是國內表藝團體首次在小巨蛋進行全場節目製作。

為了迎接這場演出，我們出動一團、二團以及躍動打擊樂團，總計五十名團員，加上踢踏舞者、現代舞者以及流行歌手，創造出一場別開生面的演出形式。現場一萬個位置座無虛席，觀眾跟隨擊樂的節奏興奮一整夜。然而，這場突破格局的大膽嘗試，也為我帶來了「擊度震撼」！

為什麼震撼？因為這場「瘋狂製作」衍生出將近一千萬臺幣的赤字，這是出自對於演出品質的高度要求，一路堅持不妥協的結果。雖然為樂團帶來沉重的財務負擔，但若是從音樂展演和呈現的角度來看，我倒是一點都不後悔，反倒覺得能夠完成「擊度震撼」，十分有成就感。

前進「小巨蛋」出自當時一位朋友的提議，他是朱宗慶打擊樂團的忠誠樂迷。在我約略評估下，樂團以往在臺北每一季的音樂會觀眾入場人數上限為六千人，而在小巨蛋演出，總共一萬個座位，代表有機會拓展超過四千位新觀眾，對於打擊樂的推廣具有一定成效，因此便一口答應。

然而，我一向反對，把在音樂廳一千多人場地的節目，原封不動地在小巨蛋這類容納萬人的場地搬演，試想，觀眾怎麼看得清楚？肯定會失真！表演藝

153

術最看重細緻的臨場感，因此，若是選擇在小巨蛋演出，就必須完全依小巨蛋的環境來打造，製作專場演出才行。

小巨蛋本來就不是為了音樂會而興建的場地，因此樂團找來臺灣、香港、日本等專門辦理大型音樂會的廠商與音響統籌，研究解決良方。在演出前幾天，我坐在觀眾席視察時，發現某個區域的座位因為視角的關係，在觀看的時候會受到影響，這樣可不行！於是決定把舞臺和觀眾席全部重新架高，並且增加螢幕，讓觀眾能夠清楚欣賞臺上的演出。不僅如此，到了首演的前兩天，我還不惜血本，臨時決定加印節目冊贈送給所有觀眾，這些都額外增加了上百萬的製作成本。

硬體設備已經費盡心思，在音樂上的編排更不能等閒視之。平常的節目是以容納兩千人的音樂廳為對象，但小巨蛋迎面而來的是上萬名觀眾，需要的是大型演唱會的規格。我請樂團長期合作的作曲家櫻井弘二出任音樂統籌，郭蘅祈（郭子）擔任導演，李明道統籌視覺，嘗試透過一個故事主線，串起一三五分鐘的音樂會。

這並不是普通的音樂會，我將它定位為一場萬人音樂秀，其中我最在意的莫過於以「打擊樂」為主的角色定位。例如邀請歌手萬芳一起合作的橋段，跳脫了「唱歌伴奏」的方式，將《新不了情》搭配日本木琴大師安倍圭子的《海濱的回憶》；熱鬧的搖滾情歌《愛情限時批》，則與繼田和廣《夢幻列車》相得益彰，讓觀眾在這些熟悉的旋律中，輕鬆接觸打擊樂經典名曲。

「擊度震撼」演出後深獲好評，我認為「多元曲目的選擇」是重要關鍵。

為了因應數量龐大的觀眾，我們盡量展現打擊樂的各種風貌，有戲劇的、通俗的、互動的、當代的，每一種音樂風格，都會符合某些觀眾的口味，自然對音樂會留下正面印象。一直到現在，不少人還會津津樂道當晚的感動，並且好奇詢問樂團是否有機會再次前進小巨蛋。

我相信還會有這麼一天的，也相信只要樂團出馬，必定會是另一場「震撼」！只是在這之前，我得先請樂團的財務同仁把心臟練得強壯一點……。

舞臺上下，細膩體貼的專業溫度

我是個很重感情的人，對於我的朋友，我總喜歡細心留意他們的點點滴滴，然後適時地表達關心，看到他們愉悅的笑容，我也非常開心。

記得有一回，我無意中得知大陸藝術家安志順老師的願望。安老師與朱團關係緊密，是我們大家都很敬愛的一位前輩，他看到朱宗慶打擊樂團的節目單精緻又專業，一直希望自己的團隊也能有一本這樣精美的中英文介紹圖冊。於是，我便悄悄進行了這項「圓夢」計畫，先請團隊同仁們設法取得相關文字和圖片資訊，在臺灣進行排版和印製，總計印了一千本，然後待樂團前往西安演出時，當面送給安老師。「圓夢」當天，只見安老師在現場非常激動，頻頻拭淚，我也忍不住紅了眼眶。

對待朋友，我一向是用心用情「玩真的」；從事藝術工作的時候，我更是期許團隊發揮一二〇％的同理心，傳達出細膩體貼的專業溫度，一定要「玩真的」！

156

從心出發，感動觀眾與表演者

也許有人會疑惑，一場演出要如何發揮同理心？以樂團的「豆莢寶寶兒童音樂會」為例，製作兒童節目其實並不簡單，必須將複雜的概念轉而用兒童容易理解的內容和形態來展現，而且孩子們每一個看到的畫面和聽到的音符，都將成為重要的記憶，因此，我們的每一項設計或動作也格外細心。考量兒童持續專注力的時間，我們將音樂會的不同段落元素穿插結合運用，以音樂演奏做為演出主軸，再搭配說故事、樂器介紹及臺上臺下互動等活動，讓孩子們輕鬆就能沉浸在音樂的氛圍裡。

此外，大部分的表演場地並非為兒童設計，觀眾席的座椅比較深，而小朋友個子矮，坐進去之後就幾乎看不到前方的舞臺。當時新舞臺館長辜懷群老師在椅子上放了座墊，我覺得這個想法很好，於是每次演出時，樂團就會在現場提供「兒童座墊」，讓小朋友坐在墊子上可以看得清楚。後來各場館看了覺得不錯，也紛紛開始仿效，如今幾乎已成為固定的配備了。

而樂團所主辦的重要國際盛事「臺灣國際打擊樂節」（TIPC）更是得面面俱到！如何讓節目有最佳的呈現，讓來自世界各地的演出者能在最安心、愉快的狀態下盡情發揮，在在考驗著我們的團隊合作及行政調度能力。籌備作業在一年前便開始「進入倒數」，從檔期合約、演出內容確認，到場地、設備與技術協調，以及食宿、交通、醫療、觀光等相關服務，都盡可能配合演出者的要求，要讓他們一踏上臺灣，就像是回到自己家一樣。

對於每個到臺灣演出的演出團隊和演奏家，我們皆安排了工作人員進行接待，務必使其「賓至如歸」。十屆以來，每一位同仁與團員，在團隊下飛機前早已熟記每一位演出成員的姓名及行程等細節，讓演出團隊在陌生的環境中增添許多的安全感。住進飯店之後，團隊就會發現我們特別為他們印製的名牌，讓他們在臺灣期間能使用，即便要自行活動也不需顧慮。

在 TIPC 演出期間，每場演出結束後，我們都會宴請演出團隊，一方面放鬆小聚，一方面也慶祝演出成功，並向他們致謝。記得第十屆 TIPC 的納達亞帕木琴家族（Nandayapa）在聚會上提到，二〇一〇年父親（樂團的創辦人

Zeferino Nandayapa）去世後，國際巡演的機會就少了許多，演出也多半是以獨奏的形式進行，較少一同合奏。此次看到臺灣觀眾的熱情，加上墨西哥駐臺代表也到場欣賞，讓他們非常感動，覺得父親好像就在臺上，一直陪伴在他們身邊，說著說著，三兄弟都掉下眼淚，令當下所有人為之動容！

而在最後一天的慶功宴上，團隊們最津津樂道的，莫過於我們贈予的相簿和光碟了。這是 TIPC 的傳統之一，從第一屆以來，每個團隊自下飛機的那一刻起，就由我們安排的攝影人員默默紀錄，為團隊完整留下參與 TIPC 的點點滴滴，直到慶功宴才遞出這個用心的禮物，每每讓他們感到驚訝又高興。

當然，我們也沒有忘記觀眾！臺灣的打擊樂觀眾是全世界最瘋狂的，從第一屆 TIPC 起，觀眾的熱情回饋就讓演出團隊印象深刻，從演後簽名會就可窺知一二。TIPC 簽名會排隊人潮自兩廳院的大廳一直延伸至三樓，這般熱情程度，堪稱是「臺灣奇觀」了。而這獨有的熱情，總給予演出團隊非常大的鼓勵，也讓許多世界級打擊樂團期待到臺灣演出，世界走進來，臺灣也走出去。

舞臺上的專業演出，舞臺下的優質服務

這樣的同理心反映在劇場上，牽涉的層面更廣！一座好的劇場必須重視聽覺和視覺的效果，才能使得劇場內的表演者和觀眾是親密的，能夠同聲相應，相互感染。在功能上，它必須精準呈現藝術家的創意，同時，給觀眾最好的臨場感受，所以劇場舞臺的軟硬體體設備通常都極為先進精密，而建築外觀也經常是設計者規劃的重點，主導了使用者對於劇場的第一印象。

劇場的服務範疇，從觀眾進入到劇場的那一剎那就已開始，舞臺上精采的演出雖然是觀眾進入劇場的主要目的，但舞臺下的感受，卻對觀眾在觀賞節目過程的整體體驗有重要影響。以觀眾行為的角度來看，購（取）票方式、觀眾進出場動線、安全管理措施、帶位領位、節目單提供、化妝間配置、中場休息服務、餐飲與商品販售、散場後觀眾駐留休憩場地氛圍、車輛離場排隊時間、代客招攬計程車的服務等等，所有服務流程都必須貼心且細膩的安排與處理。

不僅如此，通常來到劇場的觀眾不會只是單純欣賞表演，當他從家裡或是

工作地點來到劇院直至離開，他必須搭乘交通工具，必須停車；中間或許會用餐或在附近的書店逛逛；散場時可能會和朋友坐在咖啡廳聊天、反芻心情；假日時，可能會想和家人到劇院附近散個步⋯⋯這些都是劇院的周邊效益，因此，如何讓民眾造訪劇院時不再只是趕著來又急著走，而能有許多連結配套的休閒娛樂，更是專業劇場「服務」範疇的延伸。

以兩廳院為例，過往因為歷史、建築，再加上坐落於博愛特區的特殊位置，使得它總給人一種高不可攀的感覺；而售票口外緊鄰馬路的兩座鐵籬，將行人腳步的動線自然隔開，更讓兩廳院蒙上一層神祕的色彩。為了打破空間上的封閉，成為全民共享的文化園區，在我任職主任期間提出了「開門計畫」工程，將戲劇院及音樂廳售票口前廣場原有之鐵圍籬拆除，讓兩廳院從此有了大門，而社會大眾與兩廳院之間，更少了實質上的隔閡。

同時，兩廳院與誠品合作，設置表演藝術專門書店，加上水景和咖啡座，打造出全新的戶外生活廣場。配合「廣場藝術節」、「迴廊藝術市集」、「耶誕點燈」等節目及活動，以平易近人的小型表演形式、席地而坐免費欣賞的輕

161

鬆氛圍，營造一個適合全家大小親近藝術、休閒娛樂的愉快空間。

而在劇場內，除了進行舞臺專業設備的提升，讓表演團體可以安心託付要求之外，我們考量演出團隊在彩排後需要充分的休息，以便恢復體力進行正式演出，因此特別添置了沙發床，可供有需要的表演團隊在休息室中使用。

而針對觀眾，我們也將服務做得更細膩，例如開放迴轉車道，讓觀眾們皆可方便抵達兩廳院，不受刮風下雨的影響；為了因應中場休息時間女性觀眾的如廁需求，我們特別施工增加音樂廳女廁的數量；而中場休息的飲料販賣，我們也做了貼心的服務調整。

演出結束後，考量觀眾需要有短暫的時間讓心情平緩，或者與演出者做多一點的溝通，我們不急著清場，讓觀眾可以從容離開，且提供代客招攬計程車的服務，使散場更為順暢。而有鑑於在國外，觀賞藝文節目除了滿足藝術追求之外，還被視為一種社交活動，許多觀眾在欣賞完節目之後，不急於回家，反而是找一家咖啡店，舒緩心情，或與一同觀賞節目的親友聊天交誼。兩廳院的迴廊咖啡座將營業時間延長至晚間十一時三十分，並提早自中午開始營業，觀

162

賞節目的觀眾，可以提早到兩廳院來休息、等待，或與親友聚會聊天，使用簡單點心，為觀賞節目做好舒適的準備。

兩廳院當年的一連串親民措施，還曾榮獲教育部「服務品質績優獎」，得獎固然值得欣喜，但我更高興的是，觀眾到劇場欣賞演出，從心境上的事前準備開始，到當下的感受，與事後反芻等，這段藝術體驗的完整歷程能夠感到愉悅。如今看到其他場館也起而效之，更覺得令人振奮，期許大家一起提升國內的表演藝術環境，營造更有美感的藝術生活。

衛武營開幕，挑戰首年二十五萬觀眾人次目標

二〇一八年十月，耗資新臺幣一〇七億，從提案到完工歷時十五年的衛武營國家藝術文化中心正式啟用，它有著充滿未來感的科幻樣貌，由荷蘭建築師法蘭馨‧侯班（Francine Houben）設計，擁有亞洲最大的管風琴，不但是全世界最大的單一屋頂劇場，也是南臺灣首座國家級表演場館。

然而，每當討論新的公共建設時，總有人質問：「會不會淪為蚊子館？」有人便以高雄觀賞人口不足為由，預言衛武營將會淪為蚊子館。這樣的憂慮不無道理，也其來有自。不可諱言，過去的文化資源大都集中在北部，中、南部藝文發展的資源較少，現階段觀眾人數的確需要累積，但換個角度來看，這意味著擁有極大的成長潛力與空間。藝文觀眾的培養難以速成，但可透過節目和活動的創意以及教育、推廣工作，帶動較少接觸表演藝術的觀眾欣賞演出。

臺中國家歌劇院剛上路時，營運不被看好，但這四年多來日日都在成長，每年入館參觀人數都有約一五〇～二〇〇多萬人次。我認為，社會鼓勵很重

要，臺灣五十年來的文化發展軌跡，剛好可印證「一個社會鼓勵什麼，這個社會就會出現什麼」。因此，我們沒有悲觀的權利，我認為衛武營不可能成為蚊子館；藝術總監簡文彬也一樣信心滿滿的說：「衛武營不會、也不應該是蚊子館！」

基於國家兩廳院有過去三十多年的累積，又是座落在藝文人口最豐沛的臺北市，總座位數四一一六席，室內演出觀眾人次約為六十至七十萬；臺中歌劇院總座位數三〇〇一席，第一年全年購票觀眾人次為二十萬；衛武營總座位席次五八六〇席，是全臺座位數最多的新劇場，必須做出像樣的成績。

因此，我做了一個大膽又冒險的宣示：「開幕後一年達到二十五萬的廳內觀眾人次，到時候若沒達成，我就帶著簡總監一起辭職！」這是一種決心、也是一種承擔。

破釜沉舟的決心，數字背後的挑戰與機會

衛武營這座新場館很宏大，但絕非僅在於它的量體規模有多龐大，而是其

背後有著數不清的付出。他們為創造這個新里程所踏出的每個步履，才是衛武營建築之所以能這麼宏偉的理由。

每次到衛武營去，看著這棟規劃設計如此宏偉的劇場，總會回想它的誕生，實不容易。這麼大的一片基地，歷經了這麼長的時間，投入了這麼大額的公共預算，動員了這麼多的人力、心力，有憧憬和期待，也有困難和挑戰。

從討論規劃到做出文化建設的決議，從宣布建造的震撼到建築施工的先後投入，從硬體營造到軟體建設，超過十五年的時間，一○○多億的經費，包括覓地選址、用途確立、經費籌措、建築設計、設備規劃及施工，過程中出現不少討論、幾番波折。然而，即使經歷執政者的幾次更替，對衛武營的期待和重視卻是相同的，是這份萬眾齊心、同心協力的精神，才使得衛武營國家藝術文化中心能夠正式成立。許許多多的人為了衛武營的誕生努力過、付出過，我相信，一步一腳印，歷史會記載這一切，而在這些汗水下誕生的衛武營，則需擔負起應有的責任。

一個新劇場的開始，觀眾的培養，尤為重要。而搭載著社會大眾期待許久

終於開幕的熱潮，第一年正是民眾認識、走進這座新劇場的重要時機點。衛武營是一個新場館，目前藝文人口和觀眾購票習慣還有待耕耘，當我們對外說「未來不會是蚊子館」時，也應有之所以主張「不會是蚊子館」的原因和標準，並且應該要和社會各界先建立起共識。因此，我和簡總監討論過幾次後，針對開幕後一年之室內演出觀眾人次提列「二十五萬人次」的目標。

認識我的朋友都知道，我做事情一向玩真的，衛武營營運第一年，進廳欣賞演出的觀眾目標訂在二十五萬人次，絕不是個空洞的口號。在看似單一、生硬的數值背後，其實蘊含、突顯出了許多深刻、多面向的意義。藉此，也讓大家可以深切思考，一座劇場存在於城市、社會的核心價值是什麼？

而這個二十五萬人次的目標，指的是進到衛武營四個廳院內欣賞演出的觀眾人數，其中，並不包括參與戶外活動，或是入館參訪、駐店消費等，預期一年至少會有高達二〇〇萬以上的到訪人次，居住於高雄地區的市民，以及南部各縣市民眾，都是衛武營主要的觀眾來源。

對照北中兩場館的經驗，成立已有三十三年的國家兩廳院，每年觀眾數約

六十～七十萬人次；臺中國家歌劇院，二〇一七年（即全年營運的第一年）的觀眾數為二十萬人次，到訪人數更達二〇〇萬人次，成功創造磁吸效應，表現亮眼。衛武營開館第一年二十五萬人次的目標，應該有機會達成，但的確也是個挑戰！因此，衛武營從節目策劃、人員訓練、觀眾開發到推廣工作，都必須進行大規模的操兵。

在開幕籌備過程中，我看到簡文彬總監帶領著年輕團隊全力投入，以及社會對衛武營開幕的高度關注，讓人對於衛武營的未來，充滿期許。成長需要爬梯的過程，不會一步到位，也會歷經起伏，但衛武營的開幕首年，卻是非常具有指標性的一年。對衛武營來說，各界所投以的注目和期待，雖是挑戰，同時也是機會，勢必要把握住能夠帶起「衛武營效應」的重要時間點，而二十五萬人次不僅是對經營團隊的要求指標，也是激勵場館帶動社會向前推進、邁開大步的關鍵動能。

對我來說，未達標不是大家辭職、拍拍屁股走人這麼簡單，因為，那是國家藝文政策的失誤，非只關係到我和簡總監而已。政府的投資如此龐大，絕不

可能「一走了之」就算了，在結束這個職務的同時，我們必須對外界說明為何做不到？是哪裡沒做好？有鑑於未達標的後遺症如此嚴重，因此我也要求衛武營「只許成功、不許失敗」！

除了提醒簡總監盡快完善人事組織、統整跨部門協調問題之外，我也透過與衛武營經營團隊的會議，商討相關策略。「眾人的藝術中心」是衛武營的發展定位，但我認為，這個定位除了要將民眾帶到衛武營來走走逛逛、參加導覽或戶外活動，更重要的是，如何實現劇場最核心的使命，將民眾帶進劇場看演出，才是真正的成功。所以，在設想各種方法時，必須用更寬宏的視野、彈性的思考來應對，許多的可能性就會產生。

開幕一年輝煌達標，總票房突破三十萬張

衛武營的成長並非一步即可到位，有先天條件需要考量，這個劇場需要一個合理的爬梯成長過程，且觀眾需要培養、場館營運需要政府的持續支持和投入，它是不斷地在各個階段、克服不同挑戰所銜接起來的成長過程。

二〇一九年十月，衛武營度過一歲生日，在這完工開幕後的第一個年頭，全新的場館考驗著經營團隊是否有能力迎向挑戰。國表藝董事會除了發揮監督功能外，也是衛武營強而有力的後盾，並在文化部的全力支持下，協助藝術總監所率領的經營團隊，以年輕新生的熱情活力，齊心驅動南臺灣表演藝術的嶄新能量。

作為南臺灣唯一的國家級劇場，這一年來經營團隊從環境提升、人才培育、民眾觸及、觀眾培養，乃至國際串連，在在可見其多元化的開展和努力。而這座全球最大的單一屋頂劇場，特色俱足的建物，也獲得國內外媒體高度關注，並吸引 BBC、美聯社、德國《法蘭克福廣訊報》、日本《每日新聞》等多家國際權威媒體超過二二〇則報導及肯定，另獲英國《衛報》譽為「史詩級鉅獻」、《紐約時報》盛讚為「臺灣的文化客廳」，更榮登美國《時代》雜誌「二〇一九年世界最佳景點」，亦受國際建築權威媒體《Architizer》的 A+ Awards 評選為文化劇場類年度最佳設計獎、評審獎、大眾票選獎等三項大獎。

這座文化座標，讓世界看見臺灣，更讓我們引以為榮！

這一切是多麼得來不易！其間，受文化部交付監督經營的職責和負擔雖然沉重，但相對於一路以來，曾經幫助過衛武營的每一位朋友，我們沒有鬆懈的理由。

從開幕的二〇一八年十月到二〇一九年十二月（不包括兩個月的維修期空檔），衛武營累積參觀人次超過三八〇萬人，總票房超過三十萬人次（不包括戶外演出、室內推廣及美感教育活動），看到衛武營成為大眾生活的一部分，也成為藝術家的家，我除了感動之外，也非常感謝。

二十五萬人次目標的溫度與意義

雖然「觀眾人次」只是衛武營二十四項 KPI 中的其中一項，還有其他場館經營相關的各項指標，不斷提醒衛武營大步向前邁進。但我相信二十五萬觀眾人次的達標對衛武營來說，是一個很好的起點。

透過這二十五萬人次進廳欣賞演出的觀眾數，所延伸帶動的各面向發展，是衛武營的成立，理當為社會帶來的效益。二十五萬人次不只是數字，其背後

也代表衛武營團隊的整合能力、做事方向、彼此的努力、社會的連結，以及觀眾的開發。衛武營這座場館，是聚集演出、創作、欣賞活動的藝術園區，是吸引、培養藝術人才和推動美學教育的創意基地，是深化國際連結的重要節點，是人民生活的一部分，是讓市民產生光榮感的重要地景……等等。數字是冰冷的，但背後所代表的價值，是有溫度的！

這個數字背後，有人才培育、觀眾培養、帶動表演藝術發展的深切意義，激勵著衛武營持續帶來國內外優質節目，也為藝術家和表演團隊帶來豐沃的成長養分，為觀眾提供更細緻的服務、更豐富的藝文生活，並發揮磁吸效應、連結國際能量，讓衛武營成為藝術創作、舞臺技術及行政管理等專業人才匯聚的基地，創造能向世界展現高雄、以及南臺灣文化高度與特色的新契機。我也要再次謝謝簡文彬總監與團隊願意承擔、接受挑戰。自此之後，國表藝的北中南三場館到位齊備、百花齊放，成為驅動臺灣表演藝術發展的重要能量。而這一年裡，衛武營無疑地吸引許多民眾的關注、帶動了南部藝文產業的發展，相信只要持續耕耘、用心投入，「衛武營效應」的發揮與展現，指日可待！

從人工到數位：兩廳院售票系統進化論

對觀眾而言，要怎麼簡單、快速的「購票」，是民眾能否成為觀眾的要徑；對表演團隊、藝術家來說，如何方便、有效的「賣票」，則是售票相當重要的環節。而售票系統，就是搭起團隊與觀眾之間的關鍵橋樑。

每年，約有二十萬會員透過「兩廳院售票」購買全臺藝文表演票券，年平均服務六六三九場演出場次、售出一七九萬張票券，是臺灣最主要的藝文售票平臺。經過十六年的經驗與累積，階段性任務完成，二〇一八年隨著行動手機的發展，科技一日千里，兩廳院決定打造新一代的售票系統，為臺灣開啟文化生活的全新未來。

進化中的兩廳院售票系統

現行的售票系統，可能有人覺得已經不合時宜，然而在十六年前，這個系統的引進和建置，簡直就像在進行一項重要的希望工程。當時，全臺僅有

173

二十六個售票點，售票時間也僅限於每天中午十二點到晚上八點，無論系統架構或網路環境及技術，都無法與現今相提並論，對於科技便利的現代人而言，實在難以想像。

二○○四年，在我擔任兩廳院藝術總監的期間，兩廳院售票系統曾經做了一次大變革。為了提供團隊與觀眾更好的售票、購票服務，兩廳院主動找到元碁售票系統合作結盟，目標是打造亞洲第一的票務系統，並推出網路服務，打破實體服務時間的限制，轉變成二十四小時的訂票服務。

此外，兩廳院更與幾大超商陸續簽約合作，先將原先二十六個售票點，一下子擴大到一千多個超商通路，更持續拓展至全臺各大便利商店，到處都可以買到演出票券，大大縮減了觀眾與藝文的距離，也落實藝術走入生活的想像。

然而近年來資訊科技大翻轉，兩廳院售票系統歷經十多年的運營，縱使當時屬於創舉、創新的系統，也因資訊科技的翻轉太快速，現行系統的功能、擴充性都遇到瓶頸，即便配合使用者和場館的意見而升級或增修，但仍未敷需求和趨勢。因此，在我接任國表藝董事長後，便啟動售票系統的再次全面改革，

以及因應兩廳院、歌劇院與衛武營三場館的售票需求合作與整合，我多次宣布，這是國表藝必要且重大的政策之一。

這段期間，我與三場館多次討論，售票系統的整合勢在必行，系統功能提升的問題，必須解決！而在和主要負責與執行的兩廳院團隊確認，系統所需做的改變，已無法用「穿著衣服改衣服」的方式來進行，「打掉重練」是突破系統瓶頸的必要道路。為此，兩廳院與廣達研究院組成了超過六十人的新售票系統研發團隊，進駐於兩廳院，展開下一階段「兩廳院文化生活」平臺計畫。

以同理心親身體驗新科技

當然，在同仁們投入新售票系統的研發時，我也提醒他們，別只想著如何數位化、科技化，而忽略了另一群不諳此道的族群，文化平權是很重要的，必須具備同理心來面對不同的使用族群。

身為一個「藝文」與「科技」重度使用者，這幾年來，從電腦、手機、iPad，甚至是 Apple Watch、Airpods，我在工作、會議、備課、上課，以及批

175

改作業都是以 iPad 操作進行，而生活上的大小事，也幾乎都是科技產品不離身。記得一九八九年，當時行動電話還不盛行，我就開始使用體型龐大的「黑金剛」大哥大；更早幾年，打擊樂團在一九八六年創團後不久，即開始使用電腦作業。所以說到使用科技產品，我應該算是走在非常前面。

然而，我雖每天與科技產品為伍，但要如何設定、瞭解每一個功能，往往讓我有些頭痛。因為，這些事情，在辦公室通常都由同仁來協助；在家則是交由太太來代勞，我始終苦無機會來完整的親自體驗一番。幾次聽取兩廳院新售票系統的研發團隊對新系統做簡報，讓我的眼睛亮了起來，更向團隊同仁提出，讓我以一個「使用者」的角色，測試看看是否能夠上手。

雖然，研發團隊對這套全新的售票系統，從啟動規劃、測試，到現在即將上線，已分別進行過多次工作坊，並拜訪表演團隊，搜集觀眾與團隊的意見；同時透過大規模的公測，募集民眾參與測試及進行系統壓力耐受程度的檢測，不斷找出問題、調整解決，務求系統穩定、好用及有效運作。但為了能更瞭解這個新系統，我亦將自己設定為「觀眾」、「團隊方」以及「決策者」三種角

色，隨時做「換位思考」。

也就是說，我會從一個表演藝術忠實觀眾、藝文重度使用者的角度，看購票服務是否友善周全；我也會以民間團隊的身分，看售票流程、後臺數據是否能帶給團隊更多助益；同時，我還要從「決策者」的角度出發，思考如何整合國表藝三座劇場營運需求，並把關售票系統的開發進度。

幾次測試，我先以觀眾購票的角色來做體驗。特別請研發團隊的同仁實際示範之外，更以手機登入，從系統測試環境中，從頭到尾走一次來購買我所想看的節目票券。果真如同研發團隊跟我簡報的狀況相同，一切過程都符合了我對新科技時代的所有期待！

開啟文化生活的全新未來

經過一年多的開發與測試，新售票系統「OPENTIX 兩廳院文化生活」終於宣布在二○二○年十一月中旬，展開「試營運」，包含網頁、APP 都已上線，它以最新的資訊技術為基礎，不僅顧及觀眾購票的友善和便利，有易於使

用的介面，也把現下主流的手機消費行為全部納入思考，可以說是一個具前瞻性、未來性的平臺。期待能逐漸滿足消費者、表演團體、館所經營等三面向需求，最終成為臺灣文化生活平臺。

「OPENTIX 兩廳院文化生活」首先要做到觀眾購票——「好買」、團隊售票——「好賣」。其中，藝文愛好者最有感的功能升級莫過於「關鍵字查詢」，因為在舊版售票系統查詢節目時，需準確輸入完整節目名稱或表演日期，少一個字都會影響查詢結果，但新版售票系統只要輸入關鍵字，便能查到所有相關演出資訊。

除了賣票功能，系統還能幫會員打造個人化服務，透過雲端數據運算與人工智慧基礎，自動推薦會員可能有興趣的節目，讓會員「收藏」節目列入考慮清單，而表演團隊的演出資訊也有更多機會被看到。

對資源有限、每一份資源都十分珍貴的表演團體而言，未來將可在資訊安全及個資法保護的前提下，透過這套系統的資訊工具與數據分析，快速精準接觸到觀眾，並做出有效的回應，更精準的運用資源和累積售票經驗，來幫助節

目和觀眾經營之相關規劃，對票房、潛在觀眾開發、促進藝文消費，將有很大的幫助。

「OPENTIX」的開發，是國表藝重要的政策之一，預計二〇二一年四月正式上線，全面接棒服役十六年的「兩廳院售票」，以全新品牌打造行動優先（Mobile First）的使用環境，朝向「數據、精準化、分眾行銷」的領先售票平臺。期望藉由新系統，達到「文化藝術轉型」、「邁向全民文化生活」、「國家文化大數據」及「打造文化藝術共榮圈」的願景。

未來，除了觀眾購票方便、團隊快速得到票房動態及智能分析數據外，更能透過國人文化消費數據，深入解析藝文消費樣貌，這對臺灣文化界來說，非常的重要！

此外，新系統平臺也將納入臺中歌劇院、高雄衛武營，日後不單單只是售票，而是以表演節目為核心，逐步延伸到跨領域文化範疇，如文創、視覺、展覽、電影、流行音樂、學習體驗等，全網站無障礙環境也將展開服務，落實文化平權，讓藝術文化為大家的生活加分。

當然，一個系統的「打掉重練」，對決策者、經營團隊而言，是相當艱難卻又必須做到的決定，除了不得不為，更絕對需要勇氣和決心。

尤其，如何在短短一年半裡，完全改變一個使用十六年的售票系統，從系統架構、需求確認、程式開發，到全臺售票點、便利超商的機臺系統整合、檢測，以及與使用者溝通說明，關卡一道接著一道，開發團隊持續與時間賽跑，連日連夜全心投入，爭取時間做到最好，全力以赴、積極應對！

現在，已到了新系統「試營運」與「正式上線」的銜接階段，除了研發團隊持續優化系統中，表演團隊、觀眾等使用者，也須過程與時間熟悉與習慣新系統的操作，因此，我也鼓勵研發團隊積極對使用者說明、溝通與協調。因為，能夠滿足觀眾、表演團體、館所經營三方的需求，就是這個平臺最基本與核心的目標。

展望未來，我也相信，這個平臺若能成功順利推展，透過線上線下串聯完整的售票體驗，將成為一個嶄新的智慧互動、數位體驗的文化生活入口，不但讓臺灣的表演藝術界跨向新的里程碑，更成為一個劃時代的文化、科技與資訊

運用平臺，也是亞洲領先的全新售票平臺。期許藉由這個平臺，讓藝術文化和社會全面做互動，為大眾帶來更豐富而美好的體驗，開啟一個文化生活的全新未來！

第四章
面對挫折
放棄很容易，堅持才最難

一杯咖啡的回顧：心念轉，情勢轉

多年來，我常常回想起在維也納求學那段光陰。

當時，在街頭咖啡廳，點一杯咖啡，坐一個下午，享受片刻悠閒，那場景仍深深烙印在我腦海裡，也是在那時，養成了我每天喝杯咖啡的習慣。

喝咖啡對我來說，不僅是喝咖啡，更是放鬆與感受。從咖啡廳望整條街，會發現，這座城市散發濃濃的藝術與音樂氣息，任何一個小角落、任何一張咖啡桌旁，甚至是人與人間交談的氣息，處處都瀰漫著藝術氛圍。我才知道，原來，藝術可以如此貼近生活。

在一次次喝咖啡的時光中，我一面醞釀著種種構想，如何將藝術融合於生活氛圍帶回臺灣，未來又該怎麼推廣我熱愛的打擊樂，以及辦好一個樂團的念

頭、回臺後的第一個十五年計畫，都在此時應運而生，並展開築夢、逐夢之路。

然而，這看似美好又悠閒的生活習慣，其實還隱藏著一次難忘的挫折經驗⋯⋯

一杯咖啡的觸發與轉機

記得我在維也納讀書時，有一次和同學到養老院去義演，當時，我演奏的曲子是巴赫A小調小提琴協奏曲所改編的木琴協奏曲。由於這首曲子，我演奏過非常多次，所以在演出前心情很放鬆，沒想到，到了養老院，發現那裡的鋼琴太久沒調音，木琴的琴鍵則是固定的，無法馬上調音，兩個樂器的聲音根本無法相互配合。

臺上少了鋼琴伴奏，我的腦袋竟瞬間變空白，嚴重忘譜。當下只能半憑記憶力、半憑亂猜，在慌亂中結束這首曲子尷尬下臺。我相信養老院的長輩們，長期接觸古典音樂，對巴赫很熟悉，不會聽不出我的失誤。然而，他們卻十分

184

包容，一樣給我熱情的掌聲。

下了臺，我很自責，覺得自己身經百戰，演奏過不知多少場的音樂會，為何表現會這麼離譜？難道，「我不適合走音樂這條路？是不是應該趕快轉行？」內心不斷地這樣懷疑自己。

後來，我找了一間咖啡館坐下來，喝了一杯咖啡，平撫情緒。心神安定後，才轉個念想，自己學音樂這麼久了，不該輕言放棄。我開始思索平常怎樣練習曲子，過去是從視譜開始，一遍、十遍、五十遍、一百遍、兩百遍，不斷反覆練習，待熟能生巧後就上臺演出。一直以來，也以為這樣就行了。又回想學生時期，除了主、副修，上了音樂賞析、音樂史，以及和聲、對位、曲式學、樂曲分析等理論課，這些課不就是為了幫助我了解掌握樂曲嗎？我才頓悟，過去所學並沒有充分運用在演奏上。所以，這杯咖啡的停頓與思考對我的影響很大。

自此，我調整方式，演奏一首曲子前，先了解作曲家、作品的歷史和創作背景，再分析曲子的結構、風格、曲式、詮釋、影響演奏的各種因素，並一一

克服。再做各種不同演奏版本的比較，充分掌握曲子的肌理及精神後，才上臺演出。如此一來，即便上臺緊張出了錯，也能很容易找到因應接續的方式。

因為一次嚴重的挫敗，讓我重新檢驗過去的練習方法。到後來教學生，也特別留意這個部分。上課時，我總喜歡問學生：「從拿到一個譜到上臺演出中間，你會做什麼準備工作？」我希望學生不要只注重技巧，而應考慮很多層面，包括樂曲的指示性意義、音樂美學觀點、歷史背景、象徵意義等。而一首樂曲之所以能引起眾人共鳴，是因為演奏者內化了各種知識、技巧、經驗，再冶煉傳達出一種強大、動人的生命力，它可以觸動人們的內心深處，達到一種看似無法分析卻又具有邏輯的「共通性」，這就是我在挫敗後所學到的功課。

在喝咖啡的時光中放鬆與思考

如今，我仍舊習慣以喝咖啡的方式來放鬆與思考習慣。前不久，我在喝咖啡時，靜下心想了想，平常的我都在做什麼？歸整下來，無非就是演出、排練、教學、開會、演講、寫文章、看表演，當然還有喝咖啡，我的日常生活就

是這樣不斷循環度過。

常有人問我，一個人如何能做這麼多事？在我看來，這些看似獨立的事件，每一件都緊密地扣連，並且在同一個軸心上串接與發生。

音樂是我人生中十分重要的部分，以音樂與打擊樂為核心出發，我認為，排練、演出與欣賞演出，本質上密不可分。我喜歡排練，也喜歡看學生、團員排練，那種對藝術與音樂的追求，從排練到演出，逐步地將作品雕琢到最好，光是過程就非常過癮與美好！同樣的，我也喜歡欣賞各種類型演出，藉由欣賞演出，不僅能從中發掘生活美與創意、更能刺激思考，作為創作與教學的養分！

在演出工作之外，我同時也是藝術行政工作者；在經營樂團之外，我同時也在經營劇場；在公務單位國家劇場之外，我同時也是民間的表演團體。這樣多重的身分與經驗不是人人常有，因此，在工作上，我經常需「換位思考」，分別站在對方的角度，將各自的需求連結起來，用音樂與藝術串起我的各種身分。

187

再向外推展一層，開會也是我日常生活中重要的一環，不管是演出、劇場經營，還是行政管理會議，對我來說，許多人眼裡看似無趣的會議，除能解決問題，更是吸收見解、凝聚團隊共識的時刻；而在實務場域的經驗，帶到課堂、演講或是文章上與大家分享，又會得到另一輪回饋，於實務工作上實踐，一環扣一環，都是緊密結合。

因此，看起來我做了許多事，事實上，是出於同一個源頭與軸心，在核心思維與經驗連結下，每個事件都是相互關聯，而生活裡每一件事自是饒富意涵，更因用心面對與追求，而能放大事件本身的意義。

心念轉了，情勢也跟著轉

有時，我會在媒體報導以及社交互動的場合，聽聞一些傾向負面的思考，深有感觸。對負面思考的人來說，即使是好事一樁，也很容易往壞的方向去解讀，因而抱怨連連；當真正碰到挫折時，更加容易懷憂喪志，好像除了放棄之外已無他法。如此，不但給自己帶來很大的痛苦和折磨，連帶也很容易影響到

188

周遭的人，使士氣變得低落，而一旦低迷氛圍瀰漫，負向循環所造成的後果，甚為可觀。

在學生時代或志業草創時期，很多人的夢想很遠大、理想很純粹，相對地，他人或外界容許其失敗的空間也比較多，因此，就算困難重重、挫折很多，只要十件事裡可以做好兩、三件，就覺得跨出大步、值得慶祝。漸漸地，當出了社會，經驗和能力都有一定的累積之後，來自現實的競爭和外界檢視的壓力也會隨之變大，在「只許成功」的前提心態下，情況反而倒過來，難以接受十件事裡有兩、三件事不如意，灰心受挫與不滿的執念往往由此而生。

當然，我也曾經歷這段過程，雖然知道困難是必然的，但我也還是會有不由得陷入沮喪、悲觀情緒裡的時候，不過，在這樣的時刻，我總會自我提醒，必須轉念去想、換個角度去思考。多年來的經驗告訴我，唯有如此，才有辦法找出堅持下去的動力，也才有機會走出低迷、翻轉情勢。

就像表演者在演出之前，必須研究樂譜、不斷練習，進行多層面的思考；多數的工作計畫也都是環環相扣，而且是需要集眾人之力才能成就的。像是主

189

辦活動的規劃、演出節目的製作、政策的推動與貫徹、組織文化的再造、團隊部門的經營、資源經費的籌措、發展機會的拓建……等，幾乎所有理想的追求，實際上皆涉及複雜的層面，而成功與否的關鍵，在於和各方所建立的互信基礎，能轉為共事支持的體系。因此，個人的熱情和努力固然重要，但若只看到「我」，而沒有同時意識到「你、我、他」的存在關係，仍是無法如願達成目標。

許多人之所以選擇放棄，是因為付出了努力卻成效不彰，所以無法繼續堅持。然而，當回顧的時間軸線和距離拉長時，便會發現，很多看起來「得心應手」的境地，假若在遭遇困頓的當時沒有轉換心念，則恐怕會走向截然不同的發展路徑。這道理如同下棋，一念之差、一步之異，就能使全局改觀。

生活中、工作上，每個人的情緒皆有起伏變化，高峰與低潮的遭遇也都在所難免。但無論如何，心念轉、情勢轉，也正是因為有這些人性的複雜面向，才使得生命顯得豐富多變、難能可貴。

在喝咖啡的片刻時光中，沉澱了三十多年來的點點滴滴。一路走來，我仍

在實現推廣打擊樂的夢想路上持續前行，雖然經常是困難重重、挫折不斷，但只要能夠珍惜每個片刻，抱著正向思考的心態，心中的陰霾很快就會過去，不久又是雨過天青。

這幾年隨著歲月的遞嬗，我在處事上也變得更柔軟與放鬆。初出茅廬的時候，做十件事若有一件成功，就謝天謝地；一段時間之後，若有幾件失敗，我就會感到焦慮；現在即便只有一半成功，我也感恩惜福，畢竟一步一腳印，有做就會有累積。我相信，當想做事時，不分年齡、階段與際遇，都會不停地追求，甚至連喝咖啡時的「胡思亂想」，都能成為靈感湧現、夢想構築的出發點。

我沒有你們想像的一帆風順

常遇到很多人好奇探問：看似「一帆風順」的我，是否曾經遇過困難？每次我總是據實以告：其實我鎮日與挫折為伍！

很小的時候，我的家境還不錯，可是到了小學二年級時，因為家族裡有人經商失敗，房子被查封，全家沒有抱怨，共同承擔，所以我們一家人被迫搬家，過著三餐都成問題的日子。這對我來說是一大打擊，然而，父母對我的愛卻不曾少過，每每省下錢來為我添購參考書、設法籌錢讓我求學與生活。搬進漏水小屋幾年之後，在大家的努力之下終於買了間小房子，某個雨天，哥哥感動地說：「下雨天我們再也不會淋到雨了！」歷經了這樣的挫折，讓我體會了面對困難、相互扶持的重要，而且舉凡任何一點點好轉，都讓我感到惜福。

成年之後，無論是追求自己喜愛的事物，還是擔任團隊領導人，或有公務在身，當理想擘劃愈大，所要面對的挑戰也就愈大。然而，層出不窮的困難與挫折，往往是最初在設想目標時，滿懷熱情的單純心境所想像不到的。此時，

就必須做出抉擇——是要乾脆宣告放棄，還是想辦法克服、解決問題？而我總是告訴自己，放棄很容易，堅持才是最難能可貴的。

「我是學打擊樂的，禁得起打擊！」我喜歡用這句話來自我解嘲，但其實它也反映了我面對挫折的心態。對我來說，在追逐夢想的過程中，必定會伴隨著壓力，而在遇到壓力時，我一向選擇以樂觀、積極的態度去面對。

讓挫折與夢想共舞

我認為，只要你的目標清楚，自然能往好的方向走去——當有一個明確的夢想時，你便會把在實現夢想的過程中碰到的困難，都看作是必然的。在克服了九分的困難和壓力之後，只要能夠獲得那一分實現夢想的快樂，我便感到那是一種很不容易的成就和積累，心中也因而充滿了感恩！在我經驗裡，那一分的快樂，是彌足珍貴的，這也就是為什麼，無論我遇到多大的困難和壓力，都能以樂觀積極的態度去面對的原因。

回看過去，打擊樂的發展似乎是順水推舟、理所當然，但是背後卻是困難

193

重重。以結合現代與傳統的做法為例，當時有些專業人士並不認同，而我也不妥協，仍堅持下去；樂團成團時，大家對打擊樂缺乏概念，曾有一度租不到場地，因為對方害怕地板會敲壞，最後樂團還得寫下切結書，表明若有損壞全數賠償；當時也因為打擊樂冷門，所需樂器不僅難尋，樂器商在賺不到利潤的考量下也不願意進口，直到遇上雙燕樂器的主管陳少甫，他不僅幫忙我到處張羅樂器，而且還提供分期付款，讓我非常感激，也因此建立了長久的情誼。

而樂團的招牌活動——臺灣國際打擊樂節，更是憑著「臺灣走出去，世界帶進來」的單純念頭而來。二十多年前的我，憑著一股熱情，完全沒有考慮到自身有限的經驗及經濟能力，便一頭栽進籌備工作，直到所有團隊邀約都已確定，距離打擊樂節剩不到半年，才想到向政府申請補助。然因太晚提出，爭取補助困難，財源的窘迫，成了第一屆國際打擊樂節是否能夠順利開辦的最大挑戰。

為實現夢想，我咬緊牙關向朋友和長輩們告貸求援。消息傳出，意外獲得各界關切，「沿門托缽」也要籌辦國際打擊樂節的媒體報導，引發觀眾熱烈回

響，困境化為成功的轉機。三年一次的國際打擊樂節，即將進入第十一屆。本以為有經驗，就好辦事，沒想到每次都有不同的困難，經常告訴自己這是最後一次了！但回想創辦的初衷，及所有參與成員的熱忱，使人產生奮力撐下去的動力，還是一屆一屆的辦下去，也使得這個活動成為國際重要的打擊樂節之一。

挫折一向是伴隨著夢想而來，我是個愛做夢的人，挫折當然不止這些。二○○二年九月，也就是擔任兩廳院主任期間，我正式成為國立臺灣大學管理學院高階公共管理碩士在職班進修的學生，重返校園的原因是為了精進自己的管理能力。我告訴自己，創立打擊樂團，經營成功或失敗我自己負責，但兩廳院是國家的文化櫥窗，只許成功不許失敗，我必須繼續充實我自己。

當時我一方面大力翻轉兩廳院長年以來的桎梏，另一方面戮力在立法院推動行政法人法案，蠟燭兩頭燒之餘，還要兼顧 EMBA 的課業。記得攻讀 EMBA 最痛苦的兩門課就是「管理會計學」和「管理經濟學」，前者被當兩次，後者被當一次，真的是經過了一番苦讀，最後才過關！當時如何在有限的

時間，運用有限的精力，完成這些不簡單的事務，還真的是靠那三字真言：「玩真的」。

以專業將「危機」化為「轉機」

藝術工作者最可貴的特質是擁有一顆敏銳易感的心，並不斷創新、永保好奇心及追求專業極致，但即使是較單純的藝術創作，仍必須懂得與其他個人或團體互動。以我個人的經驗，在公務機構服務時，一定有自己的理想，希望從工作中實踐對美好生活的想像，提供民眾更多的美感經驗。不過政策推行，往往牽涉許多環節，超越單一專業範疇，包括各方意見的諮詢與採用、政策的行銷與遊說、取得上級或部屬的認同等，才有對外尋求主管機關和社會大眾支持，進而實現理想的機會。

我常說，藝術家的養成是一個漫長的淬鍊過程，因此，在培養學生成為藝術家時，我會先給予鼓勵，然後嚴格要求訓練，陪伴他們成長，期待他們能有進步，讓他們在「冰火交融」的刺激之下，開展自己的夢想。在追求藝術的道

路上，無論是技藝還是自我定位，勇於表現自我的年輕人，都必須將外在的鼓勵和壓力，逐步轉化為內在的自我超越和期待，只有讓壓力與夢想共舞，才能在藝術的道路上不斷自我砥礪，克服壓力、堅持夢想，最後蛻變成熟。

許多優秀的年輕藝術家踏出校門，開始在現實環境裡追求夢想時，雖然學校的學習可以獲得知識、技藝和實作經驗，使其具備一定的專業能力，但踏入社會後，由於工作和生活步調及大環境的衝擊比想像快速且巨大，不斷的摸索和在激烈競爭中尋找自己的位置，都是必須面對的現實挑戰與考驗。當遇到困難，能否化「危機」為「轉機」的關鍵態度，就是──專業、敬業、樂業。

專業是相關領域出色純熟的技藝、知識和能力；敬業是專注在工作上，敬重你的工作；樂業是真正樂在工作，找到當中的樂趣，從而不斷創新。只有當一個人具備了「專業、敬業、樂業」的態度，才能勇敢正向地面對挫折和沮喪。

在執行一項工作時，專業能力當然是必備的基本條件，而在敬業和樂業的過程中，則必須累積經驗及解決問題的能力，感到氣餒時仍能回顧初衷，堅持

自己所設定的目標，透過不斷的溝通來實現自己的夢想；有時候自認為的失敗，並不是真正的失敗，它其實是追求目標的過程與鍛鍊心智的方式，千萬不要把過程當結果。

我認為，在邁向成功的路上，溝通能力和抗壓性是不可缺少的，如能把困難當成是必然，就會願意去面對它和解決它；現在的不足或一時的挫折，不代表以後會一直不好或不幸，關鍵是要願意去找各種可能性，勇敢做出選擇，並加倍努力。成功是上天給的恩賜，失敗是學習和磨練，只要熱情不減、不放棄，當主客觀條件成熟時，就是掌握蓄勁、發揮韌性的機會。

一以貫之的教學系統理念

學習沒有捷徑，學習音樂更不可能速成。敲敲打打是人類與生俱來的本能，心跳則是上帝賦予人類的節奏，打擊樂符合人類的天性本能，且素材豐富多元，生活中隨處可得，很適合用來作為兒童音樂教育的敲門磚，經由接觸、感受、喜歡、學習、訓練這五個歷程循序漸進，而對音樂有了發自內心的喜愛，成為珍貴而美麗的體驗，不論日後有人朝音樂專業之路發展，有人從事其他行業，音樂都會成為一輩子的好朋友。

這個理念從創辦教學系統以來始終如一，即便是面對的挑戰不斷，至今仍未曾動搖過。

從零開始的觀念顛覆

創辦教學系統之初，由於沒有前例，當時無論是教材編寫、師資培訓、教室規格、經營管理，都是從零開始！身為系統創辦人，我對於品質及理念自是

非常堅持，首要之務便是創造快樂的學習場域和機會，先讓小朋友自然快樂地發現生活中有哪些聲音是屬於打擊樂，在尋找聲音、享受探索樂趣的同時，不知不覺進入音樂的領域。而視譜、記曲等進階能力，再配合不同的階段一步步學習。

在教學系統中，老師會鼓勵孩子們藉由敲打觸擊表達自己的情緒，當孩子們得到鼓勵，有了想要進步的動力，對於老師給的東西，他們也吸收得更快。這樣的課程設計，確實讓孩子們有成就感，但初期卻引來不少家長質疑。

我記得教學系統剛開辦的時候，遇到的家長們總會一再詢問：「為什麼我的小孩學打擊樂，還不能演奏獨奏曲？」「為什麼我的小孩學了一段時間還看不懂五線譜？」那是個競爭力為導向的教育時代，父母大多都只會注意小孩子演奏得如何、識譜力如何等技術方面的問題。尤其，一句「孩子，我不要你輸在起跑點上」，更是有些父母的焦慮。

我完全能夠理解這些家長的心理，父母一旦繳交學費讓孩子學才藝，就希望能看到成果，但我的理念卻不曾因此動搖，我只能不厭其煩的解釋，「看

譜」是一種可以被培養的能力，任何人只要花時間就可以看得懂。曲子的數量也不完全代表孩子對音樂的融會貫通，一旦喜愛且了解透徹了，再多曲目都不是問題。

我認為，如果在學習的技術層面太計較「輸贏」，帶給孩子壓力，造成學習意願低落，那就真的是輸在起跑點上了。但如果「贏在起跑點」指的是掌握小朋友在發展過程中感受力最強的階段，並善用這個年齡可以帶給他的快樂啟發，我覺得是有道理的。這也說明了為何幼兒教育總是設計了許多遊戲，因為遊戲對體能、智能、群體活動的訓練、自我學習的訓練都有幫助。以打擊樂教學系統來說，我們希望透過教材設計，將組成音樂的各種要素融入遊戲的學習中，使孩子能夠快樂且容易吸收，感受接觸、體驗的樂趣。

講師，是第一位重要的音樂啟蒙者

除了教學中心的經營環境之外，我最重視的就是講師了。我總是說：講師是寶！因為他們常常是孩子第一位音樂的啟蒙者，所以必須更清楚系統的理

念，維持最優異的教學品質。

要報考系統講師，必須具備一定的音樂基本專業能力，在通過甄選審核後，需要以儲備講師的身分接受四百個小時密集而嚴格的培訓，受訓內容涵蓋擊樂技巧和教材研討等面向。通過了層層評核後，儲備講師才會正式分發至各教學中心的教學現場，並且，在正式成為系統講師後，還要持續接受定期的在職訓練。此外，由於學員各學習階段對於講師的因應需求不同，教學系統也持續針對講師進行各項進階安排，使每位講師能夠不斷進修，成為優秀的教育工作者。

從創辦人的角度來說，孩子在不同的學習階段，需要有不同特質的老師陪伴和引導，而每一位老師，都是非常優秀的！

對學生的啟蒙教育來說，教學系統的講師扮演著非常重要的角色，有的孩子上手容易，有的孩子需要多一點時間，學習步伐的快慢不應成為教育唯一的判準，講師們必須「感同身受」，並且「因材施教」，相信透過教學的引導，最終都能有一番成就。因此，在講師的條件要求上，面對初次接觸音樂的孩子

們，我認為老師除了要具備基本的音樂能力，「愛心」及「耐心」更是必備的條件。

一位成功的音樂教育者，應該扮演輔助、引導及鼓勵的角色，對孩子的未來才有幫助。因此，這四百小時的培訓，正是為了淬鍊出優秀的講師，為了陪伴孩子的成長，他們必須經過重重關卡，經年累月的磨練，以及不斷的進修晉級，才能成為一個「超級大磁鐵」，牢牢吸住小朋友的心！

打擊樂，是親近音樂的媒介

孩子的想像力是無限的，透過各式各樣的打擊樂器，他們可以聽到各種不同的音色，然後藉此表達自己的情緒，發揮自己的創意。在孩子與打擊樂初次接觸時，技巧不是最重要的，我希望用豐富的教材及趣味的方式，引領小朋友進入音樂的世界，讓他們快樂玩音樂。

學得快樂不代表沒有學到東西，快樂學習也不是任其發展，而是塑造一個適合他發展的、適合他感受的、適合他參與的學習環境，讓孩子從中強化感受

能力，對這個美麗的世界有接觸、有體會，這種累積的過程是漸進的，而不是要求孩子學一個小時，就要拿出一個小時的成績。其實要讓學生快樂學習，對老師和家長而言都非易事，但無論如何，這是必須追求的目標。

當然，如果想要成為音樂家，必須經過專業的訓練，學習難度也會愈來愈高，此時的「快樂」和一開始又不一樣了，它可能是建立在突破困難之後的成就感，已經進入另一種學習層次。

以往家長大都希望孩子盡早會演奏、會看譜、會唱，很難理解音樂學習過程中「感受能力」的重要。如今這些感知性的價值被普遍接受，但父母要付出的心力也比以往更多，除了用心、耐心，還要去了解孩子的需求。當然，父母在教育孩子的時候一定也會有很多的侷限和盲點，這時候就要仰賴社會教育資源的補足，這也是我創立打擊樂教學系統的動機之一。

在我的規劃中，教學系統是體制外的音樂學習，以孩子喜歡敲敲打打的本能為出發點，透過接觸、感受、喜歡的歷程，再進入學習和訓練，和體制內音樂班的訓練本來就不一樣。教學系統的包容性非常大，孩子們有的學習三個

月，有的三年，有的甚至十五年，都依自己的意願，而這些學習歷程便成為一顆音樂種子，埋藏在他們心中。

我的目的很簡單，打擊樂和所有樂器一樣，都是親近音樂的媒介，技巧好不好，並不是一開始的重點。而在學習一段時間之後，有的孩子可能開始喜歡別的樂器，轉而學習其他樂器；有的孩子繼續朝打擊樂專業邁進，接受更嚴格的訓練；有的孩子雖然不一定走向音樂專業，最後進入其他行業，但音樂仍然是他們一輩子的好朋友。

三十年來，打擊樂教學系統已培育出近十五萬名學員，有的孩子會說自己來自「朱宗慶打擊樂團」，聽在我的耳裡，有一種很特別的感受。其實，不管是什麼樣的學習，能夠「樂在其中」，往往是促使人向前邁進的原動力。在孩子學習音樂的過程中，父母、家人和老師都是共同的參與者，為孩子提供良好的學習環境以及接觸藝術的多元管道，陪著孩子去體驗、去感受，去追求循序漸進地成長。當孩子因為遭遇學習的困難或挫折而感到沮喪時，家長和老師則應適時扮演良師益友的角色，從旁以鼓勵取代壓力，讓他們有勇氣在音樂的道

路上，不斷跨出重要的一步。

如今，我們依然努力實踐「用音樂存下孩子未來」的理想，使音樂自幼便能成為陪伴人們成長、分享喜怒哀樂不可或缺的好朋友；在這個過程中，還培育出了為數不少的專業演奏家和音樂工作者。另一方面，我們也將分享的視野擴展，從幼教的經驗延伸至成人學習，讓大朋友們也可以一起在音樂中盡情揮灑、自在徜徉。

我相信，無論是將音樂作為專業工作，或者是成為業餘愛好，透過打擊樂所帶來的樂趣體驗和美感陶冶，都將成為豐富生命、滋養生活的重要養分。

以書信傳達我的執行意念

在這個社群媒體被高度使用的年代，大家習慣在 Line、FB 或 Instagram 上面用簡單的隻字片語表達心情，連 e-mail 都很少收發了，「寫信」這件事，對很多人來說，可能更少了吧？然而，書信往來，卻是我最常使用的方式，那一行一行的文字，承載著我當下的內心情感，也傳達著我堅定的執行意念。

為什麼要寫信？一來是因為人們有時會受到情緒或表達能力的影響，造成言語溝通上的落差，透過文字可以再次釐清自己的思緒，並濾去不必要的情緒字眼；二來則是書信可以留下清楚的記錄，亦可作為日後的參考文獻。在我的經驗中，開會討論也會因為情緒或環境的因素，而將原意扭曲，甚至出現斷章取義的狀況，所以我總在會議之後將自己的想法整理成書信，再一次寄給大家，以減少誤解的可能性。

而我總會想好溝通的主題，不厭其煩的一再闡釋理念，或苦口婆心的一再叮嚀，讓對方清楚未來要走的方向，打擊樂團隊如此，兩廳院、北藝大、國表

藝是如此，甚至教育部、文化部、立法委員們也皆是如此，前文化部長鄭麗君曾開玩笑的說：「朱宗慶是我見過最會寫信的人！」

寫信，消除疑慮，凝聚共識

寫信，有時是迎接一個新階段的開始，有時是為了組織再造追求卓越。

對政府機關爭取預算或法案時，我一定會在信裡詳細說明，透過一次又一次的書信往來，慢慢凝聚共識；對團隊宣達理念時，我也會不斷地寫信鼓勵大家，甚至會預先規劃發信的數量，讓努力的目標愈來愈清楚。

記得二○○二至二○○五年期間，打擊樂教學系統經歷了一場重大的轉型過程，我們進行了教材改版，也開發教室營運管理系統，對當時的教室主任、講師和家長來說，帶來不小的壓力。於是，我除了和一、二級主管訪視全臺教學中心之外，更以「創辦人給家長的十二封信」，來闡述自己的教學理念，並強化彼此的溝通，這十二封信分別從不同的面向，就音樂學習的各種問題，逐一說明我的觀點。

在第一封信中，首先就團隊組織再造，以追求卓越作為宣示；第二封信針對創辦理念作進一步說明；第三封信至第七封信，我從講師教學、學生學習、家長期待、教學中心經營與總部輔導等不同的角度來詮釋，並將多年從事音樂教育工作上的一些觀察和心得與大家一起分享。除了上述信件外，我也將教學中心與講師寫給我的信和工作日誌加以整理，透過另外五封信函和所有家長交流。雖然這是「給家長」的信，但同時對於講師與各教學中心，甚至是教學總部，都是一個檢視工作的機會。

而在我推動兩廳院改制為行政法人期間，我也預期到改制的轉變，最直接衝擊的就是員工。在這段局勢未明的階段，員工的心理情緒必然感到徬徨與不安，此時若能充分地將願景與目標的相關訊息傳達給他們，將有助於撫平不安的心理，同時也可讓員工對未來生涯的轉換預做思考與準備。因此，在改制前一年，我以「首長每週一信」的做法，一個禮拜一封信，總共五十二週，直接以書面的方式與員工進行溝通，有助於消弭大家對於新制度的不安及猜測。

一開始，我向同仁解釋兩廳院為什麼要改制？行政法人是什麼樣的制度？

209

然後便針對同仁最擔心的各項改變及權益問題，強調法人化之後的兩廳院，將會訂定適用的人事規章，所有工作人員的權益與保障都經過審慎的考量，只要大家善盡職責，就不必惶恐憂慮，這也是為什麼要提早一年開始進行法人化的準備，並以各種計畫協助同仁轉型的原因。

安頓了同仁的身心之後，我便透過書信詳述兩廳院的願景及計畫，期許大家能夠並肩同行，為美好的目標而努力。對於黑函及流言，我也一一加以說明，不讓效應繼續擴大；甚至後來發生 SARS 疫情，對兩廳院影響甚鉅，我同樣在一週一信中，指示大家抗煞的作戰方針，並安慰鼓勵大家一起熬過疫情……到了第五十二週，也就是二○○三年底，我發出最後一封信，邀請同仁一起回顧這一年來我們所完成的種種成果，洋洋灑灑令人驕傲與感動，「二○○三五二」願景工程至此告一段落。

隔年的一月九日，兩廳院設置條例終於通過，做了十六年黑機關終於領到「身分證」，我開心地將此喜訊立刻發給同仁，對於大家一年來的努力，我充滿感激，也對兩廳院的未來無限期許，而這五十二封信，則是我們所有努力過

程的最佳見證。

寫信，動之以情，激發共好決心

寫信，更常常是表達關懷，或抒發己志，和你在乎的人一起分享心情。

例如二○一九年舉辦的 TIPSC 夏令營，我收到許多來自老師、學員、團隊同仁的回饋，讓我感覺到夏令營那種溫馨、歡樂與幸福的氣氛，不管是對我或大家而言，仍是餘韻猶存。

其實 TIPSC 夏令營開辦以來，每一年都籌備得十分辛苦，原本打算在第二十屆之後畫下句點，然而看到大家的回饋，又讓我燃起了熱情。因此，我特別寫了一封信給所有家長與學員，分享我的心情⋯

TIPSC 台北國際打擊樂夏令營，今年已邁入第二十屆了！二十，真是個美麗的數字，看起來簡單，背後象徵的卻是經驗的累積與專業的傳承。我常說，最大的不變就是不斷的改變，所以二十年，不會是老化，而將會是創新。每一

年，看到學員熱烈的反應，總讓我感覺，儘管過程再辛苦、再挑戰，我們仍要全力以赴，將夏令營辦得好更好！

非常謝謝各位家長的信任，願意放心將孩子交給我們，而孩子們又是如此努力投入、積極參與，不僅收穫滿滿，也與老師、輔導員有著非常良好的互動，更是結交到許多好朋友，相信夏令營的種種，對孩子來說，一定是個美好又特別的夏日回憶，更希望藝術能伴孩子一生，成為生命中的好朋友！

而在二〇二〇年，全球新冠肺炎疫情蔓延，幾乎沒有國家可以倖免，對於前一年才舉辦過第十屆臺灣國際打擊樂節（TIPC）的我們來說，回顧當時各國團隊共襄盛舉的歡樂照片，更覺得悵然不已，因此，我和打擊樂團特別向這些曾經交流過的好朋友們，一一寫了問候的信，希望大家一切安好。而在一封封回信裡，我們看到的除了報平安與祝福外，更多的是對打擊樂節、打擊樂夏令營的懷念與期待，讓人覺得特別溫馨與感動。

二〇二一年，是朱宗慶打擊樂團三十五週年。記得五年前，樂團迎接三十

212

週年，我寫了一封信給夥伴們，藉以反省走過的路、檢視過往的累積。走過三十個年頭，看著打擊樂走向舞臺中央，成為眾人熟悉的樂種，參與其中，點滴在心、百感交集——三十年、一封信，紙短情長。

親愛的你：

三十年前的今天，我們在臺北孝東路的火鍋店裡，懷著雀躍的心情，迎接你的誕生。「朱宗慶打擊樂團，櫃檯電話！」我們輪流去外頭打公共電話到店裡，只為透過廣播的放送一再確認，樂團真的成立了！

我們是一群手握鼓棒琴槌、狂熱音樂的年輕人，熱情是我們最大的本錢，而我們最大的心願，就是要將擊樂藝術的美好，與更多的人分享；我們上山下海，深入股純粹的熱情，我們抱定志向，要立足臺灣、放眼國際；我們上山下海，深入街頭巷尾、走遍世界各地，廟口、廣場、音樂廳、藝術節，臺前臺後都有我們打拚的身影。雖然一開始，社會上多數人並不清楚「打擊樂」是什麼，不過，每次演出完，觀眾所給的掌聲總是超乎預期的熱烈，這些迴響鼓舞著我們不斷

213

前進。

我想，那是因為打擊樂的特質與人類的本能接近吧！打從擁有心跳的那一刻起，鼓動的聲響便與生俱來，而感動的節奏猶如心跳，是生命的活力泉源，也是打擊樂的迷人之處。當樂團成員以絕佳的默契，齊心齊力將樂曲演繹至完美的境界，那無與倫比的震撼，喚起了人們本能的感動。那樣的時刻，我們稱之為「打動人心」。

一步一腳印，我們一起創造了無數珍貴的回憶，其中有喜悅、滿足與喜樂，當然也有艱辛、困頓與挫折。成長的五味雜陳、點滴在心頭，那師徒緣分、家人般的深情，三言兩語難以道盡，有時候，甚至是難以言喻的。要經營一個頂尖的職業樂團並不容易，在追求夢想的路上，許多時候需要吃足苦頭。肩頭然而，因為是發自內心地樂在其中，所以就算是再大的挑戰也甘之如飴。

或許沉重，卻是我最甜蜜的負荷。我始終深信，只要堅持初衷，終會有璀璨盈滿的豐收。

一轉眼，我們已經走過了卅個年頭，火鍋店的歡慶往事，卻彷彿只是昨日

214

的記憶，那樣歷歷在目，讓人幾乎難以置信。卅年來，我們獲得了許多肯定、支持和協助，讓我們有機會在跌撞中持續進步，讓這個志同道合的大家庭，能夠開枝散葉、茁壯發展。

如今，看著即將邁向而立的你，以獨具特色的風格，在世界的舞臺上散發光采，回首來時路，我的心中充滿感激。未來是一趟更精緻、更深刻、更寬廣的前程，我們一定要加倍努力，讓打擊樂、讓臺灣的文化藝術，成為撼動世界的一股熱情力量。

親愛的你，心跳的姿態，是生命的意義，也是存在的價值，願你健康、平安、快樂！

如今這封信讀起來，仍舊令我內心澎湃不已，樂團就像是我的孩子，做父母的總希望孩子能健康平安成長，即便是三十五歲了，也還有許多叮嚀與期待。信，我依舊會寫下去，就讓這些信，記錄歲月的點滴，留下最美好的回憶吧！

「你、我、他」的溝通

人們常說藝術文化是「造夢」的工作，而藝文工作者則是充滿理想抱負的人。但說來有些弔詭，夢想之所以為夢想，就在於它有被實現的可能；唯有當「夢想成真」，我們才有機會繼續不斷地逐夢。然而，要在現實世界裡實現夢想，絕非易事。

就拿藝文工作來說，除了必須具備自身專業能力之外，還會涉及團隊合作、組織制度、外在環境等互動，幾乎每件事的促成都需要眾志成城，以及天時、地利、人和的條件。許多時候更需要主動積極地去爭取資源，以克服各項主、客觀條件的限制，尤其是有機會去貢獻社會時，反而更應該去力爭。

對我而言，「力爭」意味著求好心切，為了不錯失任何實現夢想的可能性，就算可能會得罪人，有時也是必須付出的代價。一路走來，我的態度始終如一，只要是對的事，就會堅持下去，不輕易妥協，也不得不得罪人。當然，在力爭的時候，我也懂得換位思考，做好充分準備，在為對方設想的情況下，

尋求最好的解決辦法。

也因為我是「玩真的」，所以我會想盡辦法，準備好所有的資料與論述邏輯，利用各種可能的方式，如討論、開會、協調、寫信、喝咖啡，甚至是爭執，都是我認為的「溝通」方式。俗話說「日久見人心」，或許也是這種「纏人」個性使然，久而久之，大家知道我是「玩真的」，便多了幾分禮遇，溝通也愈來愈順暢了。

力爭和據理

五年前，資深媒體人夏珍曾在朱宗慶打擊樂團三十週年專書《三十擊》中有一段令我印象深刻的描述：

認識朱老師、朱校長的時候，他任職於國家兩廳院，為了推動兩廳院行政法人化而奔走於朝野立委之間，那時候正是第一次政黨輪替後二、三年，這個理應沒有政治爭議的法案，可能碰上兩種極端的處境：因為沒有爭議，所以迅

速過關；或者，因為沒有爭議，所以根本沒人搭理，就淹沒在眾多待審法案之間，彷彿被打入冷宮的宮女，無人聞問，而後者的可能性更高，特別是以立法院早有口碑的無效率，萬一真落入屆期不再審的法案堆裡，兩廳院的前途不堪想像。就這樣，他不但要遊說朝野立委，還得遊說各媒體記者，類似廳院組織法的法案，多半記者不會特別重視，或即使重視也看不出所以然，想像得到，當他找我的時候，已經是焦頭爛額到一個地步。

隔了這麼多年，我都沒敢跟他說，當年還真沒聽懂行政法人到底是怎麼一回事？不過，就是看著他為了推動好的制度，不厭其煩地和不懂的人反覆說明，從說明法案到說明在立法院碰到的困難（難搞的立委，或難搞的朝野關係），很難不為他感動。因為感動，所以也為他打了幾通電話，想起來還覺得好笑，抱著電話講不出所以然來的我，只能呆呆地說：「那個法案沒爭議的，你們（立委）看看吧，能推就幫忙推一推。」而我得到的回音都是：「啊，沒問題啊，他（朱）跟我們說明過了。」由是可見，朱老師決定要推動的事，幾乎沒有不成功的。

看完這段描述，真是心酸又感動。心酸的是當年曾不惜放下音樂家身段，到處遊說溝通和說明，甚至站在立法院廁所門口前苦苦等待，只為把握機會與各黨立委溝通的情景；感動的是我這樣不厭其煩的反覆說明，還真的在潛移默化中影響了記者和立委（即便他們可能沒有聽懂），最後終於認同我的夢想，與我一同前行。

身為團隊領導者，無論是對主管機關或是對團隊同仁，我的心態和做事原則始終是全力以赴、不輕言放棄。在大小事務的實踐過程中，有獲得支持的時候，也有未能被認同的時候，在我看來，這是自然的現象；而「力爭」的意義，除了是為盡可能地提高達成目標的可能性，也在意見未能被接受時，但求問心無愧。

不過，力爭的魄力表現絕對不能夠直接等同於「大聲嗆聲」或「強詞奪理」，因為力爭憑藉的是理據、是完整的計畫、是清楚的願景藍圖和目標設定，如果沒辦法論有所據、理直氣壯，那麼那些爭取，往往就只會是不滿情緒的發洩，或是吐苦水、自艾自憐的抱怨，無助於推動工作進展，甚至可能讓原

初美好的夢想逐漸「泡沫化」，惋惜和感慨也就可以想見。

猶記得，推動兩廳院行政法人化之初，當時的我與主管機關教育部的官員們並不認識，從部長、次長到司長、處長皆沒有特別的交情；第一次見面開會時，我就分別和司長、處長發生過爭執。共事過程中，我更幾番以藝術家的本位心態，在預算、人事、法條研擬、組織命名等方面堅持己見，提出許多期待和要求。如果身分對調，我應該也會認為這位「朱先生」實在是「很難搞」吧！

所幸，主管機關的官員雖然覺得我「很麻煩」，但他們卻都可以理解那是因為我的職責所在，而願意盡可能配合。同時，經過多次爭執和磨合後，彼此也相互發現到，大家都是想做事的人，信任感就此油然而生，甚至成為會互相關心的朋友。還記得當時的教育部長黃榮村總是傾全力支持，對於我不時的上門叨擾，也是來者不拒。當年，他曾特別在部務會議上向同仁們說：「朱主任是藝術家，個性熱情、做事積極、講話也比較直接，但他的確是想要為社會做事，我們應該支持他！」不但如此，他還一一細數我所做的每件事，讓我非常

感動，對真心想為團隊做事的人來說，這樣的表態，是最直接而實質的肯定了。

此外，當時教育部的人事處長朱楠賢，也是我「不打不相識」的長官，第一次開會時，我就和他在看法上起爭執，不過我們卻是愈辯論感情愈好，也愈了解對方。改制後，朱處長也是真正在實務操作上幫助我最多的人，包括各項兩廳院人員移撥和安置手續，就是因為有他的的傾力協助，才會這麼順利。

聆聽的重要性

而在據理和力爭之外，好的溝通過程中，「聆聽」也是件非常重要的事情。

「聆聽」對音樂家來說，是必備的能力。在學習音樂的過程中，必須學會去辨認什麼是「正確」的樂音，包括聲音的長短、快慢、高低，以及不同音色的變化。除了這些基本功之外，要成為一位出色的演奏者，更需要從確認「正確」的聲音，進一步去分辨什麼是「好」的樂音，從而精益求精，不斷琢磨、

221

鍛鍊自己的技藝。

而在演出時，每位演奏者更加需要打開耳朵去聆聽周遭環境，去思考在特定的空間裡，要用什麼方式演奏，所創造的聲響和樂音才能得到最好的表現。聆聽更是團隊合作的前提條件，演奏者彼此聆聽對方的聲音，時時注意對方的表達是否能與自己契合，如此，分開時能自成一家，合起來能發揮「共好」的精神，這樣的演出實則進入另一個層次。

透過聆聽，成員之間學習到相互合作的精髓——唯有傾聽別人，才有辦法表現自己。雖然在過程中，必定會有磨合期，甚至產生摩擦，但也可能激盪出璀璨的火花，再經過演變和進化，便能慢慢建立起不言而喻的默契。

這樣的道理，同樣適用於人與人之間的相處上。我們往往急切地想要訴說心情，希望告訴別人自己想要什麼、缺少什麼、多麼辛苦等等。然而，在宣洩和尋找共鳴之餘，傾聽他人的心聲也是同等重要。如果選擇視而不見或聽而不聞，容易滋生偏見和刻板印象；如果選擇聆聽與接納，就能讓心境更加開放，讓彼此找到解方。

也因為如此，我很重視團隊的溝通與回饋，書信也好，口頭也好，臉書的貼文也好，我的耳朵永遠為大家張開，唯有聆聽，能夠讓多元的心聲得以抒發，在理解他人的過程中相互包容，並懂得謙遜，也讓我們能夠分享彼此情感，產生對話與認同。

於是乎，即便大環境日益艱困，我仍願意選擇當個懷抱夢想的人，為一個堅持與執念，再多一分力爭和據理，多一點聆聽，和大家一起繼續逐夢下去……。

認真面對打擊：樂團疫情總體檢

或許，因為我習慣報喜不報憂；或許，正向、堅強、團結已經變成朱團DNA，就算面對前所未有的大海嘯也還能保持信心，二〇二〇年新冠肺炎席捲全世界，疫情期間，打擊樂團雖然收到不少關心的問候，但也常常聽到人們說：「朱團是大團，一定沒問題啦！」其實我們是「超級重災戶」，眼睜睜看著一場又一場的音樂會被取消，無異是一次又一次的打擊。

此次災情不僅取消籌備多時的第一季公演《美好關係》音樂會，也取消第二季公演與臺北市立國樂團合作的《界＋》，傑優青少年打擊樂團年度音樂會《擊樂主義》全數延期，連一年一度的台北國際打擊樂夏令研習營也取消。樂團就算每個月什麼事都不做，開門就要將近五百萬，面對這樣突如其來的狀況，讓大家不免緊張起來。

穩定軍心，不裁員、不減薪

第一時間面對困境，為了穩定軍心，我宣布不裁員、不減薪，由於樂團每年獲文化部補助約十五％至二十％，其他約八十％要靠自己，因此我暗自盤算去銀行貸款，大概還可以撐一年，但也擔心若是疫情延燒超過兩年，財務就不一定扛得住了。因此，樂團必須同時撙節開支，並尋思改變體質；而面對這前所未有的挑戰，身為樂團後盾的財團法人擊樂文教基金會也首度對外徵求小額募款贊助，期盼積少成多，能夠幫助樂團撐過疫情。

從疫情爆發以來，政府公布限制觀眾一○○人以下的規定，放眼望去，整個表演藝術界似乎進入漫長的「中場休息」時刻。隨著疫情逐日回穩，可以深刻感受到藝文界殷殷企盼回到舞臺、喜好藝文的觀眾期待早日重回劇場的心情。何時能讓觀眾再次匯聚回劇場、精彩的演出呈現於觀眾眼前，是表演藝術界十分關注的議題，媒體與藝文界對此亦有相當多的討論。

說實話，對表演藝術團隊來說，演出票房也是很重要的收入，因此，如果

採半席座、間隔座的規定，對表演團隊而言，實是非常辛苦，更不用說演出若是持續停擺，恐讓生存與運營更加艱困，未來的復甦之路也會因而更加漫長，表演團隊或藝術工作者將面臨嚴重生存危機。幸好臺灣疫情控制得宜，但這讓我不免警惕，現在的安穩，不代表未來不會再有變數，若疫情一時半刻無法從地球上消失，我該怎麼穩住這個團隊？

盤整樂團，要檢視，也要前進

於是我要求團隊開始自我檢視，樂團和基金會都必須重新盤整，不論是大方向或小細節，都要有所調整。畢竟疫情已經發生了，過去的做法既然無法因應現實，就必須自我省思：以現在的團隊體質，該如何調整才能繼續往前走？

以出國表演為例，樂團每年約有三次前往海外演出，因為團隊人數眾多，加上大量的樂器需要高規格貨運，成本費用相當驚人，但其實多半入不敷出。

未來國際上的交流不會中斷，但一定會減少，這樣的情況至少要再持續一、二年。

而在國內演出部分，樂團每年在國內演出及各地的推廣活動，大約有二

○○多個場次，我希望縮減為一五○場左右，相關人員的數量也必須掌握得更

精確。此外，跨越三十五週年後，樂團不會再分資深團員、中生代團員、新生

代團員，務求每位團員都是能承擔重任的中堅分子，當然，對於年輕的二團及

躍動打擊樂團，也必須持續培養經營。

至於演出型態方面，因為疫情的影響，樂團不得不另闢蹊徑，以現場直播

或 youtube 等多管齊下的做法，讓觀眾在「中場休息」期間還能欣賞演出；雖

然我也認為表演藝術現場演出的臨場感是無法被取代的，但若哪天能有更好的

線上模式，是不是也要趁現在趕快做？

在不能登臺演出的日子裡，同仁們提出了「溫故知新」的想法，策劃

推出「一擊一會」（Percussion Online）以及「經典回放」（Ju Percussion

Repertoire），透過線上影音，持續和舊雨新知分享打擊樂的精緻趣味，讓樂

迷們不要忘了我們。

「一擊一會」系列由團員和基金會同仁共同創意發想，拍攝不同形式的主

題短片，內容包括：用打擊樂改編、演奏古典樂小品單元，與觀眾分享合奏的幕後花絮，以及用打擊樂結合防疫、健身、養生等等健康元素的「健康打擊樂」，還有在生活中設定情境、突然來上一段打擊樂的「突擊任務」等。

「經典回放」系列，則是精選樂團歷年來透過委託創作所累積的精采之作，首度完整上傳 YouTube 頻道，與樂迷們一同重溫演出現場的感動。例如二〇一六年樂團三十週年音樂會《臺灣心跳 世界撼動》的經典曲目〈鑼之樂 The Beauty of Gong〉、〈三部曲 3 Epilogues〉；二〇一二年小巨蛋超級音樂會《擊度震撼》曲目〈Beat It 鑼鼓慶特別版〉、〈Got my Beat〉，以及樂團三十週年特別作曲與製作的音樂 MV《打擊樂之歌 Our Journey, Our Song- Ju Percussion Group》等。

值得一提的是，原訂於十一月舉行的世界打擊樂年會（PASIC），因疫情而改採線上模式，樂團雖然無法親赴現場，仍以線上方式參與，將三十多年來的音樂會精華製作成「臺灣打擊敲響世界」（Stunning Virtuosity）節目，於美東時間十三日下午五時在線上呈現，證明臺灣表演能量不減，仍舊在國際盛會

228

中發光發熱。

目前臺灣表演藝術的線上經驗從製作、錄製、播出及收費方式都還有待發展，團隊們趁疫情期間加強，不僅能讓表演藝術作品得以保存，還可增加推廣應用的附加價值。總之，無論是藝術走向或行政管理，我們都必須做總檢討，並於二○二一年開始落實。

面對未來，一起，一起

在全國因為疫情而受到影響時，我常跟團隊講，我們要正向看待這件事，當輪到我們做時，就盡力而為吧，算是有機會為社會服務。過去有政府補助和企業贊助，我們可以做比較多的事，但如果未來外界資源都減少時，我們就要好好思索怎麼活下來，此刻正是自我審視的好機會，透過自己的經驗跟能力，讓團隊調整到最佳狀態，而二○二○年十月底的《一起‧一起》音樂會，正像是我們對未來的宣誓。

在打擊樂團第一季、第二季公演接連被迫取消之後；終於，下半年在臺灣

疫情控制得當的情況下，演出逐漸恢復，樂團也馬不停蹄進行各項邀演。雖然邀演機會眾多，但年度音樂會，對於樂團的意義格外特別，更能展現樂團追求音樂藝術精緻、深刻發展的價值。而這次《一起．一起》音樂會，我們特別安排七位樂團成立後出生的年輕團員戴含芝、蔡孟孜、彭瀞瑩、陳妍臻、廖為治、高瀚諺、李翠芸等團員領銜主打。

在演出內容安排上，這些年輕音樂家勇於嘗試，選擇許多別具挑戰的曲目，展現新時代、新浪潮；此外，從小型協奏到大型合奏，從新生代演出，到最後匯集中生代、資深團員一同演出，三十年間跨時代整合，特別精彩又饒富意義。

再次登上國家音樂廳的舞臺，在全場滿滿觀眾熱烈的掌聲下，二○二○年唯一一場年度音樂會《一起．一起》演出圓滿成功，令我感動不已！尤其看到樂團打擊樂的人才濟濟，三代團員在臺上能不分彼此、平起平坐，一起分享打擊樂的美好，真的是非常幸福的事！

從疫情爆發至今，其實我對團隊有些愧疚，因為身兼國表藝董事長的我，

將大部分的心力都放在敦促三館一團設置及落實相關因應措施，以幫助表演團隊穩住當下、儲備未來、共度疫情難關。而團隊伙伴們的自動自發，以及嚴謹、專業及鬥志，在在讓我感動，我也承諾大家，雖然這一年的打擊很嚴重，但先貸款，之後再透過演出和募款，期待安度到明年慢慢恢復。

這段疫情絕不是一場夢，我們不得不勇敢面對它所造成的影響，在核心理念不變的情況下，什麼要變？什麼又不該變？我想，既然身為擊樂工作者，必須成為禁得起打擊的人！因此，在疫情起起伏伏、人心不安的時刻，我們更需要樂觀共度抗疫之日，看到團隊全力以赴的精神，以及蓄勢待發的狀態，一切改變，都讓人充滿期待！

第五章
時常感恩
飲水思源與反躬自省

北藝大是永遠的北藝大

二〇二〇年十一月，我應北藝大音樂系盧文雅主任之邀，在音樂系新開設的「關渡音樂講堂」，作為講座的第一個講者，與師生們做分享。

北藝大之於我，有相當重大的淵源與意義，更是我打拚人生的起點。對我來說，北藝大音樂廳更是相當熟悉，不管是音樂會、考試、活動或典禮，在這裡都有說不完的美麗回憶。再次走進音樂廳，看到在場滿滿的師生同仁，有說不完的回憶與感動。

尤其，當我踏入音樂廳時，從校長、副校長、音樂學院院長、音樂系系主任，以及許多老師都前來打招呼，音樂學院蘇顯達院長也特別為此次講座來做引言與介紹，雖然我從未離開過北藝大，但這一次卻有

種「回娘家」的溫馨與感動！

北藝大是我的起點

因著馬水龍老師的邀請，讓我有幸與北藝大結緣。馬老師很早就意識到打擊樂在未來勢必大有可為，所以他也不斷鼓勵學生作曲的學生來學打擊樂，從中尋求創作上突破的可能性。像是打擊樂團的駐團作曲家洪千惠，便是在馬老師的建議下副修打擊樂，成了我回國後所收的第一個學生。可以說，打擊樂在臺灣能有今日的榮景盛況，馬水龍老師功不可沒，絕對是重要推手。

不過，我在北藝大的第一份教職，卻是從舞蹈系開始。當時因為第一年擊樂組招生時，學生素質不夠理想，因此我決定第一年先不收學生；一九八三年，北藝大舞蹈系成立，創系系主任林懷民老師，成了我第一個「老闆」，他正式聘我到舞蹈系教「音樂與舞蹈」，以及現代舞的現場伴奏。自此以後，我才真正進入北藝大教書，並且成為舞蹈系的創系教師之一。

在舞蹈系教書的日子，經由林老師的帶領，針對如何培養優秀的藝術家，

從課程規劃到系務的推動和教學，我都參與其中，也得到許多收穫。雖然在舞蹈系專任兩年後，我在第三年轉到了音樂系專任，不過，我仍在舞蹈系開課，並持續了很長一段時間，也因而有機會「跨界」到舞蹈演出。

就以《薪傳》這部於我有極深情感的舞作來說吧！我很幸運，曾以現場演奏身分，多次跟著雲門舞集到臺灣與世界各地巡演，這段經歷不但開拓了我對於表演藝術的眼界，使我獲益良多，也因為有機會就近觀察林老師如何帶團，對我之後創辦和經營打擊樂團，非常具有啟發性，終身受用無窮。

打擊樂團成立後，團員也多次隨雲門舞集到各地演出《薪傳》；而在雲門二十週年時，北藝大舞蹈系重演了《薪傳》，並開啟每四年公演一次《薪傳》的傳統。透過《薪傳》的不斷搬演，舞蹈系與音樂系擊樂組的學生有機會相互合作、彼此學習，激盪出精彩的火花。

從雲門舞集與打擊樂團，到北藝大舞蹈系與音樂系擊樂組，每次參與《薪傳》演出，總帶給我許多感動。多年來，看到藝術工作者人才輩出，一代接著一代，每回總有亮眼的新人從中脫穎而出，我想，這就是「跨界」的「薪傳」

經驗彌足可貴之處。

關係密切的前校長們

「以傳統文化為基礎，本人文精神，培育藝術創作、展演及學術研究人才，以求創造藝術發展的新契機」，是北藝大的創校宗旨。由於創校當初，有政府高規格的支持，投入大量資源、集結全臺灣最優秀的藝術菁英，使北藝大得以奠下良好的基礎。前人的態度作風，決定了北藝大的氣質，立下了優良的傳統，校園裡瀰漫著自由、開放的學風，令人心生嚮往。

創校校長鮑幼玉先生（當時為國立藝術學院院長），是推動我國藝文國際交流的先導者，他的風度翩翩、溫文儒雅，就像由他所填詞的北藝大校歌裡，所描繪的典範形象──謙謙君子、任重道遠。在我的學生時代，總覺得校長給人的印象，就是每次出現都會有很大的陣仗、排場，但在北藝大，每回見到鮑校長，他總是一件夾克輕裝上陣，單槍匹馬到處訪視老師和學生。

鮑校長作風開明，找來了包括姚一葦、馬水龍、林懷民等青壯藝術家，進

行戲劇系、音樂系、舞蹈系、美術系的創設籌備規劃。鮑校長所邀集、聘任的師資，每個人都是其專業領域的佼佼者，工作表現都很出色，也都很有自己的想法。

此外，鮑校長在創校之初，就有個「夫妻不在同一單位任教」的默契，而歷來的主事者，其後也多恪遵此一規範。雖然分別任教於不同學校，但我和鮑校長夫人──知名聲樂家劉塞雲教授，卻因為經常共同參與演出活動而特別熟絡。劉老師對我更是愛護有加，除了一起排練演出，不時也會相約喝咖啡，互動密切的程度，可說更甚於同校的鮑校長。

第二任校長馬水龍教授，從音樂系創系系主任、教務長到校長，對校務的了解自然是最充分也最深刻的。身為指標性作曲家，並多年擔任藝術大學行政主管，馬老師以高度的熱忱和遠見，肩負起藝術教育和文化推廣使命，提攜後進更是不遺餘力，是影響我極深的一位人生導師。

我還記得，一九八五年，北藝大從辛亥路的國際青年活動中心搬到蘆洲的四合院，環境好了一些，但要容納四個系，空間仍然有限。當時，馬水龍老師

237

時任音樂系的創系主任，十分關照擊樂組的發展，特地規劃空出二樓的一個獨立空間給擊樂組使用。於是，我和學生們開心地用海綿做了隔音，在裡面能夠放心盡情地排練，感到幸福又開心。只不過，排練室在二樓，又沒有電梯，每天都會看到擊樂組的學生，搬著樂器上下進出，如此持續了好多年。

一九九一年，北藝大在鮑幼玉校長的領軍下、由邱坤良教授規劃的「出蘆入關」，正式遷入關渡校區，隨後接任校長的馬水龍老師（當時為國立藝術學院院長），亦特別為打擊樂規劃空間，給了非常棒的設備環境，音樂系館的六樓，成了擊樂組的重要基地，其他樓層和音樂廳裡，也都設有個別的練習室。

然而，我想不只是打擊樂，馬老師持續有計畫地提攜後進，不同領域的許多人，都曾受惠於他的用心耕耘，以及不計名利地付出。

八〇年代，馬水龍老師與其他老師們便力倡「兼具傳統與現代、融合本土與國際」之宗旨，並落實在他的音樂創作及藝術教育相關籌劃上。首先，他在西方古典和現代藝術的課程架構中，融入本土傳統藝術的學習元素，欲使學生在汲取西方藝術菁華之時，也能從傳統藝術中吸收養分，建構有別於通盤西化

的文化觀。因此，北藝大在創校之初即設有傳統藝術研究中心，之後更邀請民間藝術家加入正規課程，搭配學院教師共同授課，為藝術教育開創新局。

其次，馬老師認為，提升各領域專業是高等藝術教育的職責，但就培育一流藝術人才培育而言，人文素養的深化同等重要，因此，他除了自身涉獵廣泛，也非常重視通識教育。北藝大日後開辦的「關渡講座」，即是延續馬老師的理念，運用跨域整合和多元學習的教學，帶領學生跨越專業學科領域的界線。

而第四、五、六任校長邱坤良教授，則是歷任前校長裡，與我往來最多的一位。邱坤良教授擔任校長時，我剛結束為期一年的赴美進修假期，回到臺灣。在我看來，邱校長總是充滿創意和想法，並且魅力十足，與社會連結的能力強，能夠號召很多人加入，與他一起打拚。一九九七年到二〇〇一年，在邱校長任內，我因為擔任音樂系系主任的關係，而與邱校長有非常密切的互動，於公於私都建立起深厚的情誼。

針對系務等公事，我們隨時可以到校長室裡，或是打電話找邱校長討論，而

私底下，我們更是常一起吃飯、喝酒的朋友。邱校長自然而然與大夥打成一片，與團隊的相處如老友、家人，這一點讓我學習到，「校長」只是一個職位，而校長作為學校的領頭羊，要實現願景，除了決心，更需要行政團隊的熱忱投入，以及資源的到位。

二○○四年八月，在我即將滿五十歲時，我自兩廳院借調期滿，歸建北藝大音樂系。因為我「出道」較早的關係，歸建之後，距離我符合退休資格的時間，只剩下一年不到，而在當時，我確實曾有過從學校退休的打算。二○○六年一月，邱校長接任行政院文建會主委，由時任教務長的釋惠敏教授代理校長職務。之後，我便在眾人的鼓勵與支持下，通過遴選，接下北藝大校長的棒子，在前人耕耘的這片沃土上繼續努力。

記得在通過連任北藝大校長的那一天，我即宣布，兩任校長屆滿後，我不會再續第三個任期，屆時會從學校辦理退休。話雖如此，記得剛退休時，每回遇到颱風天、下大雨的時候，我還是會不由自主地焦慮著：不知道學校是否安然無恙？隨即才驚覺，我早已從學校退休啦！由此也令我體悟，無論身處何

處，我對學校的掛念，大概始終是不會變的吧！

在我心中，北藝大是一所很特別的學校，擁有一群具有高度藝術成就，又懷抱教育使命感的藝術家，師生校友傑出且優秀；

我很幸運，能夠置身隊伍行列，在這場接力賽跑中接棒、交棒。「北藝大是永遠的北藝大」，願它不斷匯聚一流的人才，一棒接一棒，好還要更好。

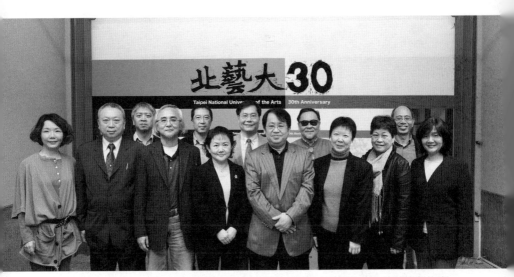

2012 年擔任北藝大校長期間，適逢學校 30 週年，與全校師生共同策劃校慶系列活動，深深體會到「藝術是力量」的感受。

一路相挺是造就夢想的推進力

一直以來我所從事的工作，與人的互動高度相關，也就會留心有關學理知識與實務經驗的相互參照，從而獲得啟發與助益。舉例來說，「團體動力學」是一門研究、分析團體現象與發展動態的學問，而對應到演奏、教學以及管理與行政工作上的各種實踐經驗，可藉由閱歷增長與不停反思，來整理自己對團隊運作和經營管理的看法。

不可忽視的團體動力學

相對於其他藝文領域，表演藝術所需的群體動力，似乎更為外顯。一是展演工作需要臺前幕後大量的團體行動，二是表演藝術所著重的視聽臨場感，亦是演出者與觀眾集體性的互動所致。所以我常說，從幕起那一剎那的「氣場」開始，該場演出的整體感受大致如何便已具端倪。

記得早期的我，在舞臺上特別容易受現場氛圍影響。如果開頭的感覺不

對，自我的士氣便會受到影響，現場氣氛持續呈現發散的樣態，也就難以再凝聚專注。隨著演出經驗累積，我體認到演出者有必要敏於體察現場的氣氛，但也要有能力不讓這份敏感左右了演出呈現，要有辦法不受現場環境的不利條件或氛圍所影響。

因此，心態的調整是重要的。當現場感覺對的時候，表演自然較容易得心應手；但若反之，則演出者首先要給自己打氣，此刻更應集中注意力，聚焦於作品的詮釋上。當能量得以在舞臺上匯集，觀眾隨之會受到感染、共同投入，將聆賞體驗帶往理想的方向去。

同樣的，課堂與工作團隊的經營，亦需要關注團隊的動態發展現象，找出凝聚的動力來源；教師的授課引導和修課同學的態度意願，皆是構成課堂氛圍的關鍵。當以教師授課為主時，簡報檔的進度規劃與運用，必須能引導學生進入主題情境，以形成討論的基礎。不過，課堂上如果能有幾位同學主動提問或分享，帶動其他人的同感共鳴，或從不同面向提出意見，則將更容易引發全體投入討論，一起去深入理解、探究特定主題。

以我在北藝大所開的一門課為例，從開學的第一堂課，我便感受到十分熱烈的課堂氣氛，原本打算一節課講完的簡報內容，每每引發許多討論而欲罷不能；就討論課而言，這種激發想法、觀點「你來我往」的互動過程，即是最重要的學習目的。類似的經驗法則，也適用於團隊行政、排練和演出工作。在一個需要密切合作、同時異動頻繁的團隊裡，若是能有幾個主動積極的夥伴，勇於承擔改變所帶來的挑戰，並樂於在內外部的變動壓力中，找尋發展的契機，就有可能帶動整個團隊的發展運作，活絡工作的氛圍，不斷向前邁進。

我始終相信，態度的翻轉會是改變的關鍵。既然不停的改變，是唯一不變的道理，那麼運用對團體動態的體察，也就有助於我們在一個又一個的當口轉換視角，無論在順風處還是逆境裡，都能找到契機的可行性。

可遇不可求的相挺伙伴

在社會上工作幾十年來，我也深知，意氣相投的長官或同伴是多麼可遇而不可求。過去跟中央、地方政府或民間單位都曾有過一些共事經驗，面對夢想

的追求、工作上的困難與挑戰，如果有一路相挺的長官、同仁和朋友，就可能
會造成就出不同結果。

一路相挺的基礎在於信任，在於充分授權，也包括理念的認同與相通，一
種對於專業的尊重及精神上的支持，在適當的時機提供協助，這些都是每一個
人在工作職涯上，所需要的推進力，甚至是關鍵性的「臨門一腳」。

如果把這種關係，運用在主管與部屬間，這樣的主管，能有效帶領團隊運
作，善於激發組織的創意與凝聚力，對團隊士氣也有激勵的效果，使得員工可
以維持工作熱忱、願意投入、勇於提案；若在主管機關與部屬單位間，擴大授
權幅度、從體制或法令的框架裡尋求彈性和變通，讓真正想做事的單位或個
人，勇於任事、樂於承擔，將可以在業務的推動上，收到事半功倍的加乘成
效。

公務機關法令繁瑣，在層層的官僚體制下，還必須面對社會大眾、民意機
關和各級監督單位，常有綁手綁腳情形，公務人員不免感嘆：公僕難為。專業
的意見難以真正落實於施政，長此以往的「防弊重於興利」，造成動輒得咎，

寫改善報告遠比政策規劃書來得多，也養成一個多做多錯、少做少錯的習慣，欠缺主動任事的精神與熱情，「多一事不如少一事」成為根深柢固的組織文化。

由於機緣之故，使我擔任主管的經驗中，很幸運遇到相挺的長官、同仁和朋友，在不同階段給予我支持與協助，成為工作推展上的重要助力。幾年前在兩廳院推動組織變革與轉型、完成機關法制化與改制，以及園區再造，許多工作都具高度創新性，一直在突破與挑戰各種可能性，難免與體制內的慣性和文化多所衝突，種種困難與束縛不斷，相當辛苦煎熬。因而，來自長官、同仁的信賴與支持、對於問題的快速回應與協助，使得業務推動過程，跨越不少障礙，也讓人歡喜做、甘願受，是「一路相挺」、共同成事的經驗，令人感懷不已。

能在互相信任的基礎上一起工作，逐步建立共識後，朝相同目標邁進，即使遭遇阻礙，也能齊心面對，合力解決，實為人生職涯上的美好經驗，證明事在人為。反之，則可能有截然不同的結果。團隊間由於缺乏互信，難以聚焦於

246

共同理想或目標的追求，也可能因為彼此猜忌、消極掣肘，甚至敵對、拒絕溝通，不僅失去共事的意義，也造成組織的內耗或空轉，消磨志氣，無法產出合作綜效，更是組織走向衰敗的警訊，領導者不能不慎。

再就朋友或同儕間的關係來看，有時候，彼此相挺是一種尊重、信賴或義氣，有時也來自所謂的革命情感，值得珍惜。如果打破了這樣的基礎，那麼「不信任感」則可能充斥其間，形成互動、往來的障礙，造成不必要的誤解、難以對話，甚至付出加倍的心力，也難以克服藩籬，令人遺憾。

人生在逐夢的旅途中，挫折與阻礙在所難免，一個人走不如一群人走得遠，若有同事、長官的相挺支持，以及朋友的相知相惜，將可度過許多困難。

相同的，如果我們也能適時給身旁的人必要協助，相信將是造就每個夢想的最重要力量。

在包容中學習，在跌撞中創新

專業的養成必須經過一次次的經驗累積，然而在不斷學習的過程中，特別是在接觸新事物時，常會因為受限於自己的懵懂而跌跌撞撞。然而，也只有在意識到自己的無知或盲點時，才有機會跳脫既有的框架，深入不同的領域，與之產生連結，並轉化成自我成長的養分。

在已知的基礎上探索未知

學習西方音樂的我，自維也納回臺從事推廣與教學工作，基於對傳統藝術的濃厚興趣，我不斷地構思、尋求傳統打擊樂器與現代打擊樂結合的可能性。第一步，便是親自向傳統藝術的前輩請益學習。

記得一開始向「鼓王」侯佑宗前輩學習京劇鑼鼓的時候，我仍是習慣於用過往所接受西方音樂訓練的眼光和標準，來理解、衡量京劇鑼鼓藝術，因而針對演奏方式和手法，產生了諸多的困惑和疑問。面對我的不解與質疑，老師並

沒有多說什麼，而是給予最大的包容，讓我繼續摸索。

直到我掌握了其中的竅門，才終於豁然開朗——原來，那些與西方樂器相較下的表現差異，正蘊含著傳統器樂的藝術精華，其奧妙之處，往往是不能以西方的視野架構來看待的。例如鑼鼓經，不僅只是不同形式打法的通稱或記譜，而是處理時空變換和情節張力之技藝。透過鑼鼓點的烘托和音色的變化，舞臺上各式人物和環境的特質便能鮮明地表現出來；更進一步，透過傳統器樂，能夠帶出一整套深刻動人的審美特性和藝術境界，是不同文化氣質的精彩展現，令人嘆為觀止！

這般深刻的體悟，遂讓我反省到，從前的自己就像隻井底之蛙，如今不但眼界大開，還產生了持續探討的動力。往後，我不但在各類型的節目裡大量使用傳統樂器，更要求自己的學生皆必須修習傳統藝術。

在訓練期間，多數學生的身心不免都會遭遇不適應和挫折感，甚至必須承受外界以「看好戲」的心態所發出的閒言冷語，對體能和意志來說，都是很大的考驗。然而，只要能夠堅持跨過撞牆期，對於練就一身絕技的人來說，站穩

腳步，使其得以入其內而出其外，就不會再輕易被外在言論壓力所影響。

傳統與現代結合的藝術表現，不但豐富了音樂會的內容，更演化成為演出節目的特色亮點與創意的活化來源，而其具有深厚底蘊和創新特色的藝術風格，實難以被輕易地仿效複製。除了鑼鼓點之外，尚包含醒獅鑼鼓、南北管等基本功，而運用棍法的敲擊以及肢體拍打的聲響與節奏變化，竟與現代打擊樂運用肢體語言，以及就地於生活周遭取材來創造音色、聲響等概念創意不謀而合！若只是將傳統的元素複製剪貼於演出裡，而缺乏相互探索、激盪的時間，則恐怕難以從傳統藝術中獲得啟發與創意靈感。

鑼鼓樂是傳統文化的一部分，在臺灣，相信還有許多傳統藝術的素材，可以作為培養創意的壤土。對專業的藝術工作者來說，挑戰各種限制本是家常便飯，每一次的成長皆始於對自身無知狀態的覺察，而在有知的基礎上探索未知，則是再進步的驅動力。在這個從無知到有知，再從有知到未知的循環裡，逐夢的人只有以實際的行動迎上前去，突破眼前的關卡，才有機會證明自己。

跌撞成長的舞臺經驗談

無論是站在舞臺上演出，還是坐在舞臺下欣賞表演，多年來，我在音樂廳與劇場裡渡過了無數美好的時光。因而，每當與對藝術滿懷理想與憧憬的身影為伍時，特別是看著擁有扎實基礎和傑出能力的年輕藝術家和藝文團隊「一頭栽進去」的樣子，總會觸發我諸多心緒，回想起那個初踏入社會的自己。

和新世代的年輕藝術家一樣，三十多年前的我雖然沒有太多的資源，但憑著一股對音樂的喜愛，就這麼「勇往直前」了。經過不斷地學習、磨合，一步一腳印地累積經驗，我在跌撞中獲得成長，要搭建這座藝術的舞臺，著實不易。三十年恍如一瞬，促使我反覆思考，應該要以感恩和珍惜的心情，去賦予這些寶貴經驗更多的意義。

首先，要在「殘酷舞臺」上保有一席之地，專業的能力與視野、技藝與好奇心，是攀登這一座又一座藝術高峰必需的裝備，而自己就是自己最大的競爭對手與必須超越的對象。舉例來說，倘若這次演出達到九十分的境界，下一

251

次，就算八十五分仍達高標，但從比較的角度來看，就是不及格！

其次，表演藝術工作體現了「團結就是力量」這句話的精髓，即使是個人的演出，也必須仰賴表演者與技術和行政人員相互配合，才能成就一次精彩的表現。臺前臺後，每個流程細節環環相扣，在藝術實踐的過程中，「同心協力」堪稱是「知易行難」的基本功。

再者，為促成美好結果，自律與團隊紀律便顯得不可或缺。或許在一般的印象裡，藝術家往往「不按牌理出牌」，看似沒有組織章法，然而，追求完美、高標準的自我要求，亦是藝術工作者重要的性格面向。要實現夢想中的藍圖，就需要堅定的意志與實事求是的理性來支持，可以說，分秒必爭、不輕言放棄以及絲毫馬虎不得的態度，其實是從事藝術工作的本質。最後，分享的熱情，是多數表演藝術的天職，無論何時、何地，以真誠懇切的心情去做藝術的表達，應是不變的初衷。

除此之外，要成就專業的展演，人才、舞臺和內容的建構與強化，是不可或缺的三大環節要素。人才是表演藝術之本，可以透過持續培育來奠定、擴大

基礎；面向舞臺時，論實力、講結果，得適時做出必要的調度和取捨。至於舞臺，則包括演出網絡的建構及觀眾來源的擴充；雖然演出機會看起來不算少，但表演團隊仍須權衡各項因素，若合理的時機尚未成熟，則寧可等待下次可能性的到來。

相較之下，展演創作的內容，是無論如何都不能放棄的——沒有好的內容，再多的理想最終也只會流於空談，再多的人才和舞臺機會也僅是曇花一現。好的內容即是專業實力的展現，貴在精湛與創新，因此，精益求精、求新求變的態度，是進入嶄新階段的不二法門。

從專業、團隊、紀律、熱情四項核心精神出發，思考人才、舞臺、內容三大環節的相互關聯，是回首這三十多年從事藝術工作的足跡，也是與新世代攜手努力的共勉。

生日的意義：動態歷程裡的變與不變

朋友們都知道我非常重視有意義的節日，如：週年慶、生日、過年等等，尤其生日總是給予人一種感恩、希望無窮的感受。從期待生日的到來，到享受眾人祝福的重要時刻，藉由「生日」的短暫停頓，反而給了我們反省自己的良機，用不一樣的觀點看自己，提振志氣，給自己新的期許，找到重新出發的機會，勇敢地做夢，愉快地創造美麗的人生！

每個生日，都是樂團的里程碑

時間過得很快，二○二一年一月二日又到了樂團生日，這個當年一手拉拔的小嬰兒，如今已經三十五歲了。猶記得五年前的一月二日，打擊樂團在臺北國家音樂廳舉辦三十週年音樂會，演出結束後，滿場的觀眾手舉印有「朱宗慶打擊樂團三十週年——臺灣心跳·世界撼動」字樣的大紅色曲目單賀卡，與舞臺上的樂團團員一起合影留念。至今，看著這張「滿堂紅」的照片，耳邊仍會

254

迴響起眾人對樂團「三十歲生日快樂」的同聲祝賀，感動、感激之情油然而生，心中百感交集。

隨著不同的階段歷程，人的心境也會有高低起伏變化。我還記得，在樂團成立十週年的記者會上，我一開口，便忍不住哽咽流淚。當時的我，覺得自己好委屈、背負諸多壓力，而這麼多的辛苦和困難，卻是外人所難以理解的。樂團成立二十週年，我剛過五十歲不久，正值鎮日只想往前衝的壯年時期，想方設法，希望讓別人看到樂團的成就與價值，所以，當時的我十分在意別人的看法，也期待樂團能夠獲得認同。

到了樂團成立三十週年，我也年過六十了，雖然帶領團隊的挑戰依舊，但我早已體認到「歡喜做、甘願受」的道理，況且，能夠從事自己所喜愛的工作，是何等幸福之事！如今，迎接打擊樂團三十五週年，我不再只想著要證明自己，而是要無愧於心、一切踏實。尤其經歷了二○二○年的疫情，我期許再一次帶領團隊超越巔峰、追求卓越，並能以更大的胸襟，回饋臺灣社會對我們的一路相挺。



對一個來自民間的職業樂團來說，三十五年的時間並不算短。在全球疫情持續，歐美劇場關閉、停演之際，打擊樂團懷抱分享所愛的不變初衷，在作品和人才上持續投注心力，從資深到新生等不同的擊樂世代，將透過公演節目的策劃分進合擊，展現生生不息的音樂動能，迎接下一階段的挑戰。另一方面，在現階段大型國際藝術節難以舉辦的情況下，打擊樂團透過具體的展演活動規劃，連結臺灣擊樂界凝聚士氣，向世界發聲。

始終不變的核心價值

這三十五年來，內外部環境的變化相當大，打擊樂團在藝術專業上追求更精緻、更深刻、更寬廣的境界，卻是始終不變的核心價值，我們為此馬不停蹄。好的內容即是專業實力的展現，貴在精湛與創新，因此，精益求精、求新求變的態度，是進入嶄新階段的不二法門。

在二〇二一年的樂團計畫中，包括三季年度公演節目策劃、新世代擊樂人才培育、擊樂專業社群網絡連結，以及推廣紮根與慈善公益計畫等。所涵蓋的

面向，仍不脫樂團三十多年來堅持結合演奏、教學、研究、推廣工作，致力帶動打擊樂發展的核心宗旨。

首先，擊樂劇場《泥巴》開啟了三十五週年的序幕，該作品不但是樂團跨界創新的高度展現，其質感也呼應著樂團三十五年來的奮鬥歷程和不懈精神。第二季年度公演則維持藝術節策展的概念形式，以三檔不同屬性的打擊樂組成《臺灣新聲力》系列節目，對於此刻處於重大變局的世界來說，別具意義。

此外，二○二一年將透過「世代」團員的分進合擊，展現朱宗慶打擊樂團生生不息的音樂動能，共同迎向下一階段的挑戰。一方面，四位資深團員──吳思珊、何鴻棋、吳珮菁、黃堃儼，將再次展現累積三十多年的舞臺魅力；另一方面，屬於「未來世代」的朱宗慶打擊樂團2，是下一階段所要培養的後起之秀，將於九月登上國家演奏廳舞臺，正式引介給觀眾。「老幹新枝」各就戰鬥位置，誓言要讓打擊樂在臺灣持續活躍發展。

疫情期間，全球表演藝術歷經大轉型，在各種發展可能中，「線上」議題受到高度矚目。無論是作為演出作品、團隊推廣媒介的線上影音內容，或是涉

及展演型態根本性的跨域轉型，演出團隊勢必都需要在此刻全力儲備能量。

因此，樂團也將針對「線上觀演」這個藝文產業大轉型的新闢戰場儲備能量，由藝術工作周邊延伸，進一步與社會各界建立連結。期盼未來能繼續以打擊樂為媒介，分享藝術文化的美好，並以專業為社會帶來貢獻。

藉由三十五週年的的整合行動，樂團再度與臺灣傑出新銳藝術家周東彥所率領的狠主流團隊合作，企製全新系列影音專題《來點打擊》（We Need Ju）。希冀結合社群時代的影像力量，以輕薄短小的影音專題和當代大眾創造共鳴，透過社群網絡擴散，以中英文雙字幕形式，積累打擊樂在國內及國際的永續能量。

《來點打擊》以打擊樂為基底，拓展打擊樂與生活的跨界連結，在生活中找尋節奏。系列影音於二○二一年一月起陸續於樂團官方頻道上架，亦將與駐紐約臺北文化中心合作，透過線上形式強化國際交流的傳播力道。

在變與不變中不斷的體悟

運作好一個「團隊」，必須歷經千辛萬苦；而團隊要持續向上提升，更是一個動態的過程。伴隨經驗增長的不會是平穩及安逸，而是更多的承擔及挑戰，因此勢必要從不斷的感悟與累積中，思考變與不變的可能。

樂團從創團初始至今，每五到十年，就會啟動一次大變革，各部門分進合擊，在專業、熱情與核心價值不變的前提下，打破舊有的模式，從思維、結構、角色與流程上求變，最後集結力量突破、整合、再出發。不斷地打破重來，讓團隊的體質更有機、更健全，方能探索更多的可能性，發揮更大的影響力。

不管是身為演奏家或藝術工作者，讓自己永恆的道理是相同的，在變與不變中，不斷的體悟、感知與積累，才能使自身益發扎實與茁壯。為了迎接樂團生日，我們早在五百天前就啟動整合計畫，目標與核心價值從沒有改變，但思維與做法一定要推陳出新，今日的「高點」，必須成為明日的「起點」。如果

我們能繼續把基礎打好、將底盤加大，我相信，打擊樂在臺灣和世界上，都有著「大有可為」的空間，能為社會注入生生不息的活力

三十五年彷彿是轉眼之間的事，但卻又著實是經過了漫長的過程才達致，得來不易；每個階段性大步的邁開，都是由無數一點一滴的累積所構成，在時間歲月的淬鍊中，包含著許多人的努力與付出。我常覺得，一個人的能力十分有限，但若是有一個堅強的團隊，那麼，就會讓人擁有築夢踏實的信心。

感謝上天，讓我能夠和一群熱情的「瘋子」們一起打拚；也要感謝社會各界的支持和關注，而我所能做的，就是以最好的表現來回報給大家。三十五歲慶生會的結束，就是新階段的開始，我會堅定初衷，繼續邁開踏實的步伐！

獲頒行政院文化獎有感：登高望遠，飲水思源

二〇二〇年第三十九屆行政院文化獎的頒獎典禮上，我很榮幸以「開創臺灣擊樂文化的先驅者」的身分獲獎，並由賴德和老師擔任引言人：

「從近代音樂史的角度來看，一九三一年，瓦雷茲的《電離》是第一首完全由打擊樂器演奏的樂曲，也使打擊樂成為一門獨立樂種；臺灣則一直沒有打擊樂主修，一九八二年才由國立藝術學院（現國立臺北藝術大學）音樂系設立打擊樂組。而朱宗慶正是擊樂組的開山祖師，他改寫了臺灣的打擊樂，不但從冷門變成熱門，並且從落後半世紀的起跑點出發，僅以短短三十多年的時間，便與世界並駕齊驅，帶領我們繼續前進。」

賴德和老師這番引言，讓我感動不已，過去為打擊樂所奮鬥的種種，也宛若跑馬燈一般，不斷在腦中重現。

頒獎典禮上，打擊樂團的駐團作曲家、也是我返臺所教的第一位學生——洪千惠，特別為本次典禮量身打造了一首全新曲目《聚擊》，由團員們演奏，她別出心裁地運用「一九五四」、「一九八二」、「一九八六」、「二〇二〇」這四個數字，作為音樂發展的動機。這四個數字在我的生命裡，各是深具意義的年份：一九五四年出生於臺中大雅，一九八二年自維也納學成返臺，一九八六年創立朱宗慶打擊樂團，二〇二〇年獲頒行政院文化獎。

回想當年，我是一個鄉下長大、打鼓出身的人，選擇打擊樂作為專業發展，是一條相當冷門、也不被看好的路。但一路走來，獲得這麼多的鼓舞和支持，證明臺灣社會是願意給鼓勵與機會的。有幸獲頒行政院文化獎，更是無限感恩。如果說，得到社會的肯定，算是一種成功的話，那麼，我會將它視作是上天的恩賜。

我「出道」甚早，年輕時，就獲得不少機會及發揮空間，更有來自家人、良師益友、工作夥伴的支持。以我現在的年紀回顧自身在專業領域的發展，其中有自己的選擇與堅持，同時也有很多天時、地利、人和的因素。

五十多年前，在我成長的鄉下地方，多數人的觀念裡，「打鼓的」算不上是個有未來、或有出息的行業，因此，我很感謝我的父母，願意相信我，讓我去探索自己喜愛的事物；願意支持我，走上學習和追求打擊樂專業的道路。

而後，在馬水龍老師一封親筆信、林懷民老師的來電、賴德和老師的推薦、吳靜吉博士的鼓勵等諸多前輩師長的支持與引領之下，得以進入並於我所熱愛的表演藝術專業領域，開創這條築夢、逐夢的路，擁有這些機運，要感激的人真的太多、太多了！

讓藝術為各行各業加值

不過，我認為更重要的是「感恩之後的反思」——我一直在想，如何發揮「帶動」的效果與影響力，讓藝術文化在臺灣蓬勃、深化，從而帶動社會的發展。

這樣的想法，從我與打擊樂，到打擊樂與臺灣的連結上，應該可以作為一個拋磚引玉的例子。我想，打擊樂活躍發展，能與各領域結合，為各行各業帶

來加值，讓作品、人才、演出成為「臺灣的名產」，和世界交朋友，為社會帶來許多幫助。

自維也納回臺，至今已經快要四十年了，在這塊土地上發展打擊樂，如我所預期的，也大大超乎我的想像！雖然我一開始就設下了「立足臺灣、放眼世界」的目標，但我實在沒有預設到，打擊樂能夠帶我走出一條如此高遠、寬闊的路。因此，藉著獲頒行政院文化獎的機會，我想表達「飲水思源」的想法。

現在，臺灣已毫無懸念是世界打擊樂壇首屈一指的發展重鎮；然而，登高而後望遠，如果說，現階段的「巔峰狀態」算是一個高點的話，那麼，它應該要在下一個階段成為「基本水準」，這樣，我們才會有不斷進步的可能。要達成這個目標，就不能只是一個人，或者一個團隊好，而是要讓臺灣的打擊樂一起持續共好。

我剛回國的時候，打擊樂是個冷門的樂種，如今，打擊樂在臺灣呈現蓬勃發展的榮景，這當然是因為這段過程中，有很多人努力付出的緣故。其中，北藝大是我打拚人生的起點，也是打擊樂發展的重要基地之一。

因此，我決定要將行政院文化獎的這筆獎金，捐給北藝大，設立一個講座，並開放給各校院的有志學子參加。希望能讓國內外音樂藝術專業社群產生更多連結，讓這筆獎金發揮更大的社會價值。

我始終是玩打擊樂的！

長久以來，「朱老師」、「朱校長」、「朱總監」、「朱董事長」等職務身分，是外界常對我的稱呼與認識。我認為，我能有機會在藝術教育、劇場經營，乃至整個表演藝術生態裡擔任各項公務主管職，這些「社會歷練」都源自於我在打擊樂專業的追求。

而近四十年來，許多頭銜職稱隨著職務的承擔與卸下而變化，唯一不變的角色就是——我是個玩打擊樂的人！多年來，儘管「公務纏身」，我未曾離開或「棄守」我的專業藝術崗位；相反的，我要求我所創辦的打擊樂團不斷自我精進、創新突破，讓打擊樂的定義更寬廣、更深厚！

我認為，以追求極致的態度與熱情來從事藝術專業工作，在經驗不斷積累

265

的過程，自然會產生有意義的「社會價值」。一來，經由時間淬鍊，這項專業發展成就與社會發展腳步逐漸融合齊一；二來，當這項專業的頂峰不斷攀高、底盤不斷做大，其所能發揮的影響力，自然不會僅限於自身，而是有能力推己及人。

因此，我會說，「我始終是玩打擊樂的！」我堅信，玩打擊樂能為社會帶來許多價值，帶動社會無限可能的想望。如今，獲得行政院文化獎，讓我更加堅定此一信念。若是打擊樂保持活躍，我們就不應對未來有太多設限，因為生命因夢想相隨而美！

回想我的成長過程，來自父母、師長、前輩所給予的潛移默化的機會，使我能開拓出一條自己的路。「飲水思源」，此刻，我也將以同樣的心情，盡我所能持續付出，給予臺灣的打擊樂生生不息的機會。

我始終相信：社會鼓勵什麼，就會出現什麼。獲頒行政院文化獎，與其說是對我個人成就的肯定，倒不如說是期待個人努力的價值，能夠化為有助於社會正向發展的資產。我期許我自己，繼續成為一股帶來動能的活水源頭，

266

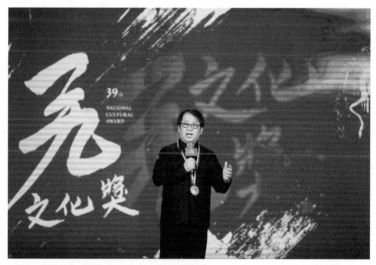

獲得行政院文化獎,是社會各界給我的最大鼓勵;登高望遠、飲水思源,我
始終是玩打擊樂的,會繼續努力以藝術專業來為社會貢獻。

讓社會因藝術文化的存在而
美好;;更期盼這些年來一小
步、一小步的累積,能為打
擊樂、整體社會,帶來更大
一步的邁進!

第六章
有話直說
掙扎與堅持的藝術外一章

政治的變遷與做事的機會

自一九八二年從維也納回國，至今已經三十八年了，其中，我竟有二十年的時間在公務單位擔任主管職，現在回想起來，自己都覺得不可思議！或許因為很多時間有機會進入公務單位，也做了不少事情，常讓一些人私下問我：我是什麼背景？能在不同時期做那麼多事情，好奇我是「藍」還是「綠」？

其實，從小到大，經歷過戒嚴、解嚴、民主化，至今，我從未加入過任何一個政黨，而打擊樂團一九八六年創立以來，我個人和樂團也從來沒有參加過任何選舉或政黨活動。這是我一開始便立下、並且一路遵循至今的原則，從沒有破例過。這樣的原則要能夠堅持三十多年，過程中必須有足夠的決心和勇

氣，其實並不是件容易的事。

不過，身為國民以及社會的一分子，我認為我應該以自身的專業能力去參與公共事務，共同促進國家社會的發展，而這其中，當然也就包括了國家、政府所託付的公共任務。因此，當受託之時，我和樂團往往都是全力以赴，透過自身的專業，希望為國家社會帶來加值與助益。

文化的國際交流，沒有「藍／綠」之分

在多年擔任公務單位主管職的過程中，有幾件讓公眾留下印象的事。從中，也可以看出我的中心思想，那就是：以專業參與公共事務，沒有「藍／綠」之分。

首先，我首度以公職身分隨同政府官方出訪，是二○○二年游錫堃內閣任內。當時，游院長出訪中美洲的海地、巴拿馬、貝里斯、哥斯大黎加四個邦交國，力求在提供經濟或農業協助來鞏固邦誼的政策模式外，加入文化藝術的積極面，因而邀請我（時任國立中正文化中心主任）、邱坤良（時任國立臺北藝

術大學校長）、陳郁秀（時任文建會主委）三人為藝文界代表，組成參訪團隨行出訪友邦。

隨著「文化軟實力」日益受到重視，二〇〇九年，打擊樂團有幸受邀，隨同馬英九總統出訪中南美洲友邦。會獲得這樣的機會，是因為打擊樂熱情、充滿活力的特質，與中南美洲國家的氛圍相呼應，因而，外交部所組成的遴選委員會經過討論、審議後，擇定邀請打擊樂團隨同總統出訪。

我還記得，當年的三月接到外交部禮賓司李世明司長的電話，表示想帶外賓到國家音樂廳欣賞打擊樂團演出。後來，李司長又來參訪樂團，在了解樂團的展演特色後，向我提出了隨同出訪的邀請。

幾天後，總統夫人周美青女士親自致電給我，表示想在出訪前先認識團員。在此之前，我和樂團與總統夫人周美青女士並不認識，也沒有特別的交集或淵源。然而，身為總統夫人，「美青姊」的態度親切隨和、毫無架子，對藝文事務又特別關心，她來樂團與團員見面後，很快地就與大家打成一片。

我看她樂在其中的樣子，便向總統夫人提議，邀請她在樂團隨同出訪演出

的安可曲上親自上場，表演一段打擊樂。沒想到，她不但欣然答應，還很認真地練習，並且到樂團來和團員排練。由於「美青姊」認真投入的到位表現，演出獲得了熱烈迴響，充分發揮了文化藝術於國際交流活動中所擁有的感染力，而樂團也就此與「美青姊」建立起友好的情誼。

從總統夫人到民間友人，「美青姊」一直是位作風低調的好朋友，對臺灣眾多藝文團隊都非常關心，總是自行購票欣賞各類表演節目，更會自費參與臺灣表演團隊的海外演出活動。這份出於對藝文事務的共同熱忱，即是我和樂團皆感到特別珍惜的情誼。

尊重與信任，藝術文化成為最大公約數

同樣是二○○九年，結束隨同馬總統出訪中美洲的行程後，我接受安益國際（Interplan International Corp.）的邀請，共同組成團隊，隨即投入高雄世運的籌備工作。當時，我擔任開閉幕式的總導演，統籌決策，定調所有節目內容，並把關所有相關工作的執行。

要在有限的時間、資源裡，完成這項備受期待、意義重大的工作，壓力不小。然而，當時高雄市的市府團隊，給予我們最大的信任和支持，共同完成了這個「不可能的任務」，成功打造出一場展現臺灣文化活力的精彩開閉幕典禮。

首先，高雄市陳菊市長給團隊非常大的信任和支持，市長每次見到我，總是非常客氣地一再向團隊道謝，凝聚了眾人的向心力。其次，高雄世運開閉幕式以文化局局長史哲為溝通協調窗口。在籌備過程中，我們與史哲局長互動密切，對所提出有關開閉幕式的需求，他幾乎「有求必應」，到處協調，爭取各項資源來支援，才有辦法做成如此大型的活動。

由此可見，從中央到地方，無論執政黨是「綠」還是「藍」，對於藝術工作者來說，一點都不重要，想做事、能把事情做好，才是最重要的。這麼多年的經驗告訴我，決定是否以專業投入公共事務的原因，與政治的「顏色」無關，願意讓藝術文化成為最大公約數，能夠打造充分尊重與支援的環境，才是關鍵。

在政治變遷的環境中，與做事的機會相遇

一路走來，我除了持續打擊樂團演奏、教學、研究、推廣的工作，在北藝大和兩廳院這兩個機構中，我亦多次擔任過單位主管到最高主管等多個職務。從打擊樂到表演藝術領域，再到藝術教育以及劇場經營和藝術行政與管理，由此所延伸、涵蓋的面向，即是我事業與志業發展的歷程和樣貌，也是我之所以成為今日之我的原因。

若將個人的職涯放入社會發展的歷史來檢視，則可以說，我是在臺灣政治不斷變遷的環境中，與做事的機會相遇。

一九八九年，在我三十五歲的時候，第一次進入兩廳院工作。當時，我與時任國立中正文化中心主任的劉鳳學老師並不認識，但她卻來找我面談，並請工作人員跟我具體詳談，正式邀請我加入工作團隊。後來我才知道，劉主任在選才時曾多方徵詢，從而透過時任記者的侯惠芳女士引薦，找上了我。

當時的臺灣，剛解嚴不久，從政治經濟到文化藝術各領域，整體呈現出百

花齊放、躍躍欲試的現象。與此同時，我在北藝大（國立藝術學院）教書，已負責籌辦過不少校內的展演活動；而創辦樂團分享我喜愛的打擊樂，也得到了超乎我想像的熱烈迴響；進兩廳院工作前，我還受託策劃了兩廳院「迎接音樂新鮮人系列」。或許是因為這些前路的點滴累積，給了我「被看見」和「被信任」的機會。

一九九〇年借調期滿後，我自兩廳院回到學校教書，並專注於打擊樂團的發展。整個九〇年代，文化發展和文化建設正邁入新階段，包括以地方為主軸的文化政策思考，以及十二項文化建設計畫等，同時，「藝術行政」專業也開始導入了臺灣社會。因此，我和一批初踏入藝術行政領域的年輕人，在也許是早期的「策展」模式，在時代的脈動裡，實具突破與創新的意義和價值。

一九九三、一九九四年二度接下了籌辦國慶「民間遊藝」活動的重大任務。現在看來，當時的我們以表演藝術節目製作的概念，來籌辦國慶民間遊藝，可說

一九九七年，我接任北藝大音樂系主任；二〇〇〇年，臺灣首度政黨輪替。陳水扁總統任內，推動政府改造，而當了十六年「黑機關」的兩廳院，由

於組織缺乏法制定位，造成營運與管理上極大的問題；又，人事、會計、管理等受限於政府制度的僵化，組織缺乏活力的老化問題，導致兩廳院漸漸缺乏自我挑戰性與國際競爭力，已到非予以改變不可的關鍵時刻。

有鑑於此，教育部范巽綠政務次長透過引介主動找上我，亟力說服我於二○○一年接下兩廳院主任一職。在二○○一年到二○○四年我擔任主任的這三年半內，從曾志朗部長到黃榮村部長時期，皆是由范巽綠次長主責兩廳院的業務督導，而范次長幾乎是傾全力地協助所有執行事宜，我們的共事可以說「合作無間」，由此也培養出了深厚的情誼。

我與這些過去並不認識、沒有特別交情的教育部官員，從一開始的「不打不相識」，到取得「並肩作戰」的共識，更一起走到一同完成了兩廳院法人化的艱鉅任務。還記得在那段推動兩廳院組織改造、法制化的期間，有太多的事需要商討、需要支援，所以我三不五時就會到教育部裡「走動、叨擾」。而黃榮村部長也不厭其煩，傾全力支持，只要我有事情找他，他都會抽空接見我，並找相關人員來共同解決，甚至把他家裡的電話和私人手機號碼留給我，歡迎

我隨時找他討論。

有一次，我提了一個重要的案子，引起很多的討論，在座的與會者多所爭執、持保留的態度，而我也表現出強硬的態度。當時，黃部長沒有當場否決我，只表示「我們再談好了」，為事情的結果留下空間。隔天一大早，黃部長還是非常關心此事，打電話給我，表示如果我認為我的提案是重要的、該做的，那麼他會支持我。這次的通話也是後來 NSO 擺脫黑機關身分，成為名符其實的「國家交響樂團」的關鍵電話。

早前階段，年輕氣盛的我，認為只要是有道理、是對的事，總希望別人也能認同。遇到彼此意見相左時，說話就會不自覺的大聲，講話經常很衝。但黃榮村部長總是包容我的舉措不當，了解我只是求好心切，從不跟我計較。多年後，在一次的聚會中提到此事，我特別感謝黃部長當時的雅量，而黃部長則是妙回：「我自己以前也是這麼衝！」

我想，每個人都有願景、夢想，而這麼多的願景、夢想能否實現，除了自身的努力與堅持，很多時候是要看上天的安排以及共事者的相挺。

在推動兩廳院組織改造和法人化的日子裡，教育部的官員、同仁及朋友真的幫了我很多的忙。像是改制後，兩廳院人員的移撥安置，就是在當時教育部人事處的朱楠賢處長的傾力協助下完成。那些齊心協力、相互支援的打拚經驗，以及愈辯論、感情愈好的溫馨回憶，至今我仍感念在心。

完成階段性任務後，我卸下兩廳院改制行政法人藝術總監一職，再度回到學校，並於二〇〇六年到二〇一三年出任北藝大校長。在兩任共七年的校長任期間，外部的政治環境持續變遷，於二〇〇八年出現第二次政黨輪替。不過，無論是「綠營」還是「藍營」執政，那七年間，政府對於北藝大的校務發展皆相當支持，持續為高等藝術教育挹注資源。

二〇一二年，行政院文化建設委員會升格為文化部；二〇一三年，就在我即將卸任北藝大校長之際，我又受到教育部蔣偉寧部長、黃碧端次長之請託，第三度「回鍋」兩廳院，擔任董事長。當時的職務內容，屬於「看守與轉接」性質，主要的目的，是等待立法通過，使兩廳院的監督單位能由教育部順利移轉至文化部，並且從一法人一館所的國立中正文化中心，轉為「一法人多館所」

的國家表演藝術中心﹔在此過程中，讓業務能夠「無縫接軌」。

基於對兩廳院的特殊情感，以及身為藝文界一分子的使命感，我沒有多想

就應允接下了這個擔子，完成這次階段性的任務。二○一四年，國家表演藝術

中心正式成立。

二○一六年，臺灣出現第三度政黨輪替。記得當時，即將新上任文化部的

鄭麗君部長，曾在就任前因展開向藝文界請益的拜會行程而到訪打擊樂團，而

那時候的我，已卸下公職並從北藝大校長退休，將大部分的心力投入於個人所

鍾愛的打擊樂專業發展上。在此之前，我與鄭部長並不認識，也沒有特別的淵

源。

時隔不久，因為國表藝陳國慈董事長屆齡請辭，鄭部長客氣而慎重地來找

我，希望我能夠幫忙。交換意見後，我發現，我們對國表藝中心的發展理念及

許多想法不謀而合，對於落實藝術專業治理的願景，都抱有很深的期待。因

此，再三思考後，我同意接下國表藝董事長這個職務，並正式對外宣告：這會

是我最後一次進入公家機構服務。

三年多來，我與鄭部長在公務上的互動密切，從而建立起相互的信任與「革命情感」。除了有許多機會見面外，我還時常寫信、打簡訊、打電話給部長，提出有關國表藝及臺灣表演藝術發展的想法，而鄭部長總是非常有耐心地撥空與我討論、交換意見，並且徹底消化過議案相關的資料後，再從文化部的角度，於政策、法制、預算等面向上，給予國表藝最大的支持，使文化政策和國表藝公共任務緊密接軌和串聯，共同努力來健全表演藝術生態、帶動全面發展。二〇二〇年 COVID-19 疫情期間，我曾連日與鄭部長密集通話、視訊會議至深夜凌晨，商議相關的因應。

從互動中，我觀察到，鄭部長長期投入公共事務，做為一位政務官，雖對政治場域熟稔，但從未對行政法人下過任何「政治指令」，有的只是在許多場合、層面的實質力挺，以及對專業治理的充分尊重。可想而知，鄭部長一定在許多場合為我們「擋了很多子彈」吧！那份「為藝文界奔走」的心意和行動力，是最令我感到佩服的地方。

自二〇一七年我剛接任國表藝董事長時，國家兩廳院三十週年、臺中國家

歌劇院剛開幕一年、衛武營國家藝術文化中心還在籌備階段、加上國家交響樂團，到現在三館一團的到位齊備、北中南表演藝術的百花齊放，我深切地感受到：從「國家兩廳院」到「國家表演藝術中心」，是一條不斷向前走的道路。

目前，國表藝三館一團的經費，占了文化部預算的十分之一，是帶動國家社會發展的一股不容小覷的力量。為此，我們更應該以兢兢業業的態度，做好每件事，珍惜、善用每一分力量。

在我看來，相對於政治的更迭，臺灣的表演藝術發展，事實上保有著政策和制度的延續性。又因為堅持住專業取向的發展，從而使其能夠不為政黨政治所主導，讓專業能力的從業者，有機會去肩負起執行公共任務的責任。

正因為想做事的心態大過一切，也意識到確實有很多事情可以做，我才會一次次地接受職務的邀請，並且自許要能夠有所作為，才不負所託。不過，對我來說，出任公職的每個人，都終有離開職務的一天，從這個角度來想，自然無需費心於「權位」。相反地，身在其位之時，必當全力以赴，只要是能對藝文界帶來助益的事情，做就對了！從這個角度來檢視我這一路走來，或許更能

夠體現出，堅守專業取向的意義和價值。

人一生中會遇到的困難太多，而且一個人的能力有限，因為有全力支持、有惺惺相惜的主管、同事、朋友，才能順利完成每一個願景和夢想。人在追求夢想時，一路上所碰到的困難都只是「過程」，須以樂在其中的心情面對。如果只為了工作而工作，為了生活而生活，每一件事都當成是「結果」，那麼永遠都會遇到困境，難以逃脫。

換句話說，歡樂、喜悅或成功，都是上天的恩賜，是他人相挺的結果；即便是困難，也是上天給的磨練。如果這麼想，看似充滿危機的環境，實則機會紛湧，挫敗時，不會氣餒；得意時，也不會驕傲，做任何事也會持平常心，常懷感恩！

落實藝術專業治理，未曾改變的核心價值

三十多年來，在追求夢想的一路上，「落實藝術專業治理」是我最為堅守的核心價值。因為是實踐的原則，所以不應、也不會因為我在哪一個位子或扮演不同的角色而有改變。

在擔任兩廳院藝術總監時，我全力以赴；在擔任國表藝董事長時，我同樣全力以赴。結果，便出現了一種說法：朱宗慶當藝術總監就是藝術總監制，朱宗慶當董事長就是董事長制?!

然而，從行政法人這個制度應用於場館落實專業治理來看，藝術總監和董事長所被賦予的職責，所要做的事情其實很不一樣，扮演的角色不同，也各有可以發揮的空間，各應為其職權盡責。在「一法人多館所」的架構下，董事長與館團總監的職責，不管是法規，或是實務運作，更是有必要做出明確的區辨，才能夠各司其職、建構典範。

愛才惜才，但絕不在人事權逾矩

我常說，國表藝所轄三館一團近八百名的員工中，董事長總共只負責四個人的聘任。國家兩廳院、臺中國家歌劇院、衛武營國家藝術文化中心等三場館的藝術總監，是由國表藝董事長提請董事會通過後聘任。而 NSO 國家交響樂團的音樂總監，依遴選辦法公開徵求推薦音樂總監人選；董事會推派董事組成遴選委員會並經委員會推舉後，由國表藝董事長擔任召集人；經過遴選作業後，將建議人選提董事會通過聘任。

除了三館一團總監共四人，係基於法定職權由董事長提董事會或遴委會提董事會同意後聘任外，身為國表藝董事長，對於三館一團的各層級主管和同仁聘任相關人事作業，我未曾介入或干涉過相關的安排。即使，基於同在藝文界的背景使然，館團總監在尋覓人才時，曾表示希望我能推薦人才或人事意見，我一向表示尊重。之所以如此，就是因為我恪遵「落實藝術專業治理」之原則，這是理念問題，落實尤為重要，我不能讓理想打了折扣！

認識我的朋友都知道，我是個愛才、惜才的人；我很敢用人，也很會用人。但是，在公家機關擔任主管時，我同時非常重視職責角色的分際，在人事權上從不會逾矩。

舉例來說，擔任北藝大校長時，我從不干預聘任教師的教評會，並由副校長擔任召集人主持會議，對於會議已達成之共識，從不干預。大學校院各系所的教師聘任，「競爭」著實激烈，校長職權可為空間，不能說沒有。然而，在我擔任北藝大校長期間，關於教師的聘任案，除了個人有實際參與教學和所務工作的音樂系擊樂組以及藝管所（校長兼任所長），我會共同參與人事決策過程，其他各系所的聘任案，各單位依循機制做成決議送到校長室的案子，我一概照簽，從未有過任何干涉。

此外，考量北藝大創校已逾三十年，多數教師在創校初期即已到校，為免人才斷層，並利承傳，我積極爭取更多優秀人才到學校任教。因此，我希望各系所能夠「遇缺就補」，並且在學校編制做出調整，擴充師資員額，努力爭取為各系所增加徵聘教師的空間。這麼做，無非是「從大處著眼」，只要是對各

系所和學校整體有幫助的事，我就會盡力爭取資源來達成目標。

身為藝術工作者，我深知藝文生態系的健全發展，需要有對軟硬體條件的充分投資。因此，高度尊重各系所、各場館的專業治理的同時，另積極為各系所、各場館爭取經費、員額、空間、設備等各項發展資源，是我在擔任北藝大校長以及國表藝中心董事長時，同樣堅持的信念與力行的準則。

作為專業追求的「安全閥」

身為國表藝董事長，除了充分尊重三館一團總監的人事權，在演出節目的安排上，我也秉持同樣的原則，因為人才任用和演出規劃，即是各館團落實藝術專業治理的核心。舉例來說，三館一團的節目安排，是專業治理範疇，也是總監的法定職責，故由各館團負責規劃和執行；三館一團雖在「一法人多館所」的制度架構下來運作，但發展歷程和發展定位各不相同，國表藝訂定各館團的共同願景與目標，三館一團則據以發展其營運方針及執行策略；各館團彼此以有時相互合作，有時各自努力，達到既有整合且各有特色的理想。這才會

是劇場保有活力、創造精彩的重要根本，這也是我一向不主張以「中央廚房」概念來通盤看待三場館核心業務的原因。

以現況而言，國表藝和監督機關（文化部），以及國表藝的董事會和各館團，各有職權、各司其職。基於中介組織的角色功能，國表藝中心對三館一團負有審議監督之責，同時，也作為各館團追求專業發展的最有力支持及後盾。

雖然環境總有變遷，也可能未來變化不如預期規劃，但我認為，除了做什麼就要像什麼；全力以赴，也包括讓制度永續、建構典範。身為終身的藝術工作者，除了投身劇場體制的開創外，當我承擔起國表藝董事長的職務角色時，我更在意「專業治理」的理想能否被落實，也期許自己能讓「董事長」這個角色成為三館一團的「安全閥」，做為折衝，從而協助館團共同維護藝術專業的自主性。

在三場館演出，或與三館一團合作，有人用「兵家必爭之地」來形容。從各館團運作上來說，在邀約演出團隊、工作夥伴時，各總監對節目規劃、演出內容，會有其思考點；各館團有其節目評估、評議機制；藝術總監、音樂總監

287

依權責以館團發展定位來做判斷、選擇和決定，並為各館團的經營成效負責。

對於節目或相關機制，可能有人認為好或者有意見，這些都可以探討，也可以批評，但建構一個具備專業自主性以及向社會開放的藝文環境，背後需要許多溝通、承擔、權衡，所具「抗壓性」是相當困難的。如果沒有充分理解專業治理的核心理念，甚或政治力介入，那麼專業劇場的未來，將會令人難以想像。

值得珍惜的是，在我擔任國表藝董事長迄今，三館一團在節目和人事上，至今都沒有出現政治權力凌駕藝術專業狀況。非常感謝各界對國表藝的尊重，給予表演藝術專業自由發展的空間，不受政治干預，更要特別感謝政府、藝文界和社會各界一起理解、共同維護這樣一個得來不易的生態文化。

我想，「落實專業治理」絕對不是口號，我也不會換了位子就換了腦袋；一以貫之的原則，多年來在不同單位的工作經驗，禁得起檢驗。在持續變動的大環境中，我會繼續用行動來證明，我維護初衷的不變決心。

追求落實理想的制度設計，以 NSO 國家交響樂團為例

國家交響樂團（NSO）是國表藝中心「一法人多館所」體制下的附設演藝團隊，以目前政府所設立的各個表演團隊組織型態來說，NSO 是最早成為行政法人體制下的表團。

NSO 的組織定位問題，從一九八六年的「聯合實驗管絃樂團」年代就開始進行多方探討，一路走過由教育部指派、主管兼代團長、兩廳院主任兼代團長等時期，直到二〇〇四年兩廳院改制為行政法人後，隨即教育部成立樂團改制推動小組，隔年，即由教育部核定 NSO 成為兩廳院附設樂團，並定名為「國家交響樂團」，自此確立其組織型態。其後，隨著二〇一四年國表藝中心成立，NSO 由原來隸屬於兩廳院，轉而成為國表藝中心附設之演藝團隊。

這麼多年來在 NSO 組織定位的討論中，追求專業發展，一直是各方的期待和努力方向。這從 NSO 過去曾由公職人員兼代團長，一路走到二〇〇五年起由音樂總監負責樂團運作，就可以看出種種發展脈絡。

289

二〇〇五年 NSO 改制，隸屬於兩廳院（一法人單一館所），不再設團長、副團長，而是改以設立音樂總監、執行長。當時執行長的聘任，係由音樂總監和兩廳院的藝術總監共同提名，經董事會同意後由董事長任命。

二〇一四年，國家表演藝術中心（一法人多館所）成立，依據《國家表演藝術中心設置條例》第二十條規定（註一），以及《國家表演藝術中心設置條例》第二十三條規定（註二），NSO 依法轉而成為國表藝中心附設之演藝團隊，也就是在組織定位上已和三場館平行。此外，也同時在 NSO 設置規約上，進一步明定由音樂總監對外代表樂團；執行長由音樂總監聘任，並送董事會備查，以協助音樂總監處理樂團事務。此時，NSO 音樂總監代表樂團，以及樂團在專業運作的獨立性上，獲得進一步的體現。

近來有人提出，國表藝中心設置條例及組織章程有一字（「及」字）之差異，但從設置條例的立法理由來看，當時立法時，NSO 為已存在的組織，希望能夠優先評估成為國表藝附屬團隊的可能性，因此，後續國表藝中心成立，當時經董事會修章程函報文化部，確立了 NSO 改隸國表藝中心，不再隸屬兩

廳院。

目前 NSO 的組織和運作，符合樂團希望能夠成為國表藝所轄獨立單位的期待，國表藝董事會和文化部也都支持 NSO 能持續朝專業治理的方向營運。

對於設置條例和組織章程的一個「及」字之差，未來，如果透過修法，能夠讓法條文字更加周延，我樂觀其成。

或許在 NSO 組織設立的依據上，從法律文字層面來看，容或有可以更周延的地方，但不論從立法理由或監督機關的解釋上，NSO 由音樂總監來帶領樂團，以及在國表藝「一法人多館所」體制下的授權運作，都不會減損其所為之法律效果。

NSO 的組織，若能修法通過，那麼 NSO 將如同三場館由藝術總監對外代表所屬場館一樣；NSO 由音樂總監對外代表樂團，也可在設置條例一併寫明，當然能更使其有據。

無庸置疑，無論是法規或實務，音樂總監是掌理樂團發展方向的靈魂人物，負責樂團營運方針、各項藝術事務，包括節目規劃、演出安排，以及團

員任免及評鑑考核等等事項，董事會則尊重其權責及所做相關決定。不管是NSO組織規約或音樂總監遴聘要點有明定，NSO的音樂總監經遴選後，由國表藝中心董事會聘任，其執掌包括：

（一）擔任樂團之指揮，負責本樂團之演練；

（二）綜理樂團藝術發展方向；

（三）審議樂團年度計畫、年度預算及決算；

（四）樂團所屬人員之任免；

（五）代表樂團列席董事會議。

NSO「音樂總監」的設置以及職權的設計，是基於對落實藝術專業治理的理想追求而來。從歷史來看，NSO自一九八六年七月成立至今，目前的制度是從以前到現在所累積下來的結果，也是這一路發展下來，大家認為最合適的制度，值得珍惜。

在二○○一年到二○○四年期間，我曾以國立中正文化中心主任的身分兼任過NSO的團長，當時，基於團長職權的履行，我偶爾會在NSO的辦公室

或排練場表示關心。然而，自二○一七年我接任國表藝董事以來，雖然身為法人代表，又同為音樂人，但基於對音樂總監職權的充分尊重，我刻意「保持距離」，不踏進 NSO 的辦公室或排練場一步，只有受邀出席音樂會，當一個坐在臺下欣賞、給掌聲的觀眾。之所以如此，就是因為將將「落實藝術專業治理」的核心價值值擺在首位，希望 NSO 能夠在音樂總監的帶領下，追求優質的專業表現，來實質成全 NSO 落實專業治理的理想。

任何組織的運作都必然有其困境，需共同努力解決。NSO 組織法制是取得身分的來源，經營運作則需憑藉各項機制的建立、溝通、理解與落實，期許NSO 在專業治理的道路上成就更多的精彩！

註一：《國家表演藝術中心設置條例》第二十條

本中心各場館得依營運需要，經董事會通過，報請監督機關核定後，設附屬作業組織及附設演藝團隊；解散時，亦同。

註二：《國家表演藝術中心組織章程》第二十三條

本中心及各場館得依營運需要，經董事會通過，報請監督機關核定後，設附屬作業組織及附設演藝團隊；解散時，亦同。

國表藝是我在公家機關服務的最後一站

常常有人會這麼問我：一般印象中，藝術家通常被認為是感性，但你一路走來，做了許多工作計畫，是否是因為你的理性大過於感性，才能做那麼多事？我說：事實上，剛好相反！積極投入藝術工作，大多是來自熱情、執著等感性因素，若凡事都經「理性計算」，很多被認為是「創意之舉」的事情，我根本不會選擇去做，也沒辦法做那麼多事。因此理性，只是在感性做事背後的支撐。

莫讓過往努力因「入閣」傳言而失去價值

從一九八九年我初次進入兩廳院工作，到如今擔任國家表演藝術中心董事長，臺灣在這段時間內，歷經了首度總統直選以及已經三度的政黨輪替執政。因緣際會，我已是第四度進入兩廳院的辦公室辦公。

我時常會想，自己有那麼多機會可以為公眾服務，雖然辛苦，但也備感榮

294

幸。因此，每一次應允接下公職時，我會問自己：我能夠做什麼？我做的事能為機構單位或國家社會帶來幫助嗎？

另一方面，這十多年來，每逢內閣改組，都常被媒體或各界詢問，是否有入閣的打算？對於這個問題，我總不知該如何回答，果斷回答也許會被視為自我膨脹，不明確回答又像是有所保留。

由於我在公務單位擔任主管職的資歷頗長，參與過重大的組織變革，同時做了不少決策和實際的執行，因此，這些年來，我確實曾經有過被徵詢的情況。但多數時候，都是眾人過度猜測、憑想像的臆測居多。

對我來說，「入閣」是神聖的事情，對於政府官員們的貢獻，我打從心底敬佩。但是，擔任政府官員參與政治、為社會服務，以及以專業身分進入公家機關、執行公共任務，兩者在角色、功能和所需要的特質上，畢竟不盡相同。對於前者，我自認並無投入的意願與能力，同時，我認為，全力將後者的目標盡力做到最好的話，對於藝文界和社會，一樣可以帶來很大的助益。

自維也納留學回臺後的這三十八年來，能夠投入在自己所熱愛的藝文領

域，讓我備感幸福。因此，不管是在打擊樂發展、學校或是劇場，我都是卯足全力，以「玩真的」的心態來面對。我最大的努力，也是唯一的希望，就是為自己所熱愛的藝文領域奉獻，盡全力地在能力範圍裡，將打擊樂、藝術教育、劇場發展等一切做到最好。

這二十年來，我雖然幾乎都在擔任一級主管，但我總覺得，能夠為國家社會貢獻心力的方式，應該不僅止於「入閣」一途。二〇一七年，在接任國家表演藝術中心董事長時，我便已對外說明：國表藝董事長將會是我在政府相關部門的最後一個職務。其後，雖然已多次重申表達，但有關「入閣」的聲音卻沒有消失。

說實話，「入閣」的傳聞一直對我造成不小的負擔，我最感擔心的，是這些傳言將會讓我過往的努力，失去了該有的價值。為此，我願意再次肯定地表示：國表藝是我在公家機關服務的最後一站！未來，我希望能投入更多心力，在自己所鍾愛的表演藝術領域全力以赴，繼續玩真的！

熱愛工作的背後，是珍惜人生

在擔任國表藝董事長期間，我謹守分寸，全力做好審議、監督與支持三館一團的工作，並藉由我的角色做最大的努力，包括去跟文化部、董事會、立法院、行政院、監察院、媒體、藝文界乃至社會各界做溝通和遊說，讓大家知道三館一團的價值和努力、盡力去為三館一團爭取有利發展的資源和空間，這些是國表藝董事長該做也能做的事情。所以我在過程中全力以赴，於對內、對外的折衝工作裡，發揮充分溝通的綜效。

對我來說，所謂「全力以赴」，是要「做什麼像什麼」，在落實專業治理的理念和準則下，將該職務的權利義務做有益的發揮，在該角色扮演中，為社會做出最大的貢獻。因此，「全力以赴」，即是有為有守、心心念念於理想的實踐。

的確，從維也納回臺後，我便開始馬不停蹄工作；而熱愛工作的背後，是因為珍惜人生。人的一生僅有一次，讓人更加珍惜每個時期、階段的一切。直

297

至今日，無論是待在民間團隊，抑或是出任公職，對我來說初衷和心態都是一樣的。我還是覺得，我只是一直抱持著一種「玩真的」、想要把事情做好的心態罷了——與其說是熱愛做事，不如說是珍惜一切！

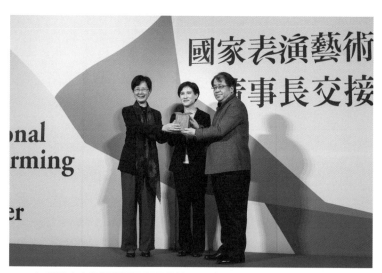

2017 年受當時文化部鄭麗君部長邀請，從陳國慈女士手中接下國家表演藝術中心董事長一職。我已明確表示：國表藝是我在公家機關服務的最後一站！

跋／
我的人生準則

本書出版是因緣際會、水到渠成，也是上天給的恩賜、鼓勵和學習機會，我心懷感恩！我一直有寫專欄、部落格、臉書及準備教材和開會簡報的習慣，也常透過社群媒體和書信與關注藝文動態的朋友及各界互動溝通，這次出書，算是將這些紀錄重新整理成具有累積價值的資料，再次與大家分享。

喜歡分享、願意找方法解決問題、並能與人為善，是我自認擁有的特質；它源於我的價值觀以及對生命、生活與工作的態度。然而，不同階段總會遇到各式各樣的挑戰與挫折；許多時候，分享的背後是更多承擔，充滿著不足為人道的心緒。不過，我總相信上天自有安排，所以，「凡事感恩、積極以對」便成為我的人生準則。

但願這本書，能將我對「人生準則」的感悟付諸成文，體現於我的經驗裡，成為具有意義的事物，與所愛的朋友們分享。

附錄
有感而發
35 個生命中的觸動

01

日久見人心

　　當你對人好一點的時候，別人會表示感謝，但是當你對他再好一點的時候，很多人就會開始懷疑，你是不是有什麼其他的企圖？當你積極投入的時候，別人會嘉許你的努力，但是當你再更積極一點的時候，很多人就會開始懷疑，你是不是有什麼其他的企圖？面對懷疑，我想，如果你自始至終都是玩真的，那麼，只要能夠懷抱一顆真誠的心，我相信，日久見人心。

02

玩真的

　　常有人覺得我做事很有毅力，並且是個重情義的念舊之人。如果說，這是我的兩個特質，那麼我想，這兩者事實上是源自於同一個共通點，那就是「玩真的」的態度。對事，因為是玩真的，所以會想辦法去追求卓越；因為是玩真的，所以碰到各種困難時會想辦法去解決；因為是玩真的，解決困難的過程中碰到挫折，或者力猶未逮的時候，還是能一步一腳印有所累積。對人，因為是玩真的，所以會非常在意每個朋友，無論是在什麼時期或場合認識，同樣真誠以對；因為是玩真的，就會努力維繫互動，希望情誼關係不受時空條件的不同而有所變動。總之，「玩真的」是一句口頭禪，但絕非口號，它是我追求專業、結交朋友、服務社會的一致態度。

03

千山萬水擋不住想飛的翅膀

很多人覺得我做了很多事，而事實上我也的確做了不少事，不過，我總是自我解嘲，事情不辛苦的話，大概也不會輪到我做吧！對我來說，辛苦與否的界定，與人生意義的賦予有關。需要去開創、去努力的事，很難不勞而獲，克服困難的過程必然會是辛苦的，然而，當你是懷抱著夢想去付出、去追求的時候，千山萬水擋不住想飛的翅膀，再多的辛苦也終會有值得的幸福。

04

歡喜做、甘願受

　　走在前面的人並不容易，因為不時需要面對他人的難以理解，感到失望、沮喪的時候，常會選擇放棄。對我來說，放棄是最快、最簡單的一條路，但既然是夢想的追求，那麼就要歡喜做、甘願受。當別人不理解你的時候，就想辦法去說明、說服，盡最大的努力去尋求可能性，找各種方法去解決困難。就算希望渺茫，但只要還能感受到點滴回饋，做就對了！

05

「喝一杯」

遭遇挫折、心情不佳的時刻,我總習慣獨自或找朋友「喝一杯」。無論是一杯咖啡的時間,還是一場小酌的聚會,都可以成為紓解壓力的管道。其實,不管喝的是咖啡、果汁還是酒,都只是一種轉換心情的媒介,人的心態才是引導方向的動能。當人心願意往正向走去,「喝一杯」就會成為克服困難的好方法,反之,當抱以消極負面的態度時,「喝一杯」便成了逃避面對的理由和藉口。

06

安逸是危險的

在我看來，人很容易因為習慣或既得利益而變得安逸，但是，世界的變動劇烈，現階段的穩定並不能確保下一階段的順遂，是以，安逸事實上是危險的。然而，人要保持「不安逸」的心態是不容易的，必須要下很大的決心，因為追求不斷的突破，往往得面對很多困難。然而，如果是真心喜愛，也真的認為值得分享，那麼，對於安逸的戒慎恐懼，會促使人去找到立足點，發揮所長，貢獻一己之力。

07

容許失敗

　　一個社會的活躍發展，需要不斷追求突破和創新，因此，需要更多人勇於投入探索與實驗。不過，挑戰和冒險可能會換來失敗與挫折，但「容許失敗」，卻正是最重要的實驗室精神，其意義在於：對過程的重視更勝結果，不預設結果好壞，但始終對未來抱有期待。試驗的過程中，難免會做「錯事」，然而，只要不是做「壞事」，那麼，在承擔失敗的風險中，便同時蘊含著令人意想不到的精彩可能性。

08

人是鼓勵出來的，
社會也是鼓勵出來的

我常說，一個社會鼓勵什麼，社會就會出現什麼；人是鼓勵出來的，社會也是鼓勵出來的。社會鼓勵成功的故事，不過我認為，所謂的成功無關地位成就，而是要能夠去追求自己所愛的人、事、物。因此，有能力的時候，不妨創造鼓勵的機會，讓這個社會裡的人能有多一些追夢的勇氣。

09

負面思考的負循環

　　社會上有一些傾向負面思考的人，即使是好事一椿，也很容易會往壞的方向去設想，而當真正碰到挫折的時候，不但會給自己帶來很大的痛苦和折磨，也會讓週邊的人受到影響，變得士氣低落。久而久之，持續負循環的結果，就會成為別人「敬而遠之」的對象。俗話說，人生不如意十之八九，我覺得，如果能夠想通這一點的話，也許有助於轉念—凡事樂觀、心存感謝。

10

被誤會

　　相較於做事的辛苦、付出的辛苦，在我看來，人被誤會是更加辛苦的一件事。人總是害怕被誤會，因為誤會發生後，再好的朋友也會變得彼此不信任，甚至反目成仇、相互攻擊。然而，現實生活裡，卻總是充斥著誤會，我們不甘被誤會、習於被誤會，然後從被誤會的失落中獲得教訓、學著成長。

11

加油添醋

在人際互動中，除了書面文字的往來，更多時候靠的是口頭的溝通和訊息傳達。我發現，在話語流通的過程中，有許多原來的小事一件，卻因為一再地被加油添醋，造成接連的誤會和扭曲，使得牽涉其中之人的情緒，都受到了影響。很多時候，訊息是中立的，但卻會因為傳遞者和接收者的認知與情緒，而往特定的方向偏差，進而對最後的結果造成影響。因此，若為了溝通的目的，在表達前不妨練習先深呼吸，想清楚說出此話的後果，才不會讓好事成壞事，壞事變得更糟。

12

你、我、他的同理心

從自我的認同出發，是合情合理的成長過程，不過，在「我」之外，也必須同時意識到「你、我、他」的存在關係。若凡事「唯我獨尊」，無法從其他的角度去思考，很容易便會侷限在自我感覺良好的情境裡；但若心中存有「你、我、他」的同理心，便會懂得換位思考，使人與人之間可以相互照應，透過相互合作開創出新的可能性。

13

取與捨

　　貪心似乎是人的本性，想要獲得的愈來愈多，然而，在取得的同時如果沒有捨得，那麼，我相信所得到的，很快就會失去了；如果什麼都想要、什麼都難以捨得，結果往往是失去更多。有捨才有取，在捨得之中取得，此即轉化、創新的動力，也才有機會成就更壯闊美麗的人生風景。

14

報喜不報憂

很多人認為我是個「得天獨厚」的人,但事實上,我其實是鎮日與挫折為伍的。然而,我總是選擇「報喜不報憂」,因為我覺得,如果與他人的互動只剩下無盡的抱怨,那麼,消極的態度不但會導致自身懷憂喪志,同時還會使週遭的氛圍隨之消沉,讓人退避三舍。反之,與他人分享喜樂的一面,則可以產生正向的循環—因為知道困難是必然的,那麼,困難也就不再是困難了。

15

懂得感謝，懂得反省

　　在邁向成功的路上，人很容易會忘記了自己最初的模樣，所以，除了要有良師益友不時提醒外，自身更要懂得感謝與反省。懂得感謝，懂得反省，當遇到挫折時，你不會表現消極、責怪怨懟；當獲得成就時，你不會表現自滿、得意忘形。在感謝與反省交替的過程中，人會變得愈來愈成熟。

16

孝順的人

　　根據我的經驗，孝順的人對朋友也會比較真誠，所以通常是可靠、值得信賴的人。因為孝順的人，往往比較會替對方想，對人、對事也較有責任感。所以，我總覺得，孝順的人是很適合做為交朋友或者交往的對象。

17

生命中的貴人

　　一個人之所以擁有舞台的原因有很多：首先是努力強化實力，把自己準備好，再者是上天安排的機運。此外，每個人往往會因為不同的判斷而走上不同的人生道路，因此，擁有良師益友，有助於你做出困難而重要的決定，那便是生命中的貴人。

18

從核心態度開展，觸類旁通

　　我曾想過，如果我沒有選擇音樂這條路，若是以相同的態度去做其他事的話，應該也可以有所發揮。因為自我要求以及對追求專業的熱情，是每個工作都需要的，只要保有核心的態度和能力，在一定的技術支持下，應該就能夠觸類旁通，把事情做好。

19

感性與浪漫是藝術工作者的特質，
但不是特權

　　感性與浪漫是許多藝術工作者的特質，但並不是從事藝術工作的特權。事實上，藝術工作者在追求夢想時，必須有理性、精確的工作計畫來支撐，才能讓理想在現實中付諸實現。因而，從事藝術工作是一段從感性驅動到理性承擔的過程。

20

家

　　對我來說，「家」是創造歸屬感、實踐核心價值的同義詞—共同的環境、共同的回憶、共同的動力、共同的行事準則……，凡是具有此類意義的，都可納歸於「家」的觀念。因為懷抱共同的夢想，所以我將學生、工作夥伴視為「家人」來看待，因而，面對教學和工作，相較於利害得失的計算，相互的包容、照應和支持，才是讓「家」成立的價值所在。

21

陪伴

　　陪伴是親子之間的重要課題，在親子的互動關係中，陪伴並不是指父母全然的付出，相對的，在陪伴孩子的過程中，更常會帶來許多收穫與啟發。同樣的，「陪伴」的道理，或許也適用於與學生、工作夥伴的關係上，當雙方能夠建立起彼此信賴與親密互動的關係時，那種相互參與成長過程的感覺，是十分美好的。

22

彩 排 人 生

　　在表演藝術的領域裡，「彩排」是一項重要的工作環節；在表演
藝術工作者的人生中，「彩排」則可延伸成為面對生活與人生的一種
態度。表演藝術重視臨場感，而每次演出的客觀與主觀條件，卻都充
滿變數。為此，演出者必須透過事先的彩排，模擬臨場表現的情境，
並在實際的演練中，發現「藏在細節裡的魔鬼」，即時微調。而在非
演出的日子裡，「彩排」的意義在於：更充分地準備、更細膩地體察、
更精準地設身處地。無論是對自己還是對他人，因為在意，所以彩排。

23

十件事裡的兩、三件事

開創時期，經常是困難重重、挫折很多的，這時，十件事裡假若可以做好兩、三件，就算是非常幸運且成功的，往往令人欣喜若狂。然而，隨著經驗的累積和能力的增進，情況反倒過來，十件事裡若有兩、三件事不如意，就會覺得沮喪、灰心，甚至抱怨連連。我想，那是因為，不同階段的困難和問題，所涉及的深度和廣度有別，當處理的事情愈來愈多時，只能勉勵自己，莫忘初衷，不要輕易喪志，也無須妄自菲薄。

24

事情愈做愈多，挑戰有增無減

　　當事情愈做愈多、愈做愈廣的時候，雖然經驗會不斷累積，但困難與挑戰反而是有增無減的。因此，切莫以為完成了一件事，就能夠一勞永逸，因為這條求新求變的路並非坦途，必須不斷鋪設、持續維護。面對變化速度愈來愈快的世界，我們只能選擇就此打住，或者繼續加倍努力，走上創新之途，讓自己跟得上時代的腳步。

25

有權力的人

　　有能力的人願意承擔公共任務，是社會之福；有經驗的人透過累積產生信心，也是件好事。只不過，在掌握公器、擁有權力的時候，必須謹記在心的是，與其關心個人的去留或發展如何，不如時時省思此刻的所做所為，將如何對眾人造成決定性的影響？社會是否會因你的作為或不作為，而錯失機會、停滯不前？權力生傲慢，只有靠更多的自我惕勵來防止，為社會服務者唯有全力以赴，才能在每一次下台轉身時問心無愧，不致感到心虛或空虛。

26

權力與能力

　　有權力的人通常必須經過千錘百鍊,多數時候,靠著努力累積了一定能力的人,有機會被政府、人民、機構等賦予職責、權位,成為有權力的人,從而得以繼續累積經驗、能力。然而,有些人被授予權力的時候,並不一定有相應的能力,此時,除了要加倍努力做足基本的功課外,「耳朵的定力」更是重要。否則,各種聲音接踵而至,如果沒辦法判斷那些比較大的聲音,是否只是源於「同溫層的自嗨」,就很可能會形成自我膨脹的心態,耽誤了之所以獲得權力的根本工作。

27

手段與目的

　　推動理想的落實，需要有整體戰略思考作為前提。就公共事務來說，若能將之放在國家、社會整體發展的戰略思維去做思考，那麼不同的政策工具、法律架構，或平台制度，會是一種推進的應用工作。反之，若缺乏整體戰略思維，則關於法律架構或者政策工具的討論，很容易就會導向以「如何執行能夠最明確或最全面」，也就是「怎麼樣才最好管」作為終極目的。如此一來，手段和目的便顛倒過來了！在這個基礎上去做討論，就好像是兩條歪斜線，看似有交集，實則各自處在不同的空間維度裡，公共事務也就難以再有突破性的進展。

28

擁有發言權，就等於「專家」嗎？

　　出社會工作多年後，有愈來愈多的機會參與各式會議和論壇，擔任訪視、諮詢、審查、評議、評鑑等性質的工作。與此同時，在個人的專業領域裡，也經常需要與各界專家、委員、民代人士、媒體等互動。這些過程與經驗的累積讓我有所感觸：相互溝通是社會的日常，人人皆有發表意見的權利，不過，有時我也不免感到疑惑，擁有發言權，就等於是「專家」嗎？或許，需要提醒的是，當掌握了特定的話語權力，同時也應有相應的責任承擔；當自身的發言可能影響或決定局勢走向時，則當用更謙虛、審慎的態度來斟酌提供意見。

29

訂定「KPI」的意義

　　許多政府或民間單位都會訂定關鍵績效指標 (KPI)，不過，KPI 的意義，是協助自己確立追求的方向，並設定工作目標，以作為自我檢驗的依據。我認為，如果是玩真的的話，那麼，KPI 就會是給予力量、充滿溫度的指數，但若只是為了執行別人所訂的 KPI、當成「交成績」用的表面訴求，未探究指標及其目標值背後的策略價值或意義，則「達標」很容易就會變成只是在喊口號，背後沒有核心的思考和初衷的溫度，自然也就很容易淪為冰冷的數字，給人帶來壓力和束縛，而無益於團隊的發展。

30

積極投入，不必自我膨脹，
也不需妄自菲薄

　　從全面、整合的角度來看，每個職務都有不可或缺的重要性，然
而，之所以會產生「本位主義」，往往是因為覺得自己此時正在進行
的業務很重要，而也是因為看重，才會積極投入去追求。因此，做每
一份工作、每一件事的時候，不必自我膨脹，畢竟各自的精彩仍得透
過整合的力量才能發揮加乘的效果，但也不需要妄自菲薄，小看了自
己所能發揮的空間和影響力。

31

無時無刻不在面對選擇

對多數人來說，求學要讀什麼科系、就業要入哪個行業，以及步入婚姻、生養孩子等，是人生的重大選擇。然事實上，我們日常生活的每一天，食衣住行無時無刻不需要做選擇，從追求夢想到過日子，都需要面對選擇問題。以過程論，良師益友以及視野、經驗的擴展，可以協助你做出判斷與抉擇；以結果論，雖然選擇的結果會讓人產生好壞對錯之感，但我相信，無論如何選擇，只要有做，就會有累積。無時無刻不在面對的選擇，構成了我們每一天的生活，也構成了人生的價值和意義。

32

「挖心掏肺」的省察

　　與人相處，我相信以誠相對，總是用真誠的態度去和周遭的人互動，日久見人心，會有愈來愈多人知道你是「玩真的」，從而產生共鳴，支持相挺、一起打拚。就算是對那些沒有太多交集的朋友，或許會因為想法不同，不會全然地認同，但對於你是「玩真的」的誠意，也能有所體會、感動或尊重。不過，當你懷抱期待，對朋友「挖心掏肺」，把最真實的想法表達出來，用最誠懇的態度提出建議，或想要分享內心的感受時，對方不見得會用同樣的共鳴和同理來回饋。因為從接收訊息的一方聽起來，有時候，那些「挖心掏肺」的話語，顯得太直白而令人感覺受傷，有時候，又因為處境不同而難以理解。說起來，這些反應都是「人之常情」，而人與人之間的關係，常常是如此妙不可言。人生能有良師益友，真的很幸福；願意對你「挖心掏肺」或聽你「挖心掏肺」的知音，更是難得。

33

過生日的意義

　　朋友們都知道，我喜歡過生日，對我來說，生日或特殊節日、紀念日的慶祝，都是給自己一個回顧、反省、展望的機會，同時也是給別人一個問候、鼓勵、祝福的時間，就算是提出需要改進的檢討，也都是正面的思考、誠心的建議。因此，我總是把握每次可以過生日的機會，並讓每次慶生都別具意義。

34

感恩與惜福

　　二十歲的那天，我突然意識到自己長大成年了，要開始為自己的人生負責。三十歲時，我對志業懷抱著很大的企圖心。四十歲時，我努力追求卓越，向世界頂尖看齊。到了五十歲，覺得自己可以有一些具體的作為，所以設定了許多目標，並且想著自己是否能達到，也特別在意他人的看法。過了六十歲，外界的肯定於我已不再是最優先的排序，反而，感謝過去、珍惜當下的心情愈來愈強烈，惜福和感恩成為最重要的關鍵字。

35

人生的旅程，生命的循環

　　初生的嬰兒，嗷嗷待哺，需要人照顧，在足夠的安全感中，一眠大一寸。長大成人後，開始獨立自主，有了自己的學業和事業、工作與生活，每個階段有不同的歷練成就、不同的目標追求，不同的所思、所感、所望。進入遲暮之年，帶著對過往的回顧，好似又回到了原點，需要照看與同理。人生的旅程何其精彩，而生命的循環又是如此不變，檢視著他人與自身所歷經的心路曲線，是非好壞難有客觀的評斷，端看是否把握住每個值得珍惜的時刻。

PEOPLE 462

玩真的！朱宗慶的藝術文化必修課

封面設計 職日設計 Day and Days Design
美術編輯——張淑貞
副 主 編——謝翠鈺
責任編輯——廖宜家
作者簡介照片攝影——劉振祥
封面照片攝影——王漢順
繪　　　圖——莊易倫
整　　　理——盧家珍、林冠婷
口　　　述——朱宗慶

董 事 長——趙政岷
出 版 者——時報文化出版企業股份有限公司
　　　　　一〇八〇一九台北市和平西路三段二四〇號七樓
　　　　　發行專線——(〇二)二三〇六六八四二
　　　　　讀者服務專線——〇八〇〇二三一七〇五
　　　　　　　　　　　(〇二)二三〇四七一〇三
　　　　　讀者服務傳真——(〇二)二三〇四六八五八
　　　　　郵撥——一九三四四七二四時報文化出版公司
　　　　　信箱——一〇八九九 台北華江橋郵局第九九信箱
時報悅讀網—— http://www.readingtimes.com.tw
法律顧問——理律法律事務所　陳長文律師、李念祖律師
印　　　刷——勁達印刷有限公司
初版一刷——二〇二一年一月二十二日
初版六刷——二〇二一年十一月二十四日
定　　　價——新台幣三八〇元
缺頁或破損的書，請寄回更換

時報文化出版公司成立於一九七五年，
並於一九九九年股票上櫃公開發行，於二〇〇八年脫離中時集團非屬旺中，
以「尊重智慧與創意的文化事業」為信念。

玩真的！朱宗慶的藝術文化必修課 / 朱宗慶口述
; 盧家珍, 林冠婷整理 . -- 初版 . -- 臺北市：時報
文化, 2021.01
　　面；　　公分 . -- (PEOPLE ; 462)
　　ISBN 978-957-13-8509-9 (平裝)

1. 朱宗慶 2. 音樂家 3. 自傳 4. 臺灣

910.9933　　　　　　　　　　　109020635

ISBN 978-957-13-8509-9
Printed in Taiwan